｜竹 石 居 珍 藏 明 清 紫 砂｜

蓮房汲砂

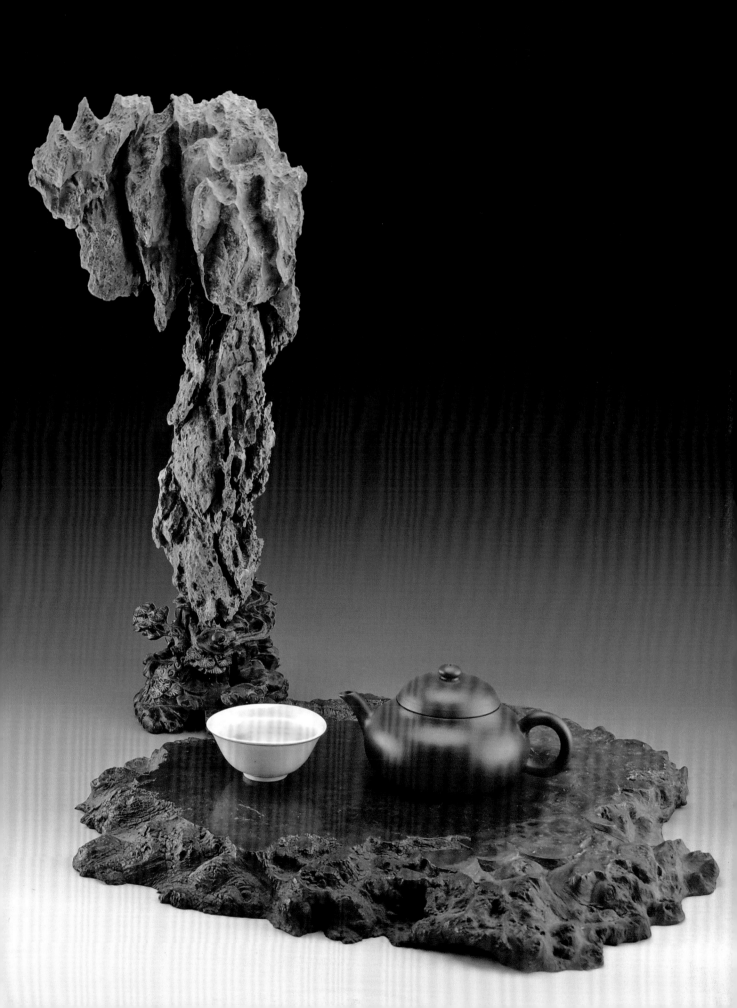

蓮房汲砂

竹石居珍藏明清紫砂

林彥禮　編著

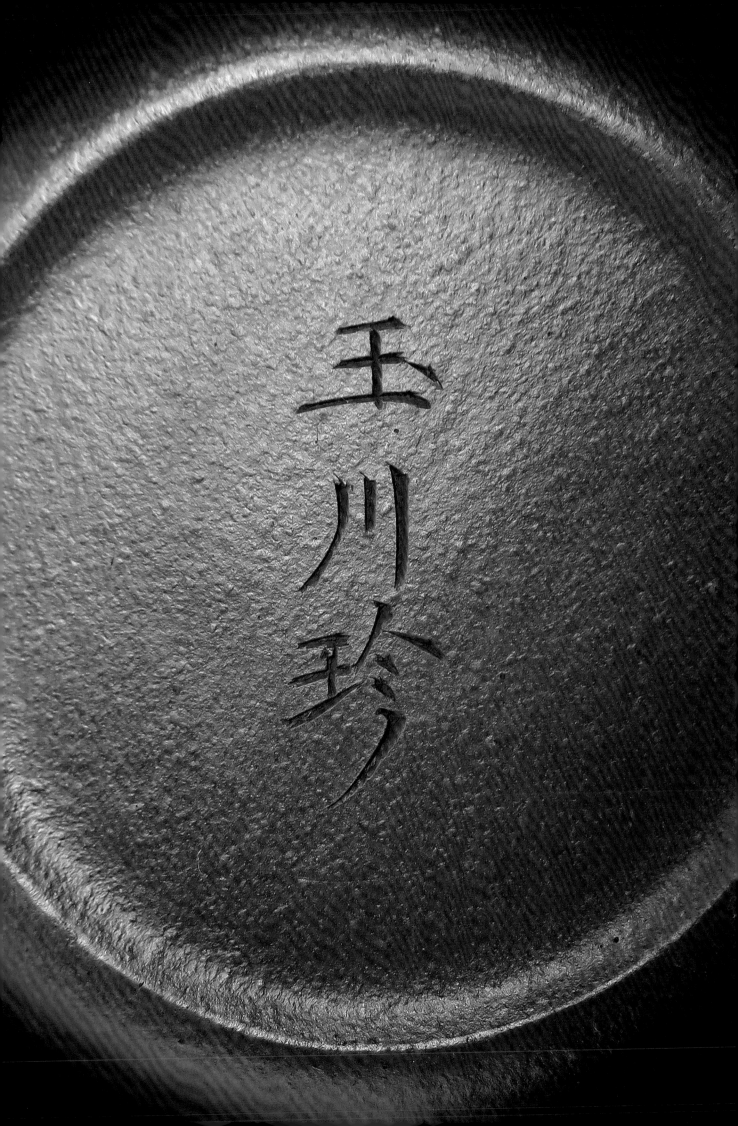

目次

瀹將春茗助敲詩 [代序]

文／黃健亮

——略談竹石居惠孟臣款紫砂笠帽壺

在傳世紫砂壺之中，鈐署「孟臣」款識者數量之眾，無人能出其右。筆者曾作過粗略統計，在 1040 件工夫茶壺中，署「孟臣」款者至少佔了 23.46% 以上[1]。想當然耳，這其中的「真孟臣」千百不得其一。日本明治時期奧蘭田《茗壺圖錄》載：「近又觀清客所齎孟臣、留佩及子冶、曼生茗壺，非無一二可賞者，大抵似真而非真，猶玉之與燕石耳。」[2] 民國李景康、張虹在《陽羨砂壺圖考》喟然長嘆：「孟臣因負盛名，故贗鼎獨夥，凡藏家與市肆無不有孟臣壺，非精於鑑賞者莫辨。」[3] 無怪乎，地處工夫茶區的福建漳浦博物館王文徑館長亦云：「……他（孟臣）占領了閩南的茶室，幾乎是淹沒了前者和後來者的名字。」[4]

事實上，「孟臣壺」也淹沒了「惠孟臣」這位一代名陶。誠如李景康、張虹推論的：「或者孟臣以製壺著名，子孫世襲其業，因以孟臣為肆名。」[5] 數百年下來，「孟臣」不脛而走滿天下，在東南沿海的工夫茶區更早已成為工夫茶壺的代名詞。

宜興陶器史上第一部砂壺經典《陽羨茗壺系》，由晚明著名學者周高起（1592 ？ － 1645）撰於崇禎十三年前後，刊行於明亡後的順治初年。此書所著錄的明代宜陶名家中，並未見惠孟臣其人其器。同樣刊行於順治初年的吳梅鼎《陽羨茗壺賦》、周容《宜興瓷壺記》（約順治 10 年）亦均未提及。因此以往的紫砂研究文獻都直接跳到清乾隆五十一年吳騫（1733-1813）《陽羨名陶錄》載：「徐次京、惠孟臣、葭軒、鄭寧侯，皆不詳何時人，并善摹仿古器，書法亦工。」[6] 至此乾隆人吳騫對惠孟臣的描述已然是「惠孟臣……不詳何時人」。這中間有將近一百四十年的空白，一代名陶惠孟臣似乎消失於史頁之中。

紫砂書冊中雖然難覓孟臣，幸而筆者終於在茶書中尋得蛛絲馬跡，明末諸生劉源長曾經寫過一本《茶史》，辭世後由其子劉謙吉於康熙 14 年（1675）刊刻，書前題名稱「八十老人劉源長介祉著」，推測可能是劉源長晚年作品。書中記載：「迨今徐友泉、陳用卿、惠孟臣諸名手，大為時人寶惜，皆以麤砂細做，殊無土氣，隨手造作，頗極精工。」既用「迨今」顯然，劉源長是與惠孟臣是有時代交集的人。

歷經長期查考，以文獻結合各地可信的傳器，筆者認為：惠孟臣可能生於明萬曆晚期，天啟、崇禎年間為少年成長期及習藝期，事業活躍期在清順治至康熙前期，約莫卒於康熙前期[7]。他既是技藝超群的陶人，也是一位成功的陶業經營者。

天啟年間惠孟臣習藝初成，以製壺為業，工藝渾樸。青年孟臣即有經營頭腦，成立陶坊，以己名為商號，致力陶業生意。（按，宜興陶業多為小型作坊分工運作，常以人名為商號，如楊彭年、鮑生泰、葛德和、陳壽福、趙松亭、吳德盛等陶坊。）作坊規模漸大，惠孟臣將出品區別檔次，凡高檔作品必聘請刻字先生題刻精雅款識，而其他陶器為降低成本，均以木印鈐蓋「荊溪惠孟臣製」為記。偶而，作坊也因應市場追求「舊而佳者，貴如拱璧[8]」的心態，鈐蓋「大彬」、「用卿」之類的仿古商品壺。

由惠孟臣開創的「孟臣陶坊」規模較大，產品多樣，陶業版圖廣闊，觸角含蓋了中國江南的紫砂壺市場、東南沿海的工夫茶壺市場、外銷的歐洲市場甚至是紫砂陶盆市場。

在其後輩惠逸公賡續經營下，對東南工夫茶區的市場影響尤其深遠。

　　筆者認為，明末至清順康之間的「孟臣陶坊」產品中，應該有若干數量為惠氏本人的真品，它們應該具備工藝樸雅，款識工整，具晉唐楷書風格，並以鋼刀精描深刻等特徵；至於其他工藝較粗放，鈐蓋木章印款者，應係陶坊量產的商品壺。

　　早期的孟臣壺偶而可見堂號款，如崇雅堂、竹石居、香玉堂、友善堂等，前兩者均只見一例，且為鋼刀精刻，應該是文人茶客訂製的堂號款；後兩者為木印章款，各見數例，且多為外銷貼花壺，推測應是販洋商販訂製，或是孟臣陶坊的產品區分。

　　以目前所見，成陽藝術文化基金會舊藏〈崇雅堂孟臣款紫砂壺〉[9]，與竹石居主人藏〈惠孟臣款紫砂笠帽壺〉，均符合上述孟臣真跡的特徵。兩壺形制幾乎一致，前者敦穆，後者清癯。兩壺刻款尤其精采，筆走中鋒，刀分兩側，刀工筆意直追碑帖，藉由電腦影像放大比對刻工細節，可以推定兩壺底款出自同一位刻字先生。關於惠孟臣的種種，尚待後續研究釐清真相。

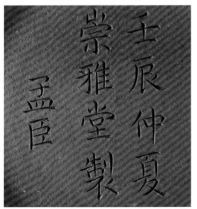

崇雅堂孟臣款紫砂壺

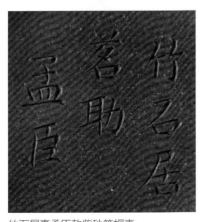

竹石居惠孟臣款紫砂笠帽壺

1. 黃健亮，〈孟臣壺在清代工夫茶區的地位考述〉，《砂壺匯賞—全國出土紫砂茗壺 · 南京博物院藏紫砂茗壺 · 成陽基金會紫砂茗壺》，頁35，香港，王朝文化藝術出版社，2004
2. 日 · 奧蘭田，《茗壺圖錄》注春居本，卷上，頁2，刊《宜興陶藝叢刊》，桃園，茶學文學出版社，1992
3. 李景康、張虹，《陽羨砂壺圖考》，頁18，香港百壺山館，1937
4. 王文徑，〈明朝歸去路倒連一閩南出土紫砂壺側記〉，《閩南茶文化與紫砂壺學術研討會論文選》，頁61，福建，漳浦縣博物館，2007
5. 《陽羨砂壺圖考》，頁17
6. 吳騫，《陽羨名陶錄》拜經樓正本，卷上，頁11-12，刊《宜興陶藝叢刊》，桃園，茶學文學出版社，1992
7. 研究結果陸續發表於《荊溪朱泥》〈惠孟臣及孟臣壺初考——從一批紀年干支款紫砂孟臣壺探討惠孟臣及其作坊〉，與2015香港中文大學中國文化研究所文物館《北山汲古：宜興紫砂》學術講座、2015南京博物院《紫泥沉香——紫砂國際學術研討會》。
8. 清 · 俞蛟，《夢庵雜著 · 潮嘉風月記》，卷十，上海古籍出版社，1988
9. 黃健亮、黃怡嘉主編，《荊溪朱泥》，頁64，台北，唐人工藝出版社，2010

一杯清茗，漫談砂壺收藏 [序]

文／彭清福

收藏是人的天性，沒有收藏行為，人類的文明則難以保存及延續，古文物的收藏，更是吸引著藏家們投入。紫砂的收藏，茶人們在品茗玩賞之餘，追求老的紫砂茶具，尤其是名家古器，古今皆然。談及收藏鑑賞，藏品必須要「真」，才值得去談論器物之「美」。然而，玩藏古物，免不了要遇上真偽的課題，這不僅是讓剛入門的新手跌跌撞撞，即使是資深藏家，不免也有誤認的時候。

紫砂古器的收藏，同樣是得面對歷代及近代不同時程的仿作，所遺留的真假混淆問題。這對於紫砂器的辯證學習，或不免產生了干擾效應，玩藏者游離於識與不識，經常是一件紫砂器物，出現各自不同的認知與解讀。若研習者在可為佐證資料不足的情況下，便主觀的作出結論或否定，不僅無法使得問題的癥結得到釐清，反而容易讓自身陷於錯誤的認識，而不自知。因此，務實的從形制、胎土、製作工序、裝飾技法、款印風格等，各個不同層面去深入探討，謹慎考證，並透過系統性的歸納、比對，以及器物所處時代的生活背景去作檢視，才能得出比較客觀的結果。歷史上各個朝代都有其不同的生活背景，與製作工藝條件的差異性，必也深遠地影響著歷代宜興窯所產的紫砂茶器。回頭去探討一件器物所處的時代背景，才能清楚古人賦予器物的生命與意涵。《華嚴經》：「一花一世界，一葉一如來」，從小現大，或由大現小，體現於玩賞紫砂古器的探索，亦如「一砂一世界，一壺一花園」。

台灣本地產茶，早期的農業社會人們日常沏茶自娛或待客，都是承自移民先輩的飲茶習俗，代代相傳，歷久不歇。當然，生活刻苦簡樸的一般人，使用的茶具，無法太講究精美，多以實用的茶具為主。在上世紀 80 年代初期台灣經濟日漸起飛後，宜興紫砂壺透過各種管道進入了台灣，原有的日常飲茶風氣，更急速的推進了茶藝、工夫茶道的盛行。彥禮兄從年輕時就開始涉足玩藏宜興紫砂現代名家壺，這自然與他喜歡飲茶的嗜好有關，更多的是喜歡上紫砂樸拙素雅的本質。雖然宜興紫砂壺在台灣潮起潮落。但他對於紫砂壺的喜愛，不因紫砂熱潮已退而墜入沈寂。我們結識於「紫金城茶藝論壇」、「唐人工藝出版社」，當時的他正在摸索著怎麼進入古壺的世界，想一探究竟。可貴的是，彥禮兄多年來在經營事業之餘，尤能一本初衷，探索、悠遊於老壺世界，拜訪藏家，尋珍蒐藏，近年更勤於赴歐洲、中國北京、上海、香港等各大紫砂拍賣專場舉牌競價，「十年磨一劍」正是他收藏的最佳寫照，本書的大部份藏品，盡羅列於此。

本書的藏品圖版排列，大致是以年代做為排序依據，列有紫砂、朱泥、彩釉、貼花、文房、雜項等豐富收藏。

彩釉，在紫砂器物的裝飾上，曾經佔有重要的一席之地。明代萬曆時期，宜興窯即有仿宋代哥、官、鈞窯等釉彩紫砂器，以生產文房、雅玩、陳設等器為主，少有壺器。所製之器，古樸，簡潔，素雅。單色釉素淨淡雅，仿鈞釉絢如霞紫，其中歐窯的仿鈞釉「灰中有藍暈，艷若蝴蝶花」，甚為燦爛奪目。清宮舊藏有八件各式宜興窯釉彩紫砂器，說明宜興窯在明代就進貢了宮中陳設器。圖版 01. 宜興窯翠綠釉紫砂六方壺，即為罕見的明代宜興歐窯傳世壺器。

01. 宜興窯翠綠釉紫砂六方壺

在紫砂體系中，彩釉裝飾並非主要的裝飾，它是屬於皇室或權貴族群的。清康熙以降，紫砂器施以彩釉裝飾，蔚為風尚。有琺瑯彩、粉彩、黑漆蒔繪描金，多繪以花鳥、瓜果、山水、人物等，意境深邃，深受文人畫風的影響。其中由清宮造辦處施作的康熙御製款宜興窯紫砂琺瑯彩宮廷茶具，更是稀世珍品。粉彩，在宜興施作的粉彩，釉層肥厚，釉色較為混濁不透明，如圖版 25. 吳敍龍制款粉彩紫砂古蓮子壺、圖版 63. 楊氏款廣彩瓜果紋竹段壺。此外，琺瑯彩尚有「廣琺瑯」，在廣州施作的琺瑯彩，釉色薄而清亮，如圖版 10. 琺瑯彩花卉紫砂宮燈壺、圖版 70. 四方彩繪紫砂溫酒壺、圖版 47. 廣彩花蝶紋梨形朱泥壺、圖版 48. 廣彩花蝶紋獅鈕蓮瓣壺。琺瑯彩於十七世紀晚處傳入清宮及廣州後，景德鎮的瓷器，經由廣州工匠依畫樣彩繪琺瑯外銷西洋。一部分的紫砂壺亦被運至廣州，再依畫樣彩繪琺瑯外銷歐洲，題材多以花鳥彩蝶、人物故事等中國式樣，這整個動態的交流過程為十八世紀的東西文化交流寫下了精彩的一頁。

25. 吳敍龍制款粉彩紫砂古蓮子壺

惠孟臣，孟臣壺名滿天下，歷代托款的孟臣壺數量相當龐大，尤其在中國南方的工夫茶區，「孟臣罐」，儼然已成了宜興壺的代名詞，一種茶文化的象徵，這說明了惠孟臣在宜興窯壺系的歷史地位非同小可，重要性不讓大彬專美於前。孟臣壺與茶人之間所產生的共鳴，持續數百年，會在歷史上產生如此的奇特現象，的確很值得識者研究，可惜能提供惠孟臣本人史料作為研究的素材甚少。明崇禎時期周高起寫《陽羨茗壺系》時，沒提到他，清乾隆時期吳騫著《陽羨名陶錄》：「孟臣壺制作渾樸，筆法絕類褚河南，知孟臣亦大彬後一名手也。」有關於孟臣生平諸事，並未多加詳述，只有民國李景康著《陽羨砂壺圖考》，對於「惠孟臣」壺有較詳細的著墨。如此受到歷代茶人推崇的紫砂巨匠，在持續數百年的謎樣中，要釐清誰才是真正孟臣真跡本尊，可說是困難重重。「大彬之物，如名窯寶刀」，惠孟臣制器，亦屬麟角鳳毛，均為世人所珍。圖版 08.「竹石居茗助　孟臣」，是本書中極為重要的藏品，在有如浩瀚星海的孟臣壺中，出現了一顆極為閃亮的明星，可為研究惠孟臣壺的真跡，提供了一道重要曙光，為孟臣傳器增添重要補遺。

48. 廣彩花蝶紋獅鈕蓮瓣壺

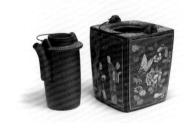

70. 四方彩繪紫砂溫酒壺

明末清初的銷歐貼花朱泥壺，擁有華麗的裝飾，是時代特徵十分明顯的紫砂器，數百年來都是被歐洲各國的王宮、貴族們珍藏著，近十年來，由歐洲回流的數量逐漸增多。這些與傳統古樸素淨風格迥異的貼花朱泥壺，在十七世紀初期，隨著歐洲飲茶風氣的興盛，經由荷蘭東印度公司在中國宜興訂製，以宜興的陶工、名手製作，燒製的成品，全數運往歐洲，因此，在中國本地並未發現有相同風格的器物傳世或出土。令人遺憾的是，這首波宜興窯紫砂壺外銷大潮的人與事，竟未能在中國本地的史冊上，找到任何的蛛絲馬跡。這些貼花外銷壺，是為了展現較強的中國風味，所以普遍在貼飾的紋飾上，多所蘊含中國人的吉祥寓意。有表現心情美好，如圖版 15. 喜上眉梢貼花朱泥壺。有子嗣昌盛之意的太獅少獅，如圖版 13. 獅鈕貼花紫砂大壺。有寓意多子多福，如圖版 11. 松鼠葡萄貼花朱泥壺、圖版 12. 松鼠葡萄貼花宮燈朱泥壺。

15. 喜上眉梢貼花朱泥壺

清康熙，是貼花朱泥壺銷歐的鼎盛時期，當時也是宜興壺市興盛，製壺名家輩出的時代。因此，銷歐的貼花朱泥壺，為了迎合歐洲品味的中國熱，除了在宜興壺傳統造型上加以變化，貼飾中國風的紋飾之外，於壺形的創新上，也展開了大開大闔的式樣創作。逞才妙思，翻空出奇，創造出許多新穎且獨特的造型品種，亦將裝飾技藝，發揮到了淋漓盡致的地步。不少器形的創作、裝飾已脫離了實用，進入了藝術品創作價值，以達到

12. 松鼠葡萄貼花宮燈朱泥壺

79. 林園款石銚提樑壺

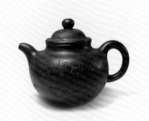

59. 大亨款刻繪紫砂掇球壺

21. 柏原款白泥葫蘆壺

09. 荊溪凌製款鋪砂坦然壺

42. 吳元蘋制款君德朱泥壺

歐洲各國王宮、貴族們講究時尚、炫耀的目的。

　　紫砂壺上的裝飾，有諸多型態，不僅是書畫陶刻。但紫砂與文人的交會，卻深受文人的影響。明代晚期的時大彬、清季的陳鳴遠、楊彭年、黃玉麟、王東石、何心舟等名手是最具代表性，他們憑著出眾過人的製壺技藝，受到著名人文學士的青睞，相爭延攬。這些著名的人文學士，通常也是收藏大家，不僅有著獨特的審美品味，其豐富的收藏，也提高了製壺名手們的技藝與視野。文人學士以紫砂壺為載體，或書、或畫、或書畫併呈，借物抒發，寄情於紫砂壺，這種互動，成就了紫砂壺裝飾工藝中最主要的藝術風格。如圖版 59. 大亨款刻繪紫砂掇球壺、如圖版 60. 友竹銘段泥大南瓜壺、如圖版 79. 林園款石銚提樑壺。如圖版 81. 悤齋款紫砂牛蓋蓮子壺。可見書畫陶刻的裝飾方法，始於明代晚期，而盛於清嘉慶之後，並逐漸成了紫砂壺裝飾工藝的主流。

　　紫砂方器的欣賞，講求「素淨」的本質，要求全器規整、氣勢挺拔、力度透徹。傳統的紫砂方器，有別於圓器的「打身筒」成型法，而是採獨特的「鑲身筒」成型法製成。方器的製作，事前需先經過精密的計算、規劃，過程中泥片的濕度、切角、平面弧度等，掌握要十分精準，製作工序無法馬虎取巧，否則燒造的過程中，容易招致失敗。正因紫砂方器的製作是充滿困難，歷代紫砂方器的存在數量，是要遠低於圓器甚多，比例相當懸殊，一件完美無瑕的紫砂方器是非常珍貴的。所謂方器，不一定是四方形的，可以是三面以上的各式各樣平面組合而成的角錐立體形制，只要不跨越陶土的極限，便有無數的可能造型，也豐富了紫砂的形制與品種。如圖版 21. 柏原款白泥葫蘆壺、圖版 78. 孟臣款紫砂六方壺，即是成形難度甚高的方器之作。紫砂方器，講究規整、力度，視覺上較具剛性，陶人以柔順的弧線搭配於方器的形制上，寓圓於方，更顯兼容並蓄。如圖版 104. 桂林款紫砂傳爐壺。

　　紫砂方器的裝飾，較之圓器，更具優勢，講求「素淨」，全器以鋪砂綴飾，如圖版 09. 荊溪凌製款鋪砂坦然壺。或四面開光，如紙上作畫，如圖版 30. 荊溪錢相臣製款彩泥繪四方壺、圖版 54. 黑泥繪開光紫砂四方壺。

　　在台灣的紫砂收藏特色，首重實用。或緣於工夫茶俗，「茶壺以小為貴」、「壺小則香不渙散，味不耽擱」。朱泥、紫砂小壺，一直以來都是茶人們案上沏茶利器，一壺在手，如軟玉溫香，可賞可玩更可用！彥禮兄尤偏好用朱泥壺沏茶、品茗，在他的收藏中，朱泥壺佔有顯著的地位。他常讚賞著說：「趙莊朱泥不僅在古時原礦稀少，練泥取用過程繁複，工藝特別細膩講究，常是出自名家之手的精工細作」、「用朱泥壺泡茶，能將茶香、茶蘊都表現的恰如其分」，正是茶銘寫照：「中有十分香」。觀其所藏，品味不俗。有作者署款，圖版 20. 惠瑞公製款朱泥壺、圖版 42. 吳元蘋制款君德朱泥壺。堂號款，圖版 41. 玉川珍款平蓋朱泥壺。商號款，圖版 39. 萬寶款朱泥壺。孟臣署款，圖版 19. 庚寅年款笠帽朱泥壺。此外，所藏紫泥小壺，如圖版 18. 邵聖德制款鋪砂笠帽壺、圖版 22. 息如款白泥君德壺，每件均是俊逸不凡之壺中佳品。

　　與彥禮兄是多年的至交好友，在紫砂老壺的玩藏過程中，經常結伴而行，彼此相互分享學習。一路上看著他從開始學習古壺時的懵懂，經過多年的試煉，幾番峰迴路轉，早已超脫了三重境界。今時他對於紫砂古器的脈絡疏理清晰，常有出人意表的不俗見解，

如此悟性，也造就了他收藏上美好的機遇與壺緣。觀他對於紫砂古壺的著迷與鑽研精神，已然實踐在日常生活中，為了可以每天親近玩賞這些古器遺珍，就在自己辦公的地方，精心陳列了他所有的珍藏，彷彿每天坐擁在紫砂山林之中。工作之暇，焚香淨手，取出老壺，為自己沏上一壺好茶，一杯清茗，得以心靈沈澱、心情放鬆！同好朋友來訪，更是不吝分享所藏。愛壺成痴的他，手中的每一把老壺，都有著他收藏的故事。某日聊敘，他對著陳列滿櫃古器，手中撫摸著一殘壺，珍惜且感嘆的說：「或許以後也只有這些殘器，才能留得住。」明白收藏如寄，這些代代相傳的古器，自己只是短暫擁有的過客。從第一只朱泥壺的收藏開始，彥禮兄對紫砂古壺的收藏，就有著自己的堅持與目標，而不隨著市場風向，隨波逐流。經多年的努力與堅持，終於成就了豐富收藏。

　　彥禮兄集結多年的紫砂珍藏，終於要付梓出版了，這是一冊屬於他個人的收藏專輯。冊中羅列的藏件，不少名家古器，歷史遺珍，內容精彩豐盛，此書的出版，意在與更多的同好朋友分享其收藏喜悅。吾亦在此衷心表達祝賀之意！

<div align="right">二〇一五年五月十二日于台中靜盧草堂</div>

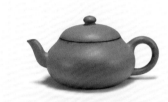

22. 息如款白泥君德壺

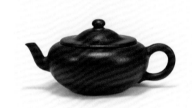

19. 庚寅年款笠帽朱泥壺

回首來時路　有風也有雨 [自序]

文／林彥禮

　　文震亨《長物志》云：「壺以砂者為上，蓋既不奪香又無熟湯氣。」一語道出紫砂壺之特性。紫砂茶壺是陶土所製成，實用更是其主要目的。因此，數百年來，因使用所造成的破損，朝代更替、戰亂損毀等等因素，能夠幸運保存至今的，實在值得我們珍惜！筆者會喜歡上紫砂就像一首歌曲裡的詞：「莫名我就喜歡你，深深地愛上你；沒有理由、沒有原因。莫名我就喜歡你，深深地愛上你；從見到你的那一天起……。」記得讀小學時，正流行集郵，說是可以怡情養性！當時瘋狂地蒐集大人的往來書信，找著了就把信封上蓋過郵戳的郵票剪下來泡水，等郵票與信封紙脫離後陰乾，就是一張張準備放進集郵冊裡的戰利品！但總是無法集成全套的，老是缺這張少那張的。等到長大些，有零用錢後，寧可省下飯錢，也要跑去台北中華路及牯嶺街群聚的集郵社四處尋找蒐羅！所以，我想喜愛蒐羅集物的習慣，大概是從小個性使然所養成的！那是怎麼開始接觸紫砂的？一九六〇、七〇年代，台灣經濟還沒起飛，一般家庭日子過的清苦，那時候要吃到雞腿，大概都得等到祭祀拜拜才有機會。每每到了開學前夕，就看到父母親眉頭深鎖，東攢攢、西捻捻地籌措五個孩子的學費！當時兄姐們就讀大學的學費與家庭生活開銷對父母親來說是沉重的負擔。因此，父親常常天還沒亮就出門工作，三更半夜才回家；母親在家中操持家務、照顧臥病在床的阿嬤、做點家庭代工、也幫鄰居、親友洗衣、照顧小孩來補貼開銷！

　　由於這種艱困的經濟壓力，使得我的少年時期一直無法像其它的同學能無憂無慮的快樂玩耍，老想著趕快長大能夠幫忙掙錢。直到高中畢業前看到軍校招生廣告，連讀書都有薪水領！於是，不怎麼愛讀書的我打著既能報效國家又能減輕家裡負擔的冠冕堂皇理由，讀軍校去了！這其中還有一段趣事值得記下：原本我是考上「國防醫學院」的，在鳳山陸軍官校接受入伍訓練時，有一天打野外回到連上，連長集合時說：由於今年國防醫學院招生超額，可自由選擇轉學「中正理工學院」或「國防管理學院」，人數不限！說完就解散了。我原本都已經回到寢室休息了，不知道那根筋不對，又回頭跑去填表了，大概是潛意識裡不想在以後的日子裡碰觸到血淋淋的畫面吧？就這麼轉學到了國防管理學院，開學時發下一大疊有我半身高的教科書時，最怕數學的我，看到一本印刷非常精美、厚厚的天文「微積分」，差點沒昏倒，就這麼開始了一段「神仙、老虎、狗」奇特經歷的軍校生活，時間就在立正、稍息，跑不完的步、走不完的路、讀不完的書本中飛快地溜走了！很快地也被我混畢業了，在抽籤分發軍種時，我們有幾個哥們兒，煞有其事地到台北「行天宮」拜拜，祈求關老爺保佑，希望能得償所願，抽籤抽到如意的軍種與單位。但是老天爺偏偏捉弄人，海軍世家的抽到大陸軍，想去空軍納涼的偏偏抽到海軍陸戰隊，而當時的我，一心一意想去海軍陸戰隊鍛鍊身體、報效國家，卻抽到人人羨慕的空軍，真是事與願違、造化弄人啊！

　　於是，軍校畢業後分發到台灣東部花蓮空軍基地任職，從分分秒秒接受嚴格訓練與約束自由的軍校學生生活，到掛階成為軍官後的自我管理，一時之間還蠻難適應的。每天下班後的時間是漫長的，除非是留在單位裡加班或是輪值值星及待命外，回到寢室裡的時間完全是自由的。一開始百般無聊，只好看書、讀報、閱覽雜誌；喜歡閱讀的習慣就是在當時養成的！那時台灣非常流行喝茶，不能免俗的利用休假回台北時也去「天仁茗茶」搞了一套「飛天」系列，煞有其事般的洋洋得意地也跟別人一樣傻呼呼喝起茶了！直到有一天，同住寢室裡的標訓室少校主任高賢傑學長到我房間聊天，看我用這「天仁」生產的「飛天陶壺」泡茶，露出一副不可思議的神情說著：「這種壺能泡茶？走走走，

我帶你去看什麼是茶壺！」邊說邊拉著我去看壺了。當天晚上，買了我生平第一把紫砂壺：由當時職稱「工藝美術師」崔國琴做的 1980 年代初期黑星泥秦鐘壺（這把意義重大的第一把宜興紫砂壺，後來在 2009 年捐給由聚水堂舉辦的台灣莫拉克颱風賑災義賣會，由台中壺友知名小兒科醫師黃名正先生競拍收藏），當時店家開價新台幣壹萬元，只還了 500 元就殺不下來，實在太喜歡了，喜孜孜地抱回寢室，從此開始了一段與紫砂相識、結緣的不歸路！從此我與學長更是常常一起騎著機車，穿梭於大街小巷，只為了看壺、找壺、買壺。記得當時尉級軍官一個月薪水不過新台幣萬把塊，由於三餐不用愁，所以常常一官餉，趕緊先去買兩條煙，有了精神食糧，啥都不怕，剩下的都拿去買壺了！隨著台灣經濟發展，民生富裕，人們對於生活上的品味日益提高，喝茶不再是單調的，十分講究精緻而繁複的泡茶器具，在講求泡好茶用好壺的需求下，紫砂壺在台灣創造了空前未有的繁榮局面。在飲茶風氣鼎盛的台灣，遇上了中國宜興紫砂壺，這茶與壺兩者交會時互放的光亮，激盪出熱烈的火花！所以，嚴格說來，與紫砂壺的緣分，一切還是從「喝茶」開始的。久而久之，由愛喝茶而愛壺，進而玩賞、收藏、研究。我覺得，要抽煙的人戒煙很難，因為已經有了「煙癮」。那玩壺的人買壺買上了癮，肯定叫「壺癮」。我想，對我來說，「煙癮」可以戒掉，但是「壺癮」卻沒法戒掉！

人的欲望無窮，不容易被滿足，迷上紫砂壺後，開始一把接一把的買，從廠壺到名家壺，各色泥料、各種造型，不斷追求。品茗賞壺原來是何等高尚的風雅事，但是後來逐漸發展的，卻讓人不得不搖頭嘆息！過度的商業行為扼殺了紫砂壺的藝術性，暴發戶似的收藏者鼓勵了不肖者的作假偽造，不良業者趁機哄抬、一日三價等等光怪陸離的現象！當時研究資料不多，也沒有如今的網路如此發達，各種資料一應俱全！所能得到的資訊往往是單線的，大都只能依靠與商家的互動，然而個人的認識畢竟是有限的，使得喜愛紫砂的人常為各種紛亂的表象所迷惑，坊間贗品充斥，業者之間彼此攻訐，令人不知何所是從。加之價格不斷高漲，讓人望之卻步，後來終致崩盤，一片死寂！當時的我也因成家、退伍、創業等等因素，而注意力轉移，泡茶玩壺的時間也少了！這種情況一直持續到 2008 年，在一次偶然的機會裡，發現了網路世界裡竟然有著一大群人在談壺、玩壺、賞壺、討論壺、交流壺！廠壺、新壺、古壺都有，而且已經進展到兩岸三地群聚。這可不得了，一下子馬上又開始陷進去了！也就在這個時候，讓我開始進入老紫砂的領域，在聚水堂裡收藏了第一把古壺，認識了亦師亦友的彭清福先生（福哥）與著名紫砂研究學者黃健亮、黃怡嘉兩位老師賢伉儷，以及散布在台灣與大陸各省各地的諸多藏友！

開始收藏老紫砂後，讓我對於紫砂古器的認知，不僅僅是其「年代」的價值，更重要的是對於其物件本身工藝水平的高度及其所承載的文化蘊涵。紫砂古器敦穆典雅，集能工、巧匠、巨師之精心創製，更常輔以文人雋永之才，常使吾人神遊其中，怡然自得！僅此，泥壺、陶器已不單單是茶器而已，它更是一件件造型藝術品！透過這一只只的創作，今古心神交會，遠遠超過其實用意義，更蘊含古人智慧與文明，傳遞一段段的中國文化，給予我們心靈與美的崇高享受，得之藏之，子孫長宜。戰國時期《考工記》曰：「天有時、地有氣、工有巧、材有美，合此四者然後可以為良」。紫砂古器就這樣寧拙勿巧，寧率真也勿刻意，在在讓我如此沉迷其中，不能自拔。而紫砂自古以來即以古樸淳厚，不媚不俗的氣質為宮廷權貴、文人雅仕所推崇摯愛。故有「價比黃金」之說！紫砂的文化也就在這一件件的器物之間不斷延續傳承，從未間斷。古人將其壺藝、品茗和文人的風雅情致融為一體，大大的提高了紫砂壺的藝術價值和文化價值，成為真正的藝術品，

從而進入了藝術收藏殿堂。我覺得一件古物集哲學思想、茶人精神、氣韻自然、書畫藝術於一身。較之新器，多了那麼一點點平淡閒雅、端莊穩重，多了那麼一絲絲自然質樸、蘊藉溫和；多了那麼一縷縷敦厚靜穆、簡易內斂；多了那麼一毫毫蒼勁老辣、拙味十足！在工作閒暇之餘，啜飲香茗，手執心儀愛壺，感悟其中文化內涵，細細品味高雅意境，是多麼令人心曠神怡的享受！有道是：「人間珠玉安足取，豈如陽羨一丸土」！喝上一杯茶，快樂似神仙，更是恰如白居易《食後》裡所說的：「食罷一覺睡，起來兩甌茶」及《閑眠》裡所描述的：「盡日一餐茶兩碗，更無所要到明朝」如此這般的令人嚮往，而意猶未竟矣。

　　收藏老紫砂其實還蠻辛苦的，因為古壺數量不多，精品尤其稀罕、少見、價高！自明以降，各個時期、各種階段，各有特色；紫砂發展自古至今，上下五百年，個人心得：「有款求其真，無款求其善，托款求其精美也！」解讀古器，各有心法，假的真不了，真的假不得！筆者以為在藝術欣賞與收藏的領域裡，只有不斷的充實自己才是進步的不二法門。如同佛教中這樣的修煉境界：從一開始的「看山是山，見水是水」；途中朦朧迷惘的「看山不是山，見水不是水」；最終修成正果，「看山還是山，見水還是水」。練就火眼金睛，能識真器。否則錯把馮京當馬涼，亦或是冤枉了一把好壺豈不糟蹋，成了歷史罪人！

　　茶有清濁甘澀，人有是非善惡。清‧張廷濟有一首詩說的極好：「一甌香味非尋常，不用花瓷琢紅玉，我亦思買陽羨田，再尋時子壺中天。」古時神農嚐百草，「茶」在中國的傳統研究中具有解毒功能，為傳統的藥用食材。「茶」更是中國飲食文明中，不可或缺的角色。而宜興紫砂器溫潤素雅，可賞可用，甚得世人珍愛。古時北宋林逋（967-1029）《茶》：「世間絕品人難識，閒對茶經憶古人」。因此，紫砂壺背後所支撐的是文化素養累積而成的豐富內涵，是藉以品茗時，精神世界被昇華後的純粹與潔淨！真是在方寸之間見大千世界也！品茗賞壺是結合在一起的，不能分開的，透過舌齒之間留香在一瞬間，賞壺的雅趣除了靠眼瞧，還要心神領會，兩者相輔相成而不可或缺的。所以，在品茗之餘，也能透過欣賞紫砂的呈現，而獲得心靈與精神上的慰藉，增添無比的情趣，這是一種修持、也是一種教化。現代人的心靜不下來，易焦慮、性急、按捺不住壓力。所以，品茗所品的就是一種生活，在生活的空間裡，讓出一方休憩的園地，安置躁動不安的心。欣賞茶壺時，如果心中沒有壺，那麼從眼睛所看到的茶壺只是茶壺的外在表相，不能當作藝術品看待，而所謂的藝術品，除了紫砂壺外在的形式之外，最重要的是紫砂壺的內在，蘊含著藝術家個人的生命力與創造性。良工好手任何創作都會不自覺地融入自己的感情、氣質、思想、行為等氣息，從學藝時師父的教導、遵守的規矩、養成的習慣、操作時的動作等等皆已了然於胸，這正是「感情移入」與「物我兩忘」，而達到「我中有泥，泥中有我」的境界。因此歷代名家，製壺高手，除了具有熟稔的技巧、勤奮地工作之外，更要義無反顧的投入，有著對壺的熱愛、癡狂，幻化為壺，方能有成。

　　一年有春夏秋冬；文章有起承轉合，也該到了結尾的時候了！否則，又臭又長、言之無物、實是難堪。近代中國著名學者，傑出的歷史學家王國維曾於《人間詞話》中提出人生的三種境界：「古今之成大事業、大學問者，必經過三種境界：昨夜西風凋碧樹，獨上高樓，望盡天涯路。此第一境也。衣帶漸寬終不悔，為伊消得人憔悴。此第二境也。眾裡尋他千百度，驀然回首，那人卻在，燈火闌珊處。此第三境也。」誠然，回首來時路，我也曾孤獨上高樓、甚而常常緊衣縮食、為壺而憔悴；更是多少午夜夢迴，四處奔波，

眾裡尋他千百度！是也，這就是收藏！這就是一種「癖」、就是一種「疵」！古人說：「人無癖不可與交，以其無深情也；人無疵不可與交，以其無真氣也」。蓋飲食男女，皆食色性也！率性、有癖好才符合人性。志同道合才容易有共同語言。也因為有了這一癖好，才能花心思、費功夫去研究它。賞玩、收藏紫砂至今有二十餘載，從不敢自居藏家，因為我覺得只進不出才是「藏家」，礙於財力匱乏，只能時有進出、適度調節，所以我僅勉強算是「玩家」。惟如是收藏，自勉起碼要收藏到真品，並透過收藏，期能提昇自己的眼界與文化修養，並充分體會文物收藏所帶來的精神享受，還能結交圈子裡志同道合的知己，何樂如是！然而，喜愛結交志同道合的壺友，交流自是難免，個性爽朗的結果，常常造成好不容易蒐羅來的古器，在不經意間就從指縫間給溜走，琵琶別抱了。早幾年，神經大條的我總以為再找找還有的，誰曉得，中國大陸蓬勃發展的經濟就像一個巨大的吸鐵般，不到幾年的功夫就把幾十年來台灣各地的商家、藏友們給吸得乾乾淨淨，轉瞬間，在台灣常常已是大半年也看不到一把古壺，即使見到也已是價高而不可攀矣！感嘆！歲月不居，時節如流，五十之年，忽焉已至，可怎麼覺得距離孔老夫子說的愈來愈遠，怎麼追也追不上。這回拿出自己的收藏出版，共同研究、欣賞、討論，踏出心中的障礙的這一步是最困難的，因為我總覺得「山外有山，人外有人，天外有天」！深怕自己所收不豐，所藏不精，貽笑大方；雖如此，但以一己之力，蒐羅這些古器，也已所費不貲、盡力而為，在現今已實屬不易且愈來愈難得尋覓了！此次在內人與眾多好友鼓勵下，於本人所藏中，挑選 115 件古器出版。筆者深切的盼望能敞開心胸，把目前小小的收藏心路歷程暫做一個紀錄整理，而不是孤芳自賞，納入櫥櫃，永不見天日！更祈望能藉此作，做為與廣大紫砂愛好者、收藏家們的一道溝通的橋樑，共同為這最具親和力的紫砂陶藝術努力，期能做出一點點、小小的奉獻！

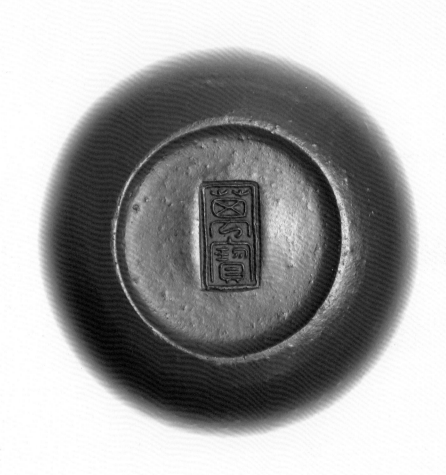

圖版目錄

1.

宜興窯翠綠釉紫砂六方壺

明 萬曆　W:19.8 x H:13.5cm　無款

　　壺呈六方宮燈式，紫砂胎質，翠綠色的釉水呈色光潤。壺身以陶範成型，不見銳利稜角，底置圈足，長彎流及壺把亦規以六方造型。壺蓋平整，飾六方珠體壺鈕，是典型明代製壺風格。

　　此壺有頗多可觀之處，其胎泥古樸，呈灰褐色，未施以精鍊，含雜質較多。壺蓋未置氣孔，蓋內餘有指紋印。全器掛滿釉，釉層肥厚亮澤，不透明，開片細緻，亦偶見桔皮棕眼，釉面上飾有黑褐色釉斑點綴其中，絢麗多彩，甚是燦爛奪目。壺底施釉處，因流淌不均，薄釉處呈灰藍釉色，甚具變化，底圈足露胎處因施有護胎釉而成赤鐵色。

　　明・谷應泰在《博物要覽・卷二・宜均》（1626）條中說：「近年新燒，皆宜興砂土為骨，釉水微似，制有佳者，但不耐用。」明萬曆年間王穉登（1535-1612）在《荊溪疏》（1583）中寫道：「近復出一種似鈞州者，獲值較高。」清雍正四年（1726）清宮造辦處檔案，記載清宮藏有一件「歐窯方花瓶」。乾隆時朱琰在《陶說》（1774）中寫道：「明時江南常州府宜興歐姓者燒瓷器，曰歐窯。」

　　明代宜均釉紫砂器是宜興紫砂中的一朵奇葩，始創於明萬曆中期，由歐子明創燒。以白泥或紫砂為胎，並施以仿鈞窯的乳濁釉，因釉面與宋代鈞窯乳濁釉相似，故稱「宜均」。釉面有仿哥窯紋片者，有仿官窯紋片者，主要是仿鈞釉。釉彩甚多，尤以「灰中有藍暈，艷若蝴蝶花」的灰藍釉最為珍貴，另外有天藍、天青、月白、翠綠、烏黑等諸色。宜均釉從明末開始進獻於宮廷，因存在時間短、製作昂貴，故留世甚少，較珍貴，現故宮也只有 20 餘件藏品。明代宜均，宜興紫砂帶釉器，大多非常注重釉色與造型美學，傳世品主要以文房、陳設、生活用具為主，罕有壺器傳世，極為珍稀。

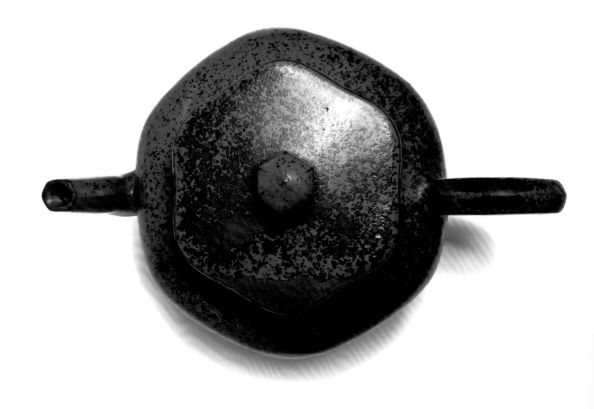

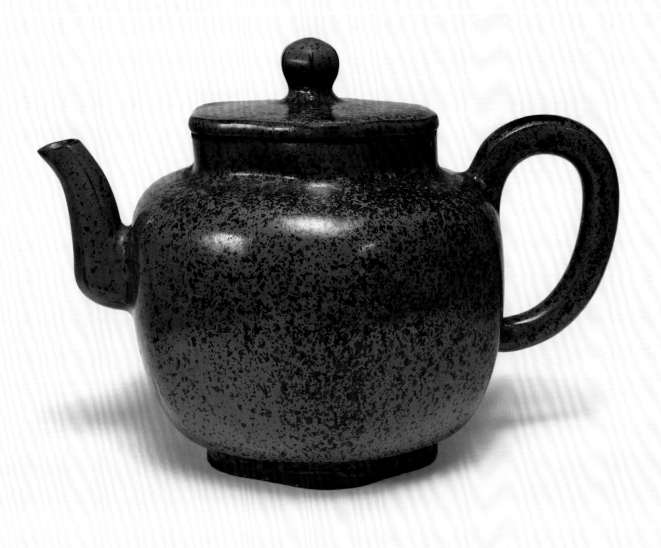

2.
月白釉白泥大茶葉罐
明末清初　W:22x H:22.5cm　無款

　　罐作直口、短頸、豐肩、鼓腹下斂，以白泥為胎，並施以仿鈞窯的乳濁釉，因釉面與宋代鈞窯乳濁釉相似，故稱「宜均」，白泥泥中雲母點點，係宜興紫砂土之典型特徵；通體施白釉，釉面瑩潤亮白，此釉色即歐窯仿鈞釉燒製中之「月白」色，一般俗稱月牙白。此罐器形十分碩大，造型端莊，胎體致密細膩；線條有力，古拙雄勁，底足處露胎，更顯樸拙之味。釉面瑩白靜潤，古樸之中難掩恣肆豪放之氣勢！罐身斑駁之痕，歷經久年滄桑，古韻依存，品格不凡。

3.
雲肩如意紋朱砂茶葉罐
明晚期　W:16x H:13.2cm　無款

　　十七世紀末葉，歐洲商旅抵達中國進行商貿活動，來自各大洋洲的香料、珠寶、銀器等奇寶異珍，換回中國的絲綢、茶葉、陶瓷。由於中國飲茶風尚隨之傳入歐洲，宜興紫砂壺與茶葉罐，伴隨帆船的風向，流傳於皇室、商賈、貴族之間。

　　此茶葉罐以朱砂為胎，腹身呈扁鼓狀，土胎摻砂，胎質細潤，砂礫似隱若現。誠如〈陽羨茗壺賦〉所載：「壺之土色，自供春而下，及時大彬初年，皆細土淡墨色，上有銀沙閃點，迨碙砂和製，穀縐周身，珠粒隱隱，更自奪目。」罐體上挺下弧，直頸，肩部圓弧，貼飾雲肩如意紋一圈；罐平底、內圈足，無款。全器造型規整，線條飽滿，比例大度，窯溫得宜，古穆端莊，此種泥質及器型皆具明晚期典型特徵。

4.

朱砂菊瓣壺

明晚期　W:13x H:5.3cm　無款

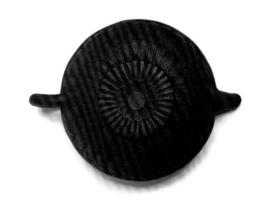

　　全器小巧如掌珠，比例適中，造工頗具巧思。壺蓋做花蕊狀，以壺鈕為中心向外放射，俯視全壺，規律流暢之線條整合成精準結構，更顯脈絡張力，由壺底賞之，嚴密而多圈的筋紋，如菊花怒放，不可方物。在光影映射下，明暗的起伏律動，最能展現泥胎的多面相與線條力度。

　　此菊瓣壺作合歡式，上下交合，壺身輔以各式菊瓣依序外擴，其結構典型對稱，造型規則要求「上下印對、身蓋齊同、分割精準、紋理清晰、深淺自如。」每個瓣葉結構對稱，曲度一致，工藝繁複，細節結構巧妙，恰如菊花品種多樣，變化萬千，各異其趣，殊堪細品。

　　筋紋形紫砂器為宜興紫砂壺造型基本款式之一，陶人取自生活中瓜果、花瓣的筋囊和紋理，經提煉簡化組成。筋紋型紫砂器在明代中、晚期就已出現，明末周高起《陽羨茗壺系》載：「董翰，號後谿，始造菱花式，已殫工巧。」稍後的時大彬、徐友泉等名手皆有所製。

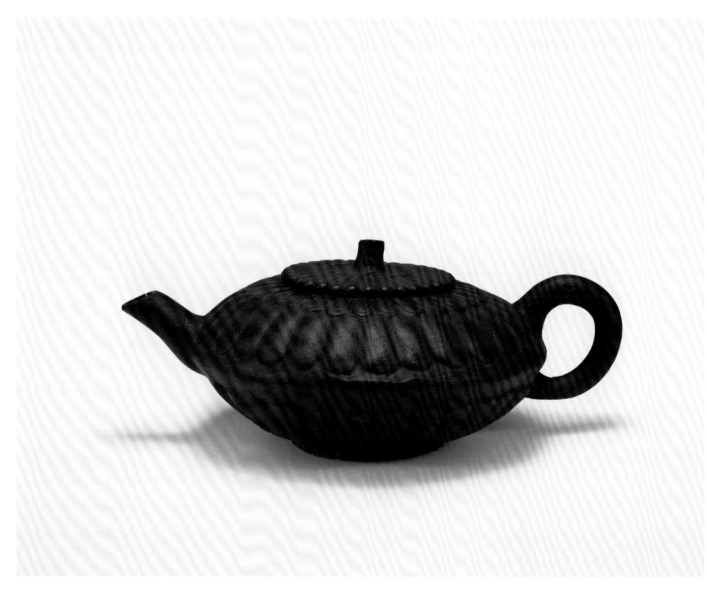

5.
朱砂合菊壺
明晚期　W :12.7x H:6cm　無款

　　此壺短流圓口，小圈柄渾圓，壺腹凸起弦
被間分上下，壺身壓線呈筋囊紋，隱起猶似圓
條菊瓣，上如覆菊，下如仰菊；壺蓋成花蕊狀，
平蓋無頸，氣孔極小，蓋牆僅以泥片圈成，沾
粘於蓋內壁上，毫無修飾，盡顯簡練。全器均
依隱起圓條菊瓣向上延伸，蓋鈕塑作臺型圓柱
狀，俯視層層疊疊，猶如菊花盛放，極為美觀。

　　清人吳梅鼎（1631-1700）〈陽羨茗壺賦〉
亦有「菊入手而疑芳」之句子，描繪合菊壺的
詩意境界。合菊壺式嚴整端莊，流嘴與蒂鈕纖
秀俊雅，此器以鈕座為中心作三十二瓣，紋路
流暢自然，帶有韻律感，如孔雀開屏，絲絲入
扣，華麗可觀。器身筋紋陰陽起伏，光影流動，
線條表情豐富生動。壺蓋及壺底更如菊花綻
放，形神、氣韻兼備。

6
橄欖式紫砂茶葉罐
明晚期　W:12.5x H:15.2cm　無款

　　此茶葉罐以棕紅紫泥為胎,身筒渾圓,高頸,橄欖式,形制柔美、
上下收斂。底足貼片托起,體態圓融,線條流暢,古雅可喜。此罐
原蓋,罐內尚有墓葬出土沁痕,罐蓋雖未見署款,但明朝時期之胎
土與工藝特徵明顯,應屬良匠所製。
　　明・周高起(?-1684)《陽羨茗壺系・創始》載:「金沙
寺僧,久而逸其名矣,聞之陶家云,僧閑靜有致,習與陶缸甕者處,
搏其細土,加以澄練,捏築為胎,規而圓之,刳使中空,踵傅口、柄、
蓋、的,附陶穴燒成,人遂傳用。」可見依紫砂工藝發展的歷史,
紫砂罐的出現應當遠早於紫砂壺。明萬曆十八年(1590)屠隆(1542-
1605)《茶說・藏茶》:「宜興新堅大罌,可容茶十斤以上⋯⋯用
時以新燥宜興小瓶取出,約可受四五兩。」則可見明代茶人對宜興
砂罐的重視。

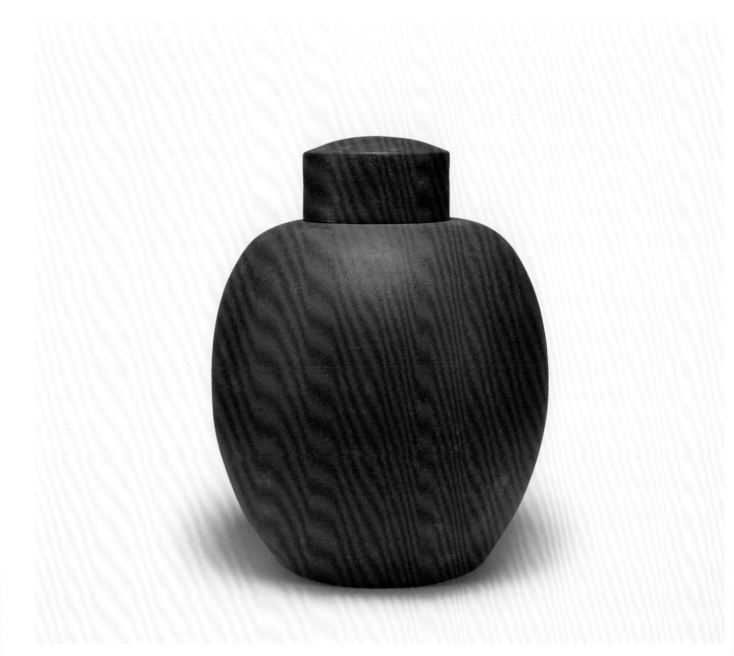

7
福字款紫砂小茶葉罐
明晚期　W:7.1x H:7.2cm　款識：福

　　此罐出土特徵明顯，罐內土沁斑駁，罐身透紅溫潤，胎壁極薄，
胎質含砂量高，砂粒明顯。溜肩、平底，罐小如鴨蛋，器雖不大，
然拍打身筒手法純熟，腹身及蓋面曲度優雅，罐內修飾甚工，窯火
得宜。口蓋密實，蓋與罐身比例協調，蓋面鈐押「福」字圓印。紫
砂罐少見落有款識者，一來因為紫砂罐為日常器皿，較少落款；再
者，或因鈐有款識的罐蓋佚失，因此，具款識的紫砂罐傳世鮮矣，
今之所見，皆較為精美細工，蓋名家好手所作。蓋內造工精緻細膩，
修飾純熟自然。罐頸以竹片刮修，留有一環同心弦紋，典型明季工
法。此罐靜立，四平八穩，尤具神韻，中氣十足；雖造型簡潔如罐，
然其整體氣蘊悠長，靜中有動，技法高超，神韻拿捏得宜，渾妙天成，
非良工不能為也。

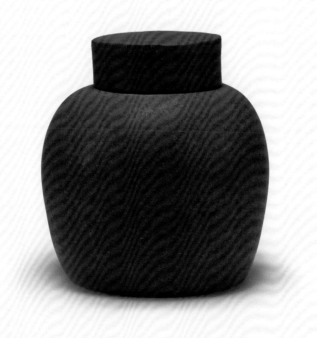

8.

惠孟臣款紫砂笠帽壺

明末清初　W:17.3x H:13cm　款識：竹石居茗助　孟臣

　　《陽羨砂壺圖考》曰：「孟臣製品，渾樸精巧，無不俱備。」驗證此器，誠不虛也。直頸、溜肩、腹下漸收、淺圈足，色澤淳樸古雅；壺身作高身橄欖型，氣宇軒昂、式度典雅。三彎流、耳形把、蓮子鈕，壺蓋呈台座，笠帽壓蓋、鼓腹收腰；壺流及壺把流暢自然，比例協調，製作工藝精湛挺括清正，工整俊秀。壺內修整講究，壁面、流孔及壺底接合，皆簡潔規整，蓋內曲面優雅，氣孔圓正。此類雙層笠蓋與肥碩雄偉的壺鈕，可參見於天啟年間沉沒於馬來西亞岸邊的萬曆號沉船出水壺蓋。此壺胎質堅緻，鋼砂礫礫，調泥不苟。老赭紅泥攙以黃褐熟砂，窯火克諧。紮實的精工明針修飾，使得壺身明亮自然，散發曲邃光澤！

　　壺底鈐鐫楷書「竹石居茗助　孟臣」，鋼刀刻款，力道遒勁，筆走中鋒，刀工筆意，直追碑帖。關于孟臣壺的記載，最早見於清乾隆人吳騫（1733-1813）《陽羨名陶錄》形容惠孟臣「筆法絕類褚河南」。吳騫因祖上在荊溪置業，經常往返宜興，對宜興陶有獨到見解，尤其《陽羨名陶錄》一書對明清宜興陶研究深具價值，於我輩探究老紫砂裨益良多。

　　又見《陽羨名陶錄 · 上 · 卷十一》記錄張燕昌（1738-1814，篆刻家）曰：「余少年得一壺，底有真書『文杏館孟臣製』六字，筆法亦不俗，而製作遠不逮大彬。」另據目前可考相類參閱《古壺之美 · 卷一》之「崇雅堂款紫砂壺」，該壺署刻：「壬辰仲夏　崇雅堂製　孟臣」，楷書刻款。由上述兩壺銘刻對照此作可知惠孟臣製器名聞天下，廣受好評，接受文人訂製，已成慣例。從此壺銘刻「竹石居茗助　孟臣」，即可得知壺係「竹石居主人」敦請惠孟臣燒製之作。而「竹石居茗助」此刻款並非作詩句解，係應拆解為「竹石居」、「茗助」，其中「竹石居」乃「文人堂號」，「茗助」意為「品茗飲茶之助器、工具」。「崇雅堂款紫砂壺」2013 年曾於國立歷史博物館「陶都風 · 寶島情——宜興紫砂藝術台北展」中展出，筆者仔細觀察兩壺無論胎質、造型、大小皆完全相同，兩壺刻款更是同人銘刻。而真可謂「同門所出，一母所生，巨匠所作」！

　　自清初以降，成千上萬的紫砂壺託名「孟臣」，於此「孟臣壺」並非必然出自孟臣之手，而儼然已是紫砂壺的代名詞。至於為何前述吳騫尊孟臣云：「孟臣壺製作渾樸，筆法絕類褚河南，知孟臣亦大彬後一名手也」，而張燕昌卻言自己手上的孟臣壺卻遠不逮大彬呢？蓋因當時惠孟臣大名鼎鼎，托款、仿作恐怕早已如過江之鯽，多如牛毛了！總之，孟臣茶器蔚為風尚，引領風騷數百年，然仿者眾夥，真跡渺渺，令人喟然。孟臣若知，泉下不知作何感想？而筆者能得證惠孟臣親製之壺存世，極稀且罕，真跡本尊立然眼前，何其激動，有幸得之，又何其幸運！足可寶之，並付梓記之。

參照：成陽藝術文化基金會主編，《古壺之美 · 卷一》（台北：成陽藝術文化基金會，2000），頁 114。

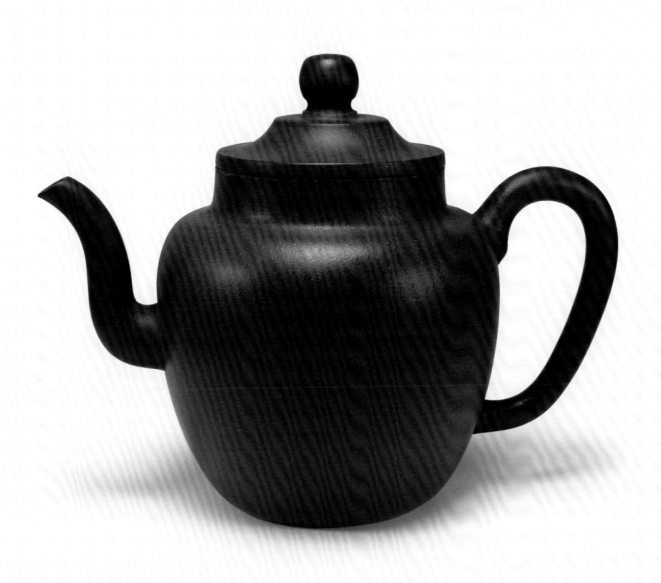

9.
荊溪凌製款鋪砂坦然壺
清 康熙　W:17 x H:10.5cm　款識：荊溪凌製

　　此壺胎質為赭紅泥摻細沙，器表另設鋪砂，挺刮清正，顆粒勻
稠，疏密有致，觀之猶如紛紛揚揚的桂花漫天飛舞，蔚為壯觀。形
制寓圓於方，敦厚素雅。壺體四方圓角，彎流曲把，四方形的壺嘴
勢昂前引，壺把剖面亦呈四方。壺鈕與身筒形制相同，大小相呼應，
鈕柱與鈕座工藝講究。身筒飽滿，聳頸滑肩，蓋線與口沿相密，形
似石敦，四面昂藏。

　　綜觀此器，壺藝剛正不迁，方圓融容，寓示君子進退有節，處
世以方，藏鋒不露芒。唐・元稹（779-831）〈捉捕歌〉：「主人坦
然意，晝夜安寢寤。」即謂君子有度方坦然。而與此壺從容對坐，
爽淨之氣，坦然之氣盈盈拂面，猶如與浩然君子「緣於茶，交於心」，
坦然坐忘，涵養太和之氣。

　　壺底鈐有「荊溪凌製」四字陽文篆印，顯為清初方器高手無疑。
綜觀全器規制工整，英姿颯爽，展現出大將之風，的確是紫砂方器
中難得一見的精妙之作。

參照：黃健亮主編，《紫玉金砂精華版 II》（台北：唐人工藝，2013），頁 5。

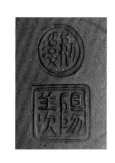

10.
琺瑯彩花卉紫砂宮燈壺
清 康熙　W:21.7 x H:15cm　款識：荊溪　陽羨

　　此壺器身飽滿蘊蓄，式度俊雅，全器造工頗精，壺蓋採用壓蓋式，蓋面與壺鈕依勢盎起，壺頸略高，壺肩線形過渡挺刮清正。三彎嘴，彎流蓄勁、耳把內側扁平，身筒上腹鼓而下微斂，顯得圓融穩重。壺底鈐「荊溪」、「陽羨」圓方陽文雙章。紫泥精練，胎質堅緻，窯溫克諧。壺內修整講究，蓋內尤精工，蓋面彩繪花卉紋。壺身兩側彩繪太湖奇石、花卉紋，花朵盛開、枝葉繁佈，畫工簡潔，用色淡雅秀麗。

　　此器釉彩又稱「廣琺瑯」，畫琺瑯發祥於十五世紀晚期歐洲，十七世紀晚期傳入清宮及廣州，據學者研究：清宮除了納入廣東工匠外，也發樣要求廣東製作琺瑯貢進，稍後廣東大量製作琺瑯外銷西洋，這整個動態的交流過程為十八世紀的東西文化交流寫下了精彩的一頁。

參照：施靜菲，〈清宮畫琺瑯與「廣琺瑯」〉，《典藏讀天下》（2014），頁 30–37。

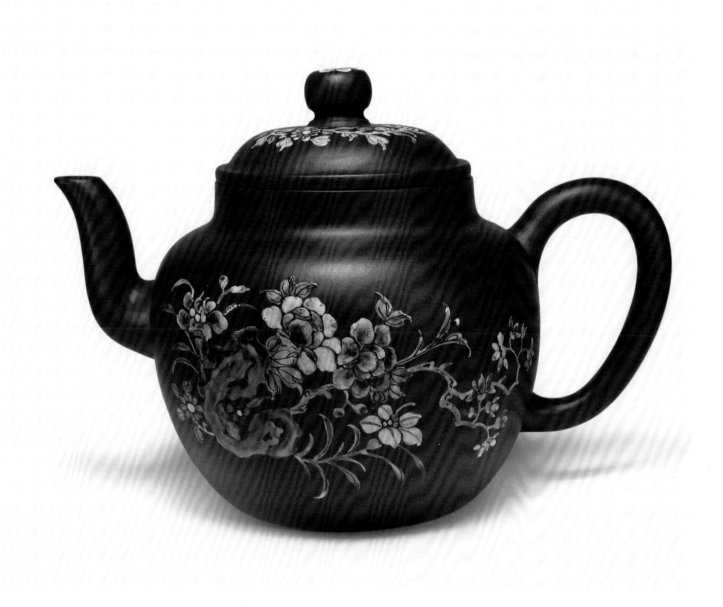

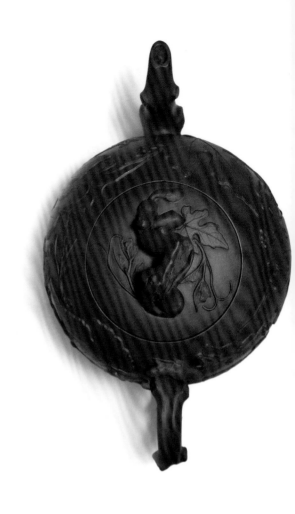

11.
松鼠葡萄貼花朱泥壺
清 康熙　W:23x H:16cm　無款

　　壺作圓球形，壺身與口蓋均作圓式，壺流、把、鈕，塑葡萄老藤枝幹作為配襯，匠心巧妙；全器「滿工」，依勢貼飾葡萄碩果，老藤蔓葉層疊自然，走勢蜿蜒盤曲，寓意年年豐收！圖紋佈局繁密，層次豐富，朱紅礫礫、潤澤奢華，凸顯生命力旺盛，更顯富麗高貴；多處飾有可愛松鼠，活潑生動、栩栩如生；自在嬉戲或爭相競食，十足田野真趣，躍然壺上；老藤蔓葉，相互掩映，不論老葉新芽，其葉脈皆栩栩如生，渾然一體！全器朱砂胎質，泥色呈橘紅色，燒造窯溫成熟。此壺器型碩大，朱泥大器燒成難度甚大，極易變形或出現窯裂，故失敗率高，成品難得，顯見當時的窯燒水準之優。

　　松鼠寓十二生肖之首，地支為子意，稱子鼠，其意多子多孫、子女成蔭；加上豐收葡萄，意含五穀豐收、子孫滿堂，為整器增添豐富的美好寓意。此壺為典型清初外銷歐洲紫砂器朱泥大壺。清季外銷的宜興紫砂壺備受歐洲貴族們珍視，或作陳設，或作日用，不少更是進入皇室收藏，而此器壺身仍殘留些許金漆，或可窺見當年一番風情。

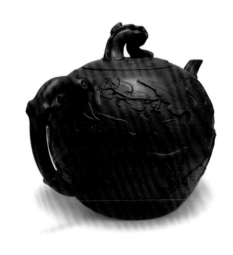

參照 1：南京博物院、台灣成陽藝術文化基金會，《紫玉暗香──2008 南京博物院紫砂珍品聯展》（江蘇：文藝山版社，2008），頁 213。

參照 2：劉創新編著，《文薈精英──和正齋宜興紫砂珍藏》（台北：唐人工藝，2012），頁 120。

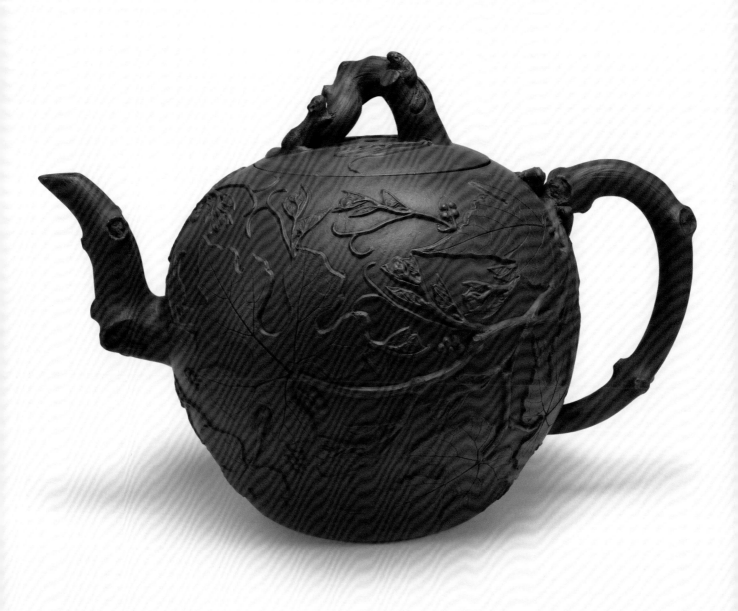

12.
松鼠葡萄貼花宮燈朱泥壺

清 康熙　W:16.5x H:11.7cm　無款

　　此壺胎質呈朱紅色，壺身如球，通體採用貼花等工藝，紋樣十分繁複，
製作難度極大。此類裝飾手法，俗稱「滿工」，燒製不易且艱，在古玩領域
裡，無論是瓷器或陶器，「滿工」作品皆價高難得！全器滿佈葡萄貼花紋飾，
壺身裝飾三隻活潑的小松鼠，跳躍在葡萄果、葉之中，神態極具趣味自然，
壺把上緣裝飾一隻三足金蟾。蟾蜍古稱「月精」，民間視為神物，可闢五兵，
鎮兇邪，助長生，主富貴吉祥，三足蟾又兆財富，得之能使人發財致富，常
被視為祥瑞之物。

　　蓋鈕與流把皆以葡萄枝裝飾。蓋面攀爬一螭龍吉祥獸，作探頭狀，神情
生動、活靈活現。壺底作玲瓏鏤空雕圈足支撐壺身，壁身環飾以金錢紋孔一
周，更增立體精巧之感（寓意人間豐足，金錢滿地）。此作「滿工」裝飾，
極盡繁密為能事，華麗端雅、神韻非凡；整體線條渾圓秀美，過渡柔和順暢，
不愧謂之東方紅色瓷器，非常考究功力的經典佳作。

　　蓋銷歐紫砂器的裝飾技法以「模印貼花」為主流，即先於外模（陰模）
填入同色或異色泥料，挑出後以脂泥為媒，黏貼於生坯坯體後，再加以細工
修飾。由於模具可以重複生產相同的紋樣，因此我們可以透過器身的貼花造
型，比對出某些相同製器的年代與工手之工法技藝。目前存世可見造型完全
一致共有四持，荷蘭阿姆斯特丹國立博物館（The Rijksmuseum, Amsterdam）藏
有一持、台灣成陽基金會於 2008 年參與南京博物院紫砂珍品聯展之《紫玉暗
香》展示所藏一持、國立歷史博物館出版之《茶的文化》書中 69 頁載錄一持
台灣南部藏家珍藏、這三把壺與筆者所藏相互比對，無論是造型還是尺寸大
小、紋樣貼飾完全一致，唯一的差別僅在貼花紋飾黏貼位置細微處略有差異。
由此可見此四持想必出自同一作坊，甚至係同一匠師所作！

參照 1：國立歷史博物館編輯委員會編輯，《茶的文化》（台北：國立歷史博物館，
1997），頁 69。

參照 2：龔良主編，《紫玉暗香——2008 南京博物院紫砂珍品聯展》（南京：江蘇文藝出
版社，2008），頁 212。

13.
獅鈕貼花紫砂大壺

清 康熙　W:22.5x H:16cm　無款

　　此壺紫泥作胎，泥質精鍊，壺身俯視略呈橢圓形，二彎流，正耳把；
身筒採貼泥技藝貼飾纏枝牡丹及螭龍紋，嵌蓋微鼓，上飾兩大小獅嬉
戲，俗稱子母獅。小獅匍伏仰望母獅，母獅蹲坐，一前爪搭在小獅腰間，
捏塑自然生動，整器大氣磅礡又帶幾分意趣。獅子古稱狻猊，為祥瑞之
獸，可鎮邪辟災、安康吉祥，更是威嚴及權力的象徵。而一大一小雙獅
紋飾，寓意「太獅少獅」，取「師」之音，象徵官祿代代相傳之意。

　　此蓋頂裝飾獅子之形制，遠自宋代即已開始流行（參見海寧東山二
號宋墓出土的白瓷獅頂酒壺即為典例）。而貼花大壺多為清康熙年間出
口歐洲之商品，部分外銷紫砂器至歐洲後還會以銀器再做包鑲或加彩裝
飾，可參見和正齋藏清康熙太師少師鈕貼花螭龍紋大壺，仍保留歐洲銀
質包鑲，其形制與本壺相同。

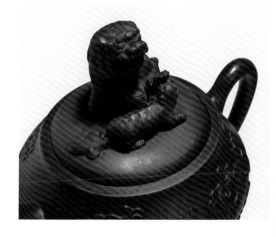

參照 1：南京博物院、台灣成陽藝術文化基金會，《紫玉暗香——2008 南京博物院
紫砂珍品聯展》（江蘇：文藝出版社，2008），頁 207。
參照 2：黃健亮主編，《紫砂名品——黃正雄珍藏古今名壺特展》（台北：國立歷史
博物館，2008），頁 48。

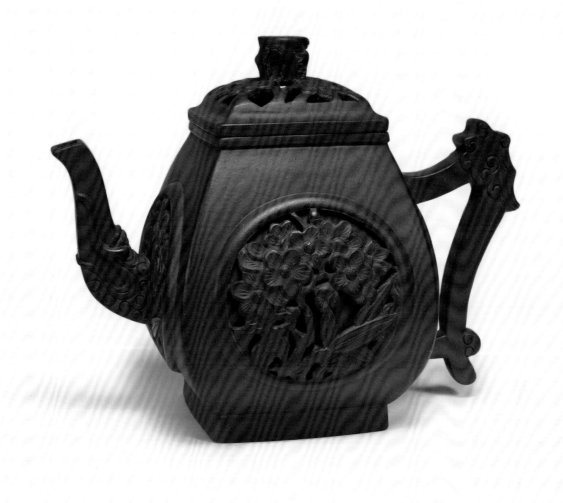

14.
龍首鏤空紫砂四方壺

清 康熙　W:18x H:14.2cm　無款

　　此壺以上等紫泥製成，色呈深紫，壺身作
高四方體，方中帶圓，工藝複雜，燒製不易。
塑龍首張嘴吐流，神情生動，龍身壺把極為張
揚，構思巧妙。短直松椿為鈕，蓋面滿飾玲瓏
巧雕，鏤空梅花吐芳。壺身四面開窗，微弧外
拱，浮雕群梅爭相綻放，並飾滿地竹葉搖曳，
生動自然，古意「梅竹雙清」。整體線條渾圓，
柔和順暢，氣度富貴華麗，端莊穩重，本作展
現了康熙盛世，泱泱大國風範。此類壺式多見
以朱泥製成外銷歐州為主，而本器以紫泥製成，
殊為罕見。

　　此類精雕玲瓏鏤空紋樣，有如中國傳統剪
紙藝術，又通體採用貼飾、鏤雕等工藝，紋樣
十分繁複，製作難度極大。此裝飾俏麗雅致，
神韻非凡，精美絕倫的風韵，為典型清初時期
紫砂器風格。

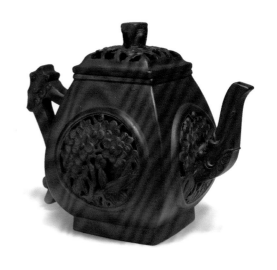

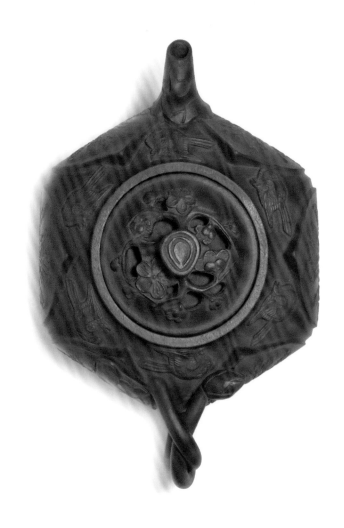

15.
喜上眉梢貼花朱泥壺

清 康熙　W:16.5x H:9cm　無款

　　此壺為典型清初康熙時期外銷歐洲紫砂器風格，胎質呈朱紅色，摻有粗
砂熟料，容量適中，全器裝飾繁複，造型有致。此壺泥、型、工皆精，神形
俱備，為清初絕妙精品。全器造型尤見匠心，壺身以荷葉為底座，六瓣荷花
包覆壺身，荷花開展同時身筒宛如蓮子並現，意即「花開蓮現」、「花果同時」；
並以荷葉捲成壺嘴，壺把以帶莖花苞纏捲而成，壺頸環飾六隻喜鵲，壺蓋玲
瓏鏤空雕梅花枝幹，此種玲瓏鏤空紋樣，有如中國建築中的窗花藝術！壺身
六瓣荷花上滿飾梅花綻放，作工極精且細，甚至梅花各種生長姿態都一一列
入，如含苞待放的梅花、微開初放、欲語還休的五分梅、八分梅以及已盛開
綻放的梅花，迎雪吐豔，凌寒飄香，鐵骨冰心，喻有堅貞崇高的氣節。

　　「喜上梅梢」即「喜上眉梢」諧音吉祥語，又可作「喜鵲登梅」；喜鵲
在中國是報喜鳥，寓意喜事來臨，內心歡喜之情。在十七、十八世紀中國熱
席捲歐洲上流社會之際，此類具中國風格的造型與紋飾的茶壺廣受歐洲藏家
喜愛。此類朱泥製器多數無款，想係洋人不諳中文，簡而省之！

*參照：南京博物院、台灣成陽藝術文化基金會，《紫玉暗香——2008 南京博物院紫砂珍
品聯展》（江蘇：文藝出版社，2008 年 9 月），頁 217。*

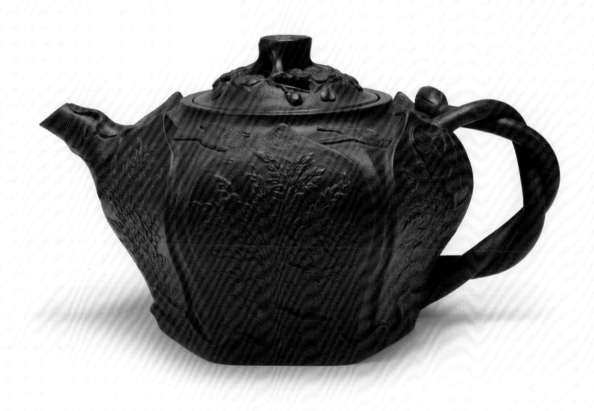

16.
魚鈕蓮蓬貼花朱泥壺
清 康熙　W:13.2x H:9cm　無款

　　此壺為清康熙時期外銷器中罕見作品，朱砂泥胎，壺體呈蓮蓬狀，以蓬尖為壺嘴，塑根莖為壺把，蓋作蓮葉狀，中豎魚形鈕；身筒貼飾數片蓮花紋，藕節承壺底。此類造型奇特、容量合適的貼花小壺數量較少；由於外銷壺的生產流程從配泥到燒成，均異於傳統壺式，加上雕鏤、貼飾的施作，都使得生坯燒製失敗率較傳統壺為高。

　　全器風格意趣盎然，造型古樸天然，雅趣無窮，堪稱創意無限。十七世紀，海上絲綢之路開通，宜興紫砂壺也隨著瓷器、絲綢、茶葉等諸多中國器物傳至歐洲，且多為歐洲宮廷或貴族訂製，風靡一時，至今歐美各大博物館仍有收藏。

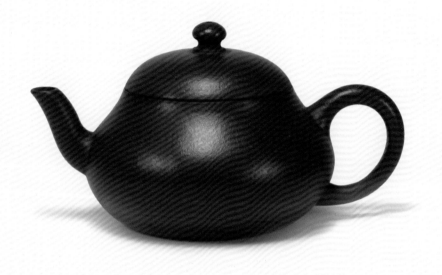

17.
時大彬製款君德朱泥壺
清 康熙　W:10.5x H:5.2cm　款識：癸卯冬日時大彬製

　　此作君德式，又似矮梨，精小潤澤，胎質細緻，細砂隱現，入手生溫。孔子曰：「君子之德，風也；小人之德，草也。」觀此壺實乃謙謙君子是也。帶彎曲流前引欲昂，出水爽利，壺把外圓內平，壺鈕上提似菇，式度豐腴盈滿，意態樸雅可人，具清初時期朱泥茗壺的典型特徵。從壺頂端正的壺鈕與鈕座，到壺內圓整的氣孔與流孔，再到壺內底推牆刮底，一氣呵成，乾淨俐落，顯露造器者出類拔萃的精湛技藝。壺底以鐵刀精刻二豎行楷書「癸卯冬日時大彬製」，既見刀工亦不失筆意，縱觀全器胎美工精，窯火極足，實為難得佳器。「癸卯冬日」當為康熙二年（1663）冬天，想像大冬天的宜興，冷風列列，手指恐怕已凍僵了，還能做如此精緻的朱泥小壺，功力著實高強！

參照：黃健亮、黃怡嘉主編，《荊溪朱泥》（台北：唐人工藝，2010），頁54。

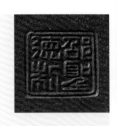

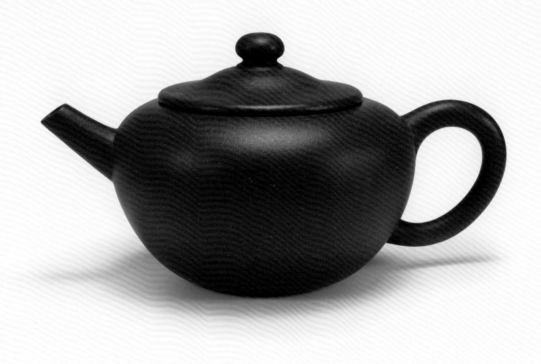

18.
邵聖德制款鋪砂笠帽壺
清　康熙　W:13.2x H:6.5cm　款識：邵聖德制

　　此壺身形扁圓似缽，泥質細緻，金砂點點，若隱若現；胎質精鍊堅緻似金鐵，色呈茄紫，隱現闇然之光，殊為瑰麗。平壓蓋微曲作笠帽式，算珠鈕，壺腹扁圓形，溜肩，耳形柄，短直流，流與把承繼壺身曲度，依序安置。形制簡單大方，但見於古穆中自蘊一股英氣。全器形式具明式極簡風格，只有圓弧與短捷直線，各個部位均配合十分協調和諧，勻稱流暢，觀之有珠圓玉潤、堅穩勻韻之感。其意態樸雅，剛柔兼顧，光素古樸中更能顯出砂壺肌理的自然美。誠如〈陽羨茗壺賦〉：「如鐵如石，胡玉胡金，備五文於一器，具百美於三停。」壺底鈐押「邵聖德制」四字章款，印章篆文舒秀樸質。清初邵家能人輩出，嘗見邵聖和、邵聖祥制朱泥小壺，想必三人昆仲輩耶？有待考證。

參照 1：萬妙玲主編，《朱泥壺的世界》（台北：壺中天地，1990），頁 77。

參照 2：黃健亮主編，《朱泥寶記》（台北：唐人工藝，1993），頁 29。

參照 3：黃健亮主編，《紫玉金砂精華版一》（台北：唐人工藝，2010），頁 20。

參照 4：黃福弟，《粢雅軒藏壺》（上海：上海書畫出版社，2014），頁 13。

參照 5：成陽藝術文化基金會主編，《古壺之美・卷四》（台北：成陽藝術文化基金會，2014），頁 22。

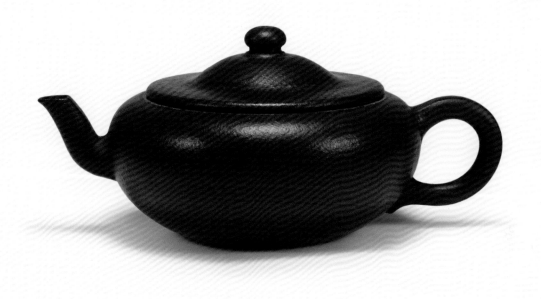

19.
庚寅年款笠帽朱泥壺
清 康熙四十九年　W:13.5 x H:6.1cm　款識：庚寅年、孟臣製

　　壺作扁圓笠帽式，胎壁甚薄，胎身揉以熟料砂礫，顆粒
隱現，瑩潤斑斕。形制俊雅，器形飽滿圓潤，氣度開闊。身
腹扁矮略廣，由腹部向下斂收。壺蓋較重，蓋面由蓋沿以平
面向內延伸，再趁勢盍起，壺鈕呈扁圓，鈕座亦顯精工。蓋
內造工十分精道，以氣孔為中心，連起立體同心圓，環環相
扣，層層過渡，宛如湖心投石，漣漪不絕。器身胎壁甚薄，
惟豐腴圓潤中猶蓄骨力，壺內修整造工精細。短彎流，流嘴
上方扁平，圈把亦作扁平，圈把帶有底扣，前後呼應，均具
力度。全器結構嚴謹，造工精細，處處流露不凡氣韻，顯係
高手所作。此作把下刀刻有「孟臣製」，壺底捺凹處則刀鈐
「庚寅年」款識。

參照：黃健亮主編，《朱泥寶記》（台北：唐人工藝，1993），頁 26、
27。

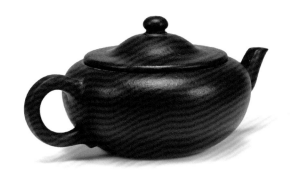

20.
惠瑞公製款朱泥壺
清 康熙　W:6.4x H:5.5cm　款識：惠、瑞公製

　　此壺式度玲瓏，形制嬌柔可人，小家碧玉；腹身潤澤殷紅，輕巧玲瓏，瑩潤斑斕，寶光熠熠；其形圓錐，一彎小曲流，頭頂戴笠帽，甚為特殊，別緻可愛。

　　工夫茶壺以小為尚，如康乾名士袁枚（1716-1797）《隨園食單》：「余遊武夷，到曼亭峰，天遊寺諸處，僧道爭以茶獻。杯小如胡桃，壺小如香櫞，每斟無一兩。」以此器內盛香茗，誠然如軟玉溫香，賞心悅目也。

　　壺底鈐押小印兩枚，上圓下方；圓印「惠」，方印「瑞公製」表「天圓地方」之義。嘗見「惠漢公」、「惠逸公」製朱泥小壺，不知倆人是否與惠瑞公一門三傑、同胞所生？一傳三人為惠孟臣之子孫，只是不知誰為大、誰為小？徒留吾人臆測。

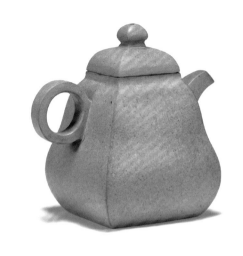

21.
柏元款白泥葫蘆壺
清 康熙　W:9.5 x H:9cm　款識：清玩之珍　柏原

　　全器以白泥製作，葫蘆為型，以泥片鑲接呈四方葫蘆形，成型難度相當高，尤其方器的製作，必須考量到設想入窯燒造時胎壁收縮曲度的變化，通過層層考驗，始能成為眾所驚豔的佳器。

　　壺身以方形葫蘆為基點，壺蓋與身筒的延續線條流暢十分重要。短彎流、圈把均作方形，壺蓋方形微盎，壺鈕亦作四方錐形，壺身由頸部向下舒放，腹腰稍斂，一氣呵成，精細靈動。壺底竹筆寫款「清玩之珍　柏原」。

　　〈陽羨茗壺賦〉：「合以丹青之色，圖尊規矩之宗。停椅梓之槌，酌罋裁於成片，握文犀之刮施，刡掠以為容。」由這段描述陶人從配土、定製、摶器、修坯的製壺流程，可知昔人製壺用心之深也，而今有幸得之，乃難逢之機緣，理當珍惜。

參照：黃健亮主編，《朱泥寶記》（台北：唐人工藝，1993），頁34、35。

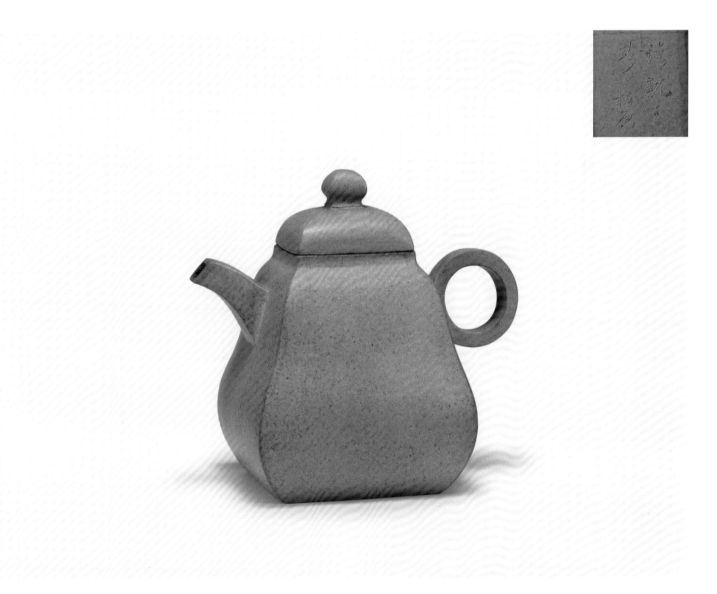

22.
息如款白泥君德壺
清 康熙　W:11.8 x H:5.9cm　款識：芸窗清午夢　息如

　　壺作君德式，形制典雅清正，白泥胎質精煉細膩，胎壁甚薄，造工極為精到，顯露造器者出類拔萃的製壺技藝。壺底以鐵刀精刻「芸窗清午夢　息如」，書法魏碑，結字嚴謹，剛勁俊秀，格調高古，刀工不失筆意，爽朗俊逸，全器胎美工精，確是難得的佳器。息如，佚名，康熙至雍正年間人，所見製器皆為精工之品。

　　明末周高起《陽羨茗壺系》：「造壺之家，各穴門外一地方，取色土篩搗，部署訖，弇窖其中，名曰養土。取用配合，各有心法。」自古配泥之法，互不相授。此器胎土殊異，取白泥以「水簸法」澄練精製，復以窯火，胎體結晶細膩，似漿胎瓷質。

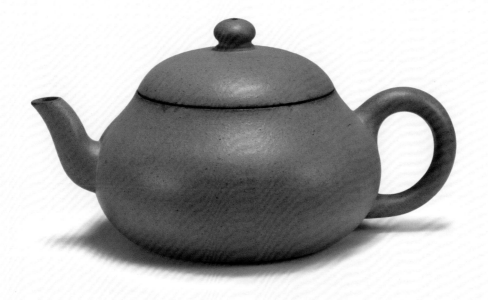

芸窗清午
梦　息如

23.
陳鳴遠製款紫砂賞盤
清 康熙　W:12.5x H:1cm　款識：陳鳴遠製

　　此盤精煉紫泥材質，胎質較為細緻，呈色赭中泛紫，寶光內斂。全器均勻規整，折沿式、出唇、弧壁、平底。盤口弦線一圈，盤身印飾錦地回紋，回紋亦稱作「雲雷紋」，環環相扣，每每相連，為常見古器裝飾，代表富貴不斷頭，子孫連綿，寓有富貴無盡之意。而盤內貼飾傳統吉祥的雙龍戲珠紋，與壓印的雲雷文形成起伏明顯的趣味對比。

　　盤心圓珠居中鈐印「陳鳴遠製」款。陳鳴遠技藝精湛，為清初第一名手，當時有「宮中豔說大彬壺，海外競求鳴遠碟」的評價。因陳鳴遠作品歷來為世人所重，慕其名而仿製求利者眾，只是精粗有別，而此碟亦應是！或為其主持作坊所為？雖如此，此工亦精，流傳數百年保存完整者實已不易也！何忍過度苛求！

參照：何健主編，《紫泥——王度宜陶珍藏冊》（台北：奇園國際藝術中心，1993），頁308。

24.
印花紫砂賞盤一對
清 康熙　W:10.8x H:2.2cm　無款

　　賞盤為紫泥胎質，質地細緻，
形制圓融伸展；盤面平整，圈足
規整，口沿向外，順暢自然，其
下有蕉葉紋印花一圈，整齊素雅，
不見花俏。整體簡潔素淨，線條
高雅，年代高古久遠，值得珍藏，
可賞、可玩、可用。

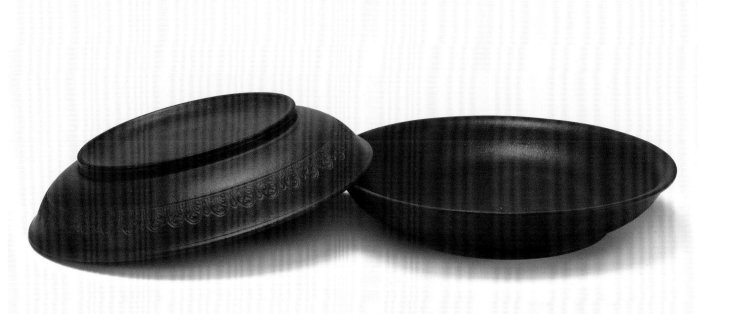

25.
吳敍龍制款粉彩紫砂古蓮子壺
清 雍正　W:21.5x H:12.5cm　款識：吳敍龍制

　　此壺呈古蓮子式，紫泥胎質，扁圓珠鈕，盎鼓蓋面，彎流上翹，口蓋嚴密，渾樸端莊，氣韻非凡。器身敦實穩重蘊蓄，線條流暢形態敦雅，飽滿有神。壺身加彩，一面飾以一池清蓮，數莖枝梗從泥中伸出。另面描繪一隻白鷺鷥、夾以花卉、山石水景環繞其間，釉彩瑰麗，繪工精緻生動，層次分明，神韻自然，非箇中老手不逮也！「清蓮」音同清廉，「一鷺」即一路；畫面寓意一路清廉（一鷺清蓮），勉勵為官須心存君國，出污泥而不染，公正廉明，清清白白，敬潔端正。

　　紫砂古器中，加彩類作品色彩豐富，裝飾效果強，獨樹一幟！宜興加彩紫砂器在紋樣選擇、裝飾手法等方面皆受到景德鎮瓷器諸多影響。此釉色彩較為深沉、內斂，應為雍正時期五彩風格，與後繼乾隆年間流行之加彩釉色，普遍較為光輝亮麗之色彩相異，甚易辨識。此壺形制古樸，充分代表了雍正時期紫砂文雅脫俗的製壺風格，實為清早期珍品。

　　底鈐「吳敍龍制」四字陽文方印，篆法古拙，實在難得！「吳敍龍」，其人雖未見史載，生卒無考，偶見傳器多為大氣之作，依其式度觀之，當係清初好手。

參照：《名壺郵票特展專輯》（台北：壺中天地，1991），頁141。

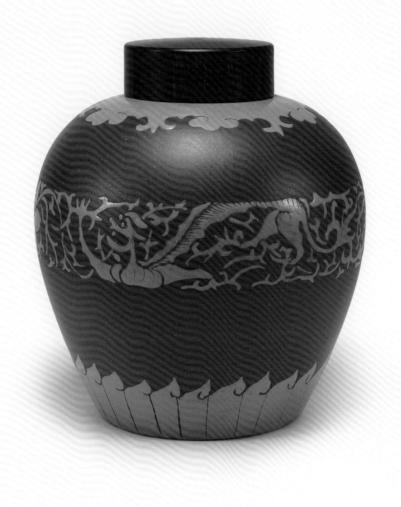

26.
藍釉螭龍紋橄欖式茶葉罐

清早期　W:10.5x H:11.7cm　無款

　　此罐胎質堅緻，呈色深紫，美人肩線、橄欖形體。原蓋佚失，配以黑檀木蓋，頗為相襯！罐身豐肩弧腹，至底漸收，罐底平整，圈足內隱，形制柔美。罐身肩部描飾天藍釉雲紋，畫工自然規整，腹身環飾螭龍紋、輔以纏枝花卉紋圈飾周身，罐底上方飾以蕉葉紋，繪工精細，釉色勻淨光亮，發色渾然天成，極具立體感。紫砂與瓷器雖然質地不同，然畫意一脈相承，文趣盎然，令人愛不釋手。

　　宜興紫砂加彩作品明顯是受到景德鎮瓷胎粉彩的影響，清人阮葵生（1727-1789）的《茶餘客話・卷二十》中即已記載，可知宜興加彩實用景德鎮粉彩瓷色料，故其法與粉彩瓷填粉加彩無異。恰如此作天藍釉螭龍紋橄欖式茶罐，其畫意大凡如此，甚為常見。而與景德鎮粉彩瓷器比較，構圖及畫意雷同之處亦顯而易見。

27.

山水紋款彩泥繪三友壺

清 雍乾　W:17.5x H:11cm　款識：山水紋

　　此壺泥色深茄紫，取直筒形為壺
身，塑竹節為流，以松枝為鈕及把，壺
蓋及壺腹五彩堆泥繪梅花、竹葉、松枝，
朵朵梅花凌寒綻放、竹葉搖曳飄然、松
枝騰空遒勁生姿，儼然一幅大自然美
景，頗具文人氣息。壺底鈐押一山水樓
閣圖紋長方章，筆法簡易卻寫真生動，
殊為罕見。

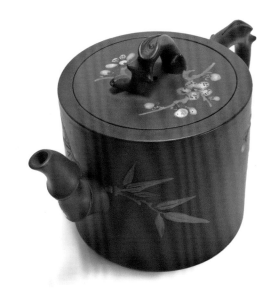

28.
史茂榮制款紫砂大壺
清 雍正　W:20.3x H:14.5cm　款識：史茂榮制

　　此壺器身如罐，大蓋圓口，中腹飽滿，平蓋盎起，矮頸溜肩，高圓柱鈕，流及把曲中見方，與壺身相呼應。執壺因為體積較大，製作上稍不留神，易流於笨拙或呆滯，佳品難得。此壺結構紮實有序，全器篤實肅靜，頗有「不務妍媚而樸雅堅栗」之感。因昔時龍窯燒造，窯火變異，壺表泥色紫中泛褐，誠如吳梅鼎（1631-1700）〈陽羨茗壺賦〉言：「忽葡萄而紺紫」、「彼瑰琦之窯變，匪一色之可名」、「遠而望之，黝若鐘鼎陳明廷。追而察之，燦若琬琰浮精英。」

　　壺底鈐「史茂榮制」四字陽文篆書印章款，字體工整端正，法度嚴謹，頗有古意。傳世「史茂榮」款，少見傳器，生卒無考，此壺式度嚴謹，技藝純熟，不可小覷，必為清初良工。

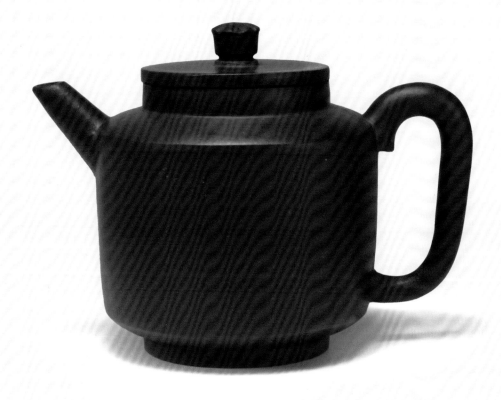

29.
償澹齋制款紫砂平蓋壺

清 乾隆　W:13.3x H:9.3cm　款識：償澹齋制

　　壺以紫泥為胎，用泥細緻且精，火候極到，色呈紫嫣。折肩直筒，平蓋，蓋鈕圓直與身筒相同，上作波浪狀裝飾。直流，倒把端正，英姿颯爽，精神煥發，整器造工流暢自然，毫無做作，器形簡練，不拘泥於小節，倒執柄的安排甚有前朝風範。底做圈足，中鈐「償澹齋制」陽文篆印，篆風古樸，此款甚為罕見，應為文人堂號，存世僅見海上大藏黃福弟先生所藏一持爐鈞釉子母暖壺同款。

參照：萬妙玲主編，《朱泥壺的世界》（台北：壺中天地，1990），頁 45。

30.
荊溪錢相臣製款彩泥繪四方壺

清 乾隆 　W:21x H:15.8cm 　款識：荊溪錢相臣製
題詩：春入西湖到處花 石泉

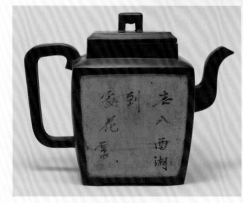

　　全器以紫砂作胎，略呈高四方體；方壺理所當然配方流
方把，曲流柔美，方把威嚴，一前一後，方圓並濟；此方中
隱圓，柔裡帶剛，取法天地，正是中國器物造型的極致美學。
自壺鈕、壺頸至壺身皆以四方為形，依序逐漸外擴，線條挺
括、不顯呆滯，比例協調、端莊內斂，氣質不凡。壺身兩側
主要的窗景裡以白泥為底，一側以五彩泥堆繪喜鵲登梅圖，
畫風瀟灑快意、寓意喜上梅樹。另側石泉書銘「春入西湖到
處花」，語出蘇軾詩集《再和楊公濟梅花十絕》：「春入西
湖到處花，裙腰芳草抱山斜；盈盈解佩臨煙浦，脈脈當壚傍
酒家。」

　　此器工巧精整，四平八穩，雖然稱不上什麼絕世佳作，
但見作者徒手搏製時戰戰兢兢的認真，難能可貴的正是這一
絲不苟的心態。觀此壺當可為性急、焦慮的現代人在塞滿壓
力的生活空間裡，讓出一方休憩之地，安置其躁動不安的
心。壺底鈐四方大印「荊溪錢相臣製」，此款當為乾隆盛世
的紫砂篇章再添一名好手無疑！

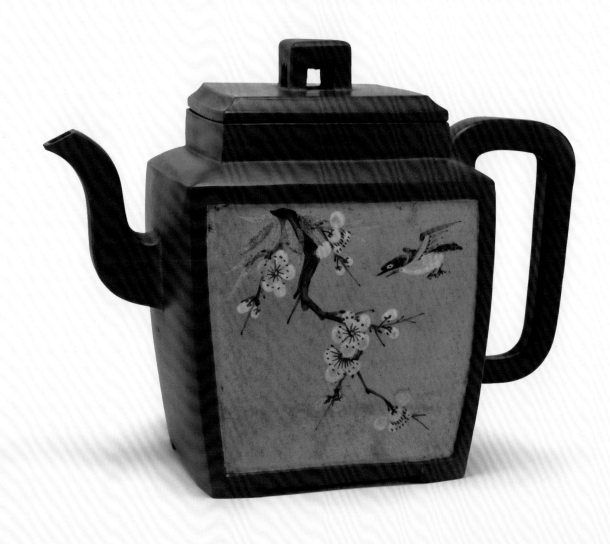

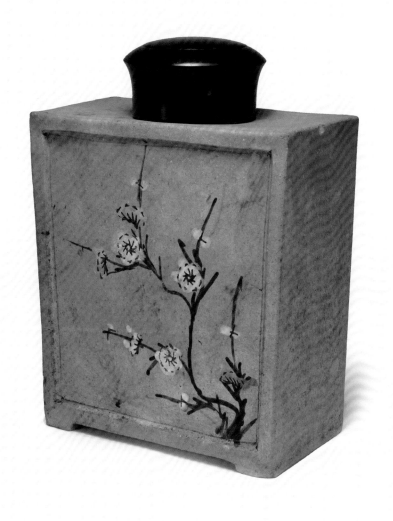

31.

彩泥繪白泥茶葉罐

清 乾隆　W:12.5x H:16.8cm　無款

　　白泥方罐，雙面開光，方足二開狂門，罐身由上至下微歛，益顯精神。一面彩泥繪梅花朵朵綻開，另一面繪蘭花含苞待放，佈局爽朗簡潔，清新雅致。

　　明末周高起《陽羨茗壺系・茗壺通論》：「造壺之家，各穴外一方地，取色土篩搗部署訖。弇窖其中。名曰養土。取用配合，各有心法。」自古配泥之法，互不相授。此泥繪白泥茶葉罐，白泥胎色，胎質殊異，用料堅致，顆粒隱隱。蓋取白泥以「水簸法」澄練精製，復以窯火甚足，胎體結晶似瓷質，間有點點黑褐細砂。

　　縱觀紫砂壺發展歷史，以梅花裝飾最為主流，蓋因梅花歷來為中國傳統紋飾之一。梅花，鬥霜雪，抗嚴寒，冰肌玉骨，高潔清幽，為高尚品格的象徵。而中國人詠蘭的歷史更是久遠，從先秦時代即有蘭花的記載。《孔子家語》云：「芝蘭生於深谷，不以無人而不芳；君子修道立德。不為困窮而改節。」蘭花成為儒家文人心中高風亮節的代表，與梅、菊、竹被文人墨客並稱為花中四君子。

32.
堆泥繪紫砂鼻烟壺
清 乾隆　W:4x H:6cm

　　紫泥砂質，調以黃砂熟料，顆粒隱隱若現。壺身呈六
方棱形，圓口，金屬花式蓋，底足亦作六方棱形。壺體兩
側堆泥繪《泛舟圖》，遠山近水，一望無垠；近處船塢、
水榭、漁人、叢樹交錯，好不熱鬧；遠方漁舟點點泛行江
面，飛禽成群翱翔天際，一片安逸舒適、幽雅祥和的意境，
多麼悠哉。作者技藝高超，快意寫實，以黑泥堆繪出一幅
江南山水碧連天，江楓漁火，水天一色！

　　鼻烟係一種煙草製品，原為西洋之物，明末清初自歐
洲傳入中國，吸聞後可明目避疫，一時蔚為風尚，此習現
代雖已絕跡，但鼻烟壺卻成為一種精美的藝術品流傳下
來，長盛不衰，被譽為「集中國多種工藝之大成的袖珍藝
術品」，此器即是！

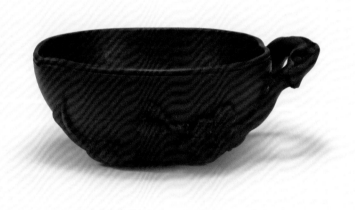

33.
王志源款朱泥桃形杯
清 乾隆　W:7.2x H:2.8cm　款識：王、志源

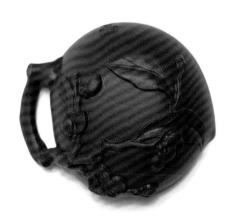

　　造型以連著枝葉而切開的半桃作為杯身，曲線流暢優雅，口沿內外壁修整光潔，枝幹橫出，權作杯把，便於端提。由杯底觀之，全器如一半桃，其上以紅泥堆塑一截桃枝，桃葉參差扶疏，桃花朵朵繽紛，或含苞，或欲開，或綻放，構圖疏落有致，頗具巧思。

　　《詩經》云：「桃之夭夭，灼灼其華，之子於歸，宜其室家」，以桃盛讚少女年華、佳人今顏。唐人徐堅（659-729）《初學記》：「桃乃五木之精，可避邪，具伏邪鎮妖之用」，另古時亦有王母娘娘「蟠桃獻壽」等等民間典故廣為流傳。此杯以圓潤討喜的壽桃為造型，全器除實用功能之外，又賦予紫砂茶杯多角度的觀賞樂趣。

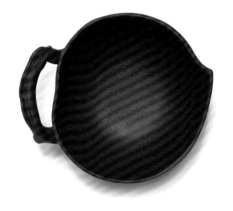

　　杯身鈐陽文天圓地方的篆書印款「王」、「志源」，頗有清初印風。王志源造器極細且精，此章款應為清初王志源本尊親作，與後世嘗見款落「王」、「志遠」等托款所作，精粗有別，切不可混為一談！

參照 1：2013 年 4 月上海春秋堂拍賣第 1845 號拍品「王志源制四方開窗彩泥堆繪筆筒」

參照 2：2012 年 5 月香港 Bonhams 拍賣第 502 號拍品「清初段泥王志源制百果壺」

參照 3：何健主編，《紫泥——王度宜陶珍藏冊》（台北：奇園國際藝術中心，1993），頁 300

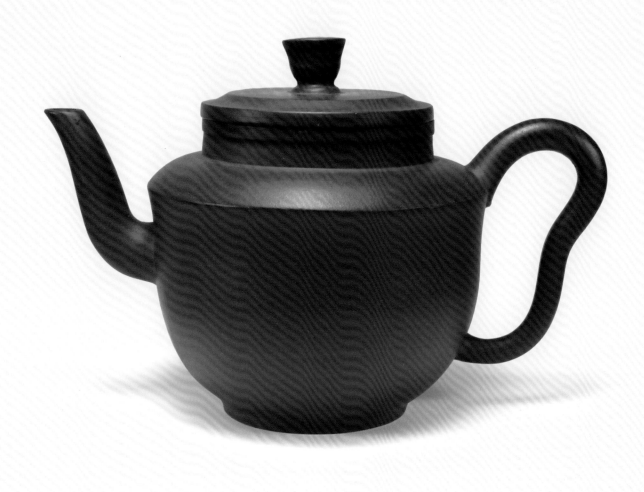

34.
折肩紫砂碗燈壺

清 乾隆　W:23.5x H:14.5cm　無款

　　自古無款多佳器，此即一例。此壺用泥厚重凝實，調
泥精煉，壺身內壁因窯火悶燒極致，還原氣氛明顯，形成
蛤蜊寶光，全器色澤紫褐而不妖。作碗燈式，身筒如大杯，
上侈下窄，折肩有頸。蓋面與壺鈕依勢盍起，壺口與蓋緣
形成三圈陰陽環線，壺鈕如身筒縮小置入，壺嘴長流腴美，
直挺蓄勁，耳形端把線條大方流暢，揮灑奔放，尤為精妙。
鈕座、蓋沿、壺頸等細節，點線面一絲不苟，壺底圈足厚
實與壺內工藝均佳。此壺雖然無款，觀之仍具大將風範，
氣宇軒昂，不落俗套，想必名手所為！

35.
廣彩紫泥折肩碗燈壺
清　乾隆　W:22x H:13.5cm　無款

　　此壺式度端雅，紫泥為胎，色呈鐵灰，
窯火極佳。整器彩繪裝飾，頗有可觀，釉彩，
薄透清亮。壺蓋面以淡藍彩繪數道吉祥紋
飾，於壺肩繪一圈回紋，壺身彩飾瑞獸紋，
麒麟戲球，繡球炫彩、緞帶紛飛，似若滿地
錦繡。中國傳統的彩繪紋飾都是「畫必有
意，意必吉祥」，是西方人眼中神秘東方的
象徵，此器繪飾著喜慶吉祥寓意，是十八世
紀輸歐的典型廣彩裝飾。

著錄：*Patrice Valfré, Yixing: teapots for Europe.Poligny,
France: Éditions Exotic Line (2000), p.241, fig.322.*

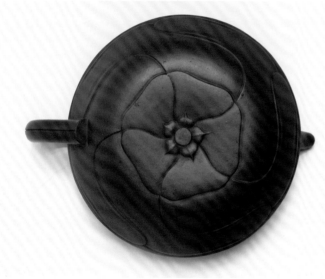

36.
風捲葵紫砂壺

清 乾隆　W:18.4x H:9cm　無款

　　此壺胎泥古樸肅穆，砂粒凸顯。壺身與壺蓋恰如風中律動之葵花，花葉刻畫細膩，迴線流轉生動。合葵花之巨大花托，形成合歡之體，其蓋面上飾以葵葉，偃仰翻轉，更增靈動之勢。壺嘴以捲曲的葵葉塑成，壺把與鈕為葵花枝梗，骨力舒展，工藝精湛。

　　綜觀全器飽滿挺立，蓋鈕的底部飾有五小片花蒂，壺蓋為五邊葵式壓蓋，壺身淺飾五片花瓣，而後見其呈放射狀的五片花瓣，由小漸大，與下部花瓣相合於壺腹；彎曲迴旋的線條表現出動勢，貼塑翻捲的葵花葵葉暗示風動。此壺構思巧妙，製作者將自然界的姿態加以簡化成可賞可用的日用器皿，造型簡練又具古韻遺風；若以近代造型分類言，可說是結合紫砂筋紋器與塑器為一體，更為抽象形態與具象形制完美結合之典範。全器無論由上方俯視，或由壺底仰望，覆仰相合，皆可感受其放射狀的張力，呈現出紫砂筋紋器的律動美學。

參照 1：王輝、張正中、劉珍編著，《紫玉淳美──中國宜興紫砂珍賞》（北京：榮寶齋，2007），頁 26。
參照 2：李祐任、季野編著，《宜陶之旅》（高雄：李祐仕陶藝公司，1987），頁 352。
參照 3：劉創新編著，《文薈精英──和正齋宜興紫砂珍藏》（台北：唐人工藝，2012），頁 240。
參照 4：李瑞隆，《紫砂古調》（台中：靜觀堂，2013），頁 66。

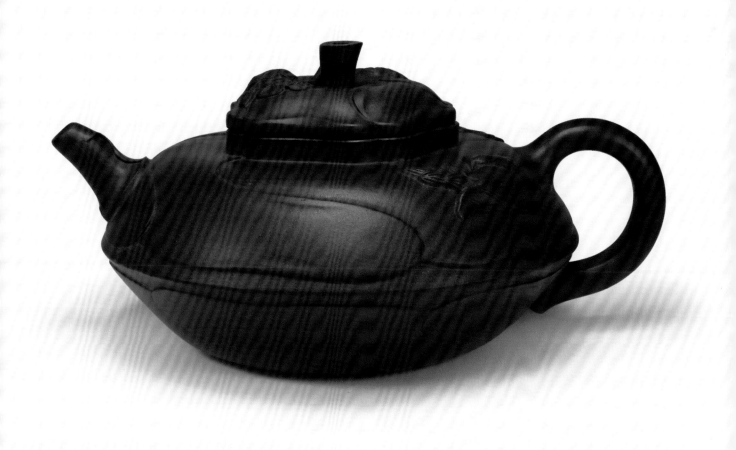

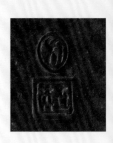

37.
方世英款繁花印紋朱泥壺

清　乾隆　W:10.2 x H:6.3cm　款識：方、世英

　　朱泥胎質，笠帽蓋，扁珠鈕，纖流細把，壺身與蓋面均以印壓
多種紋飾，盡顯華麗作風。蓋鈕、蓋沿，均有日人以「金繕」技藝
修復，可見古人之愛惜。壺底鈐「方」、「世英」天圓地方雙章。
方世英，清雍正乾隆（1723-1795）年間製壺藝人。此仲芳笠帽形制早
見於清初，所見皆大壺，此壺雖小，然而氣勢不容小覷，又器小可人，
握之如盈珠，令人愛不釋手。

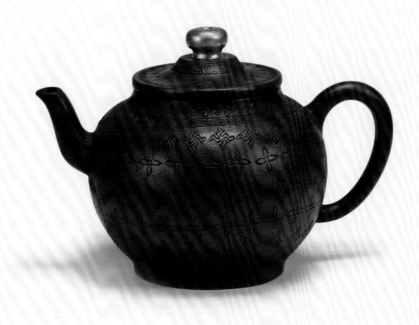

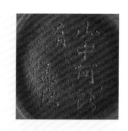

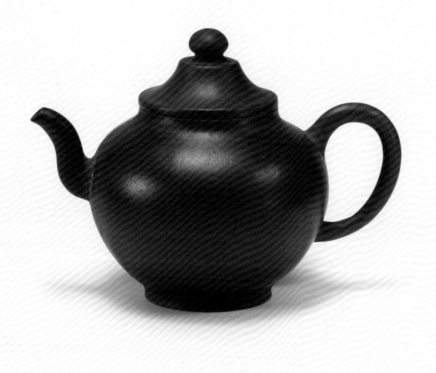

38.
孟臣款紫砂笠帽壺

清 乾隆　W:9.5x H:7cm　款識：山中何所有　孟臣

　　此壺形制儒雅、秀氣斯文，比例結構完美。笠帽蓋，壺嘴三彎流前引，止於所當止，餘勢未絕，妙也！圓腹飽滿，英挺奕奕，耳把大方，線條柔美，圈足外撇，憑增穩重。

　　此仲芳式笠帽形制早見於清初，所見多紫砂大壺，氣勢磅礴。「仲芳」笠帽大壺甚具氣勢，但此壺卻嬌小如雞子，小巧可人，令人愛不釋手，亦是小中見大，不遑多讓。細觀此器「無面不圓，無線不柔」，壺身上下沁蝕斑斑，壺表顯見龜裂紋，細縫處猶見石綠色釉。據原藏家表示，此壺原本飾有彩釉，因年代久遠，多處斑駁剝落，乾脆盡除彩飾，還其本來面目。全器豐腴中猶蓄骨力，上下互相呼應，原釉雖已剝落，久經呵護，漿面潤澤，依舊神采動人。

　　壺底鐫刻：「山中何所有　孟臣」，出自南朝齊‧陶弘景（452或456-536）《談藪‧詔問山中何所有賦詩以答》：「山中何所有？嶺上多白雲。只可自怡悅，不堪持寄君。」此詩順口道來，語言平淡卻內蘊深厚，恰似此壺一樣，不慍不火，謙謙君子，比德於玉，可見古人製壺不但對於壺型的造型素養極佳，對詩詞文學造詣亦有所恃。

著錄：黃健亮、黃怡嘉主編，《荊溪朱泥》頁 188 原件。

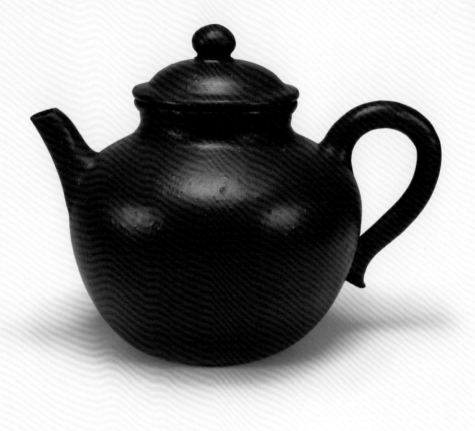

39.

萬寶款朱泥壺

清乾隆早期　W:12.4x H:9.5cm　款識：萬寶

　　此作壺身呈高身甕形，似秋水樣式，溫雅瑩潤，容量較大。此
壺將秋水壺式與古蓮子兩者形制結合，開創新式。此二式形體極為
類似，把下均有耳垂，通常較高挑者稱為秋水，器形渾圓穩重，而
較似掇球者是古蓮子。秋水壺式甚富風情，此器更是秋水之變異體，
極為罕見。

　　胎質厚實呈朱紅色，胎身摻有粗砂熟料，顆粒點點浮現，且因
泥中摻以黃色熟料，待器成窯燒之際，泥坯因含有水分，向內收縮，
熟料則已燒結不會收縮，因而形成顆粒點點外突的效果呈粗梨質感。
這種在朱泥壺泥質中摻熟料的作法，一可為支撐泥胎高溫窯燒之胎
骨。二為美觀，窯燒後泛出星星白點，猶如夜空繁星。三更有助壺
之透氣性。然因摻雜熟料砂在高溫窯燒中甚易爆砂、窯裂，故困難
度亦較高。

　　壺底鈐印「萬寶」長方印，陽文篆書，字體法度嚴謹，章法穩健。
萬寶款寓意典雅，為朱泥器之中著名堂號名款，所見皆精品；「萬寶」
此款正反映了乾隆年間百姓安居樂業，豐衣足食的太平自信。此壺
泥、型、工、款樣樣精到，神形皆優，為清初絕妙精品。

著錄：《荊溪紫砂器》頁 86 原件。

40.
清德堂款梨形朱泥壺

清 乾隆　W:12.6x H:7.6cm　款識：清德堂

　　此器式度雍雅，體態從容，流嘴曲度蘊勢有神。壺鈕與鈕座亦現精工，顯為高手所作；用泥不苟，呈色明豔紅潤，泥質堅實，造工講究，窯火克諧。此壺通體完好，整體造型線條優美，流暢有力，胎質細膩潤滑，燦若披錦，扣以扣之，其音清越。壺底鈐「清德堂」陽文長方印，篆法不俗。

著錄：《荊溪紫砂器》62 頁原件。

參照：萬妙玲主編，《朱泥壺的世界》（台北：壺中天地，1990），頁 66。

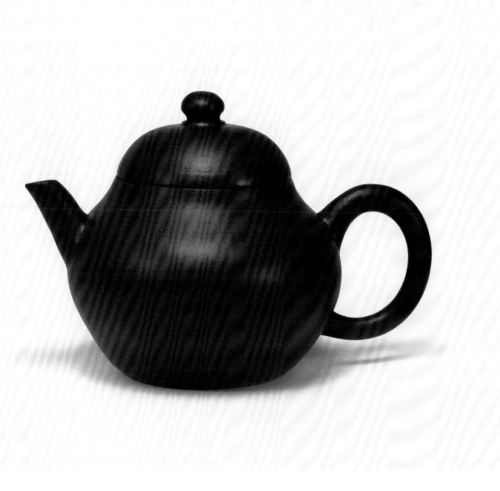

41.
玉川珍款平蓋朱泥壺
清 乾隆　W:11.8x H:5.5cm　款識：玉川珍

　　此器通體棗紅，摻砂顆粒點點，包漿瑩瑩，大小不過盈握，然式度嚴謹，敦樸有致，兼而有之。平蓋微盎，鈕珠扁圓飽滿，直流嘴挺拔有力，正耳把線條流暢。底置假圈足，壺底以鋼刀雙鈎摹楷書「玉川珍」，書法工整，筆致文雅，刻工細膩精準，具爽朗之味，刀味筆意兼俱，甚是耐人細品！

　　該款出自唐朝著名嗜茶詩人盧仝，自號玉川子，「玉川」乃古井名，在河南濟源縣，蓋因盧氏喜汲此井泉煎煮飲茶之故而號之。著有《玉川子集》，其中〈走筆謝孟諫議新茶〉曰：「一碗喉吻潤，兩碗破孤悶，三碗搜枯腸，唯有文字五千卷。四碗發輕汗，平生不平事，盡向毛孔散。五碗肌骨清，六碗通仙靈，七碗喫不得也，唯覺兩腋習習清風生。」這首詩後世傳誦不絕，謂之「七碗歌」。

　　「玉川珍」此款亦見於日人奧蘭田（1836-1897）的《茗壺圖錄》（1876）之「紅顏少年」朱泥壺。清李漁《閒情偶寄 • 器玩部 • 制度第一》：「凡製砂壺，其嘴務直，購者亦然。一曲便可休，再曲則稱棄物矣。」印證此壺，恰如其當！已故壺藝泰斗顧景舟曾云：「大凡壺藝初從大壺入手，藝經久沐，方能搏製小壺。」此器作工、胎土、式度、款識，俱臻上乘，是一件相當嚴謹的清初絕妙精品。

參照：李瑞隆主編，《紫砂古調》（台中：靜觀堂，2013），頁96。

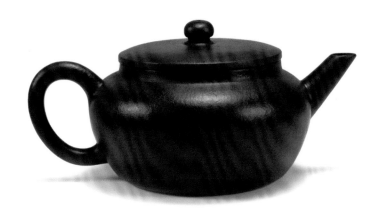

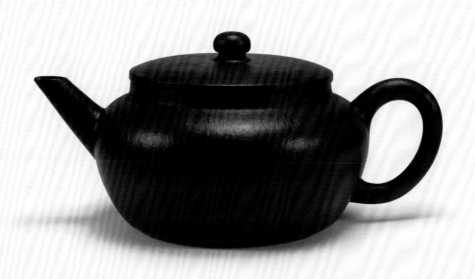

42.
吳元蘋制款君德朱泥壺

清 乾隆　W:11.6x H:5.6cm　款識：吳元蘋

　　此壺為君德式，呈矮梨體，截蓋，腹身及蓋面曲度優雅。圈耳，一彎流，曲度有力。胎質圓潤，宛若嬰兒肌膚細膩，經年累月摩挲使用，內堅外緻，包漿瑩瑩，恰似周高起所謂：「縠縐周身，珠粒隱隱，更自奪目」，形制溫雅，神采內蘊，顯露作者出類拔萃的高級技藝。

　　壺底鈐押「吳元蘋制」四字陽文方印，篆法不俗。蓋內鈐押「回」字小章。朱泥器向來以其利茶性為茶人所重，全器胎美工精，落落大方，氣度寬宏，窯火極足，恰到好處，實乃難得茶道佳器。查《朱泥寶記》158頁亦有收錄一持「吳元龍制朱泥壺」其款印篆刻風格與本壺相同，兩人或為兄妹、昆仲，抑或姐弟乎？但無論如何，吳元蘋想必是清早期的一位嫻熟紫砂、技藝精練的製壺高手無疑！

參照1：黃健亮主編，《紫玉金砂精華版I》（台北：唐人工藝，2010），頁140。
參照2：黃健亮主編，《朱泥寶記》（台北：唐人工藝，1993），頁165。

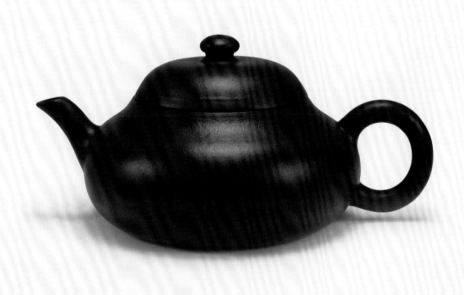

43.
清德堂製款梨形朱泥壺
清 乾隆　W:13x H:8.2cm　款識：清德堂製、「香」字葉形章

　　梨式壺是朱泥壺中的經典功夫茶形制，歷代皆有所
見，此式壺蓋微盎，短流嘴，腹身飽滿，更見圓融。整器
造工嚴謹紮實，豐腴盈滿，工精藝巧，敦雅柔美，表情幽
雅韻致，風情款款，胎色紅澄欲滴，窯火得宜，顯非箇中
老手莫辦。壺底鈐「清德堂製」陽文四方印，把款押「香」
字葉形小章。

參照：萬妙玲主編，《朱泥壺的世界》（台北：壺中天地，1990），
頁66。

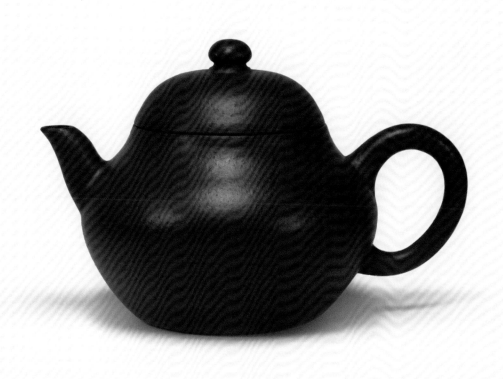

44.
萬豐款梨皮半月朱泥壺
清 乾隆　W:10.3x H:5.7cm　款識：萬豐

　　壺體作半球形，朱泥調熟砂，呈梨皮狀，窯火和宜，略顯豔紅，燦若星星，閃閃發亮。彎流前引，圈把線條優美，此器身筒由壺口向下奢放，腹底寬圓，全器小巧，造工精細，精神奕奕，意態清雅可人。蓋內鈐款「萬豐」，萬豐為盛清乾隆商號或作坊名，晚清有「萬豐順記」應為其後輩！

參照：萬妙玲主編，《朱泥壺的世界》（台北：壺中天地，1990），頁142。

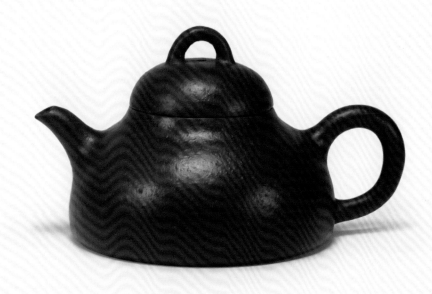

45.
大清乾隆年製款朱泥壺

清 乾隆　W:10x H:5.7cm　款識：大清乾隆年製、萬豐

　　此壺腹圓頭尖，截蓋，身筒由上向下奢放，形制近似平底圓弧太白尊式，壺鈕取法壺身縮小倒置，大小相反，相映成趣，然甚是和諧，神采奕奕，真乃名家妙手之作。壺嘴微曲含勁，壺把圓曲堅實。蓋內鈐款「萬豐」，平底正中處鈐「大清乾隆年製」六字陽文篆印，篆法甚工。

參照：萬妙玲主編，《朱泥壺的世界》（台北：壺中天地，1990），頁144。

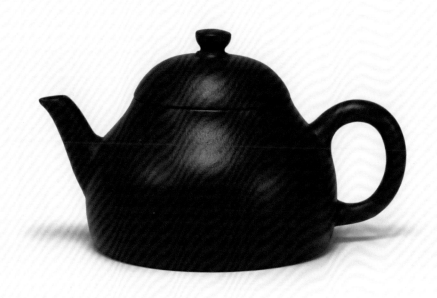

46.
孟臣款朱泥壺
清 乾隆　W:10.4x H:7.8cm　款識：孤嶼流泉　孟臣

　　此壺形如立蛋，壺身小巧，狀似高梨。呈色殷紅泛桔，泥質細而不膩，細砂隱現其間。擎起的圓珠鈕如珠似玉，形成全器的視覺焦點。壺蓋與壺身以截蓋相接，使壺蓋到壺身圓弧曲線自然過渡，壺嘴前引胥出，風格端莊秀雅，造型圓潤流暢。

　　壺底款署「孤嶼流泉　孟臣」，應係茶人訂製壺，著錄中亦有所見可考。在朱泥壺中，孟臣、逸公、君德、思亭等皆為明末清初製壺好手！也正因其名聲響亮，先後為後世陶人藉名，成為宜興朱泥小壺的代名詞。

　　「孤嶼流泉」一詞，不禁令筆者聯想到孟浩然之詩〈登江中孤嶼贈白雲先生王迥〉，詩中通過描寫乘舟登嶼所見美景，揭示出其中蘊涵的真意，引出對神仙世界的嚮往，勉勵世人要超脫名利，不為物慾所累，修業向道，努力修持，終得福慧雙全、花開蓮現，吾人共勉。

款識參照：黃健亮、黃怡嘉主編，《荊溪朱泥》（台北：唐人工藝，2010），頁137，「白玉山居款朱泥壺」。

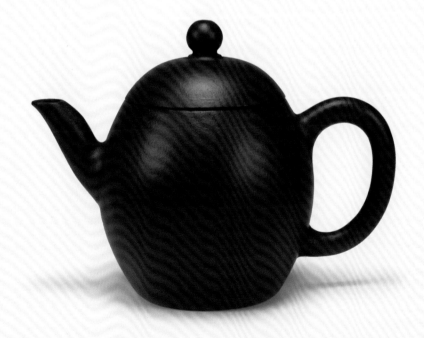

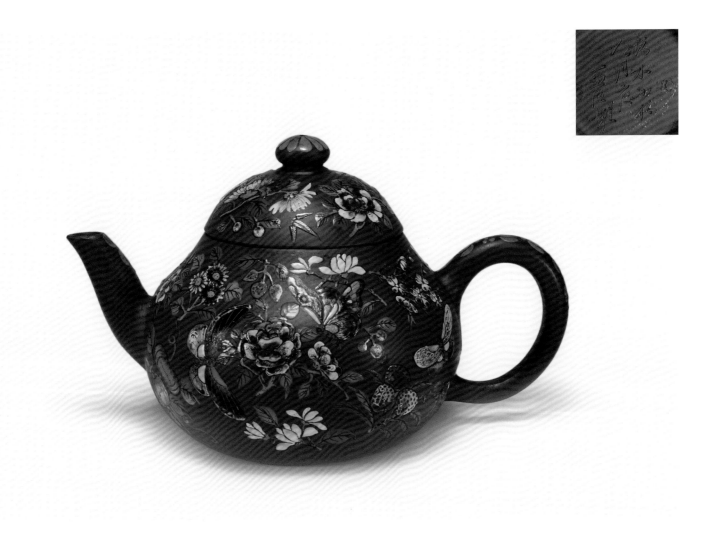

47.
廣彩花蝶紋梨形朱泥壺

清 乾嘉　W:17.5 x H:10cm　款識：流水小橋江月夜　孟臣

　　朱泥梨形壺，其色紅潤嬌貴，其姿嫺靜素雅，遠觀
似若美玉瑩瑩的朱泥小壺，或胎泥如脂，或細砂隱隱，
玩者均以其樸質的光素為賞。此壺朱泥胎質細膩，容量
較大，全器裝飾華麗，繪有各式花卉、瓜果，蝴蝶訪花
採蜜其中，多采多姿，實為不可多得的箇中精品。

　　乾隆時期，銷歐之朱泥壺，運至廣州加以彩繪各式
花卉、彩蝶，始有彩繪裝飾的朱泥壺應運而生。朱泥壺
光素的表面，由於質地細膩瑩潤，很適合在上面設色作
畫。於紫砂器上設色作畫，最早在康熙時期，以琺瑯彩
施作的宮廷壺器應為初創。由於紫砂顆粒較粗糙，不易
施釉作畫，硬彩的施釉設色，底層必須先鋪設透明釉，
而在朱泥壺上作畫，則無此顧忌。廣彩的釉料與施以瓷
器上的釉料相同，釉層施作得以透薄清亮，不似宜興施
作的粉彩，釉料濁而肥厚，運筆佈局可以更有揮灑的空
間，創造出既華麗又細膩，色彩繽紛的裝飾。

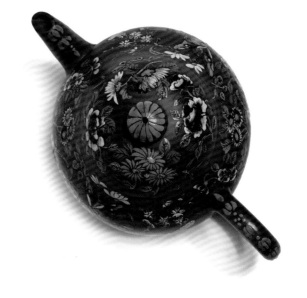

著錄：Patrice Valfré, Yixing: teapots for Europe.Poligny,
France: Éditions Exotic Line (2000), p.210, fig.117.

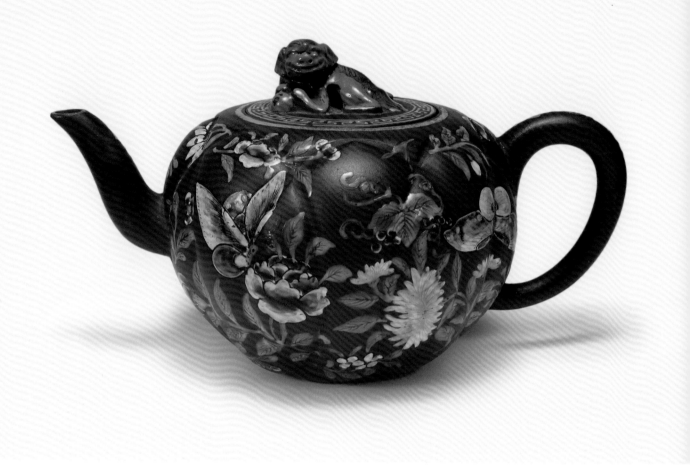

48.
廣彩花蝶紋獅鈕蓮瓣壺

清 乾隆　W:17.5 x H:9.7cm　款識：葉形章

　　此壺器腹由凸起的八瓣蓮花疊裏而
成，蓋鈕置祥獅坐臥，蓋內鈐一葉形章。
彎流前引，耳把，壺身上奢下斂，器底
捺凹。壺肩飾有圈形藍釉，壺蓋繪飾一
環狀回紋，獅鈕亦施滿釉彩。器身繪有
各式盛開花卉、瓜果、藤蔓、蝴蝶訪花
採蜜。彩繪匠師揮灑作畫其中，不拘泥
於傳統墨規的畫風，色彩繽紛，頗為華
麗，釉彩薄透清亮，是十八世紀典型的
廣彩裝飾。

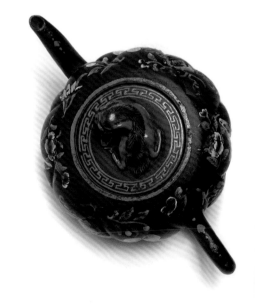

49.
廣彩紫泥高帽圓壺

清　乾隆　W:18 x H:13.8cm　無款

　　紫泥為胎，顆粒隱現，窯火合宜。全器設色，
釉彩薄透清亮，淡雅端莊，透出一股清新脫俗的氣
息。頸肩、帽簷施淡藍釉，帽邊彩繪出一圈回紋，
壺身以綠葉襯托盛開的白色花朵，彩蝶採蜜其間，
隱有『探花及第』寓意。全器繪飾疏密有致、自由
靈活地繪於器物表面，給人以一種滿密的繁榮氣象
和吉祥氛圍，是十八世紀典型的廣彩裝飾。

著錄：*Patrice Valfré, Yixing: teapots for Europe.Poligny,*
　France: Éditions Exotic Line (2000), p.241, fig.324.

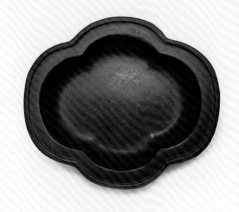

50.

海棠形紫砂筆舔

清 乾隆 W:10.5x H:2.7cm 無款

此器呈色深紫，形如海棠，淺壁，平
底，口沿線條利索，層次分明。腹身下收
內斂，底下置四個條形淺足，造型別緻，
做工精湛，紫泥砂質細膩，黃顆粒隱現，
或為硯台或作筆舔沾墨順筆之用。此形式
與北京故宮藏宋朝天青海棠式碟一致。

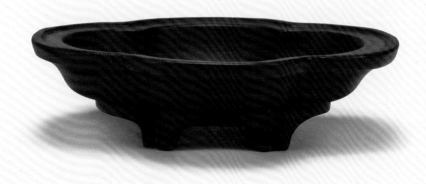

51.
詩詞款白泥菱花杯
清中期　W:7.3x H:3.2cm　款識：〇生

　　此杯呈菱花式，以白泥為胎，
泥質精緻，胎薄且細。方把作飛及
垂耳，杯體作起伏有致的稜紋，端
莊大方，如一朵盛開的菱花，而
菱花瓣貼飾杯底亦呈花形。綜觀整
器，花瓣造型優雅美麗，花瓣對映
嚴密，不失毫釐，透露高貴雅致的
氣韻。底鈐「〇生」方印章款，杯
身則刻有「人今未肯忘」，更添文
人氣息。

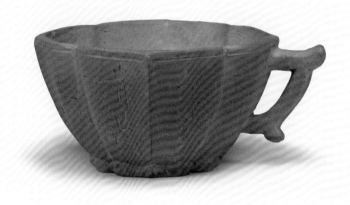

52.

少峯款堆泥繪圓壺

清 乾嘉　W:16x H:5.2cm　款識：少峯

　　此壺為典型的乾隆時期御製紫砂壺風格，式度非凡，惜壺蓋已
佚失。全器運用堆泥、貼泥、押花、泥繪等多種裝飾手法，短直流、
圈把，皆以明接與壺身相銜，全器端莊大氣。壺平底，正中央鈐印「少
峯」方形大印。陽文篆字，字體工整端正，法度嚴謹。壺腹以細竹
紋為界，由上至下分為三個區塊，由簡至繁，由寓意至寫實。

　　第一部分為壺蓋，雖壺蓋已佚失，參考存世所見同類製器，其
蓋鈕應作扁圓珠式，周圍環繞五、六菱瓣，蓋面繪以纏枝花紋，如
此敘述，可達望梅止渴之效。第二部分為壺身肩部，口沿圈環作堆
泥詩句肩飾：「竹爐是敘青山房，茗碗偏飲滋味長」，此句引自乾
隆御題〈雨中烹茶泛臥遊書室有作〉：「溪煙山雨相空濛，生衣獨
坐楊柳風，竹爐茗碗泛清瀨，米家書畫將無同。松風瀉處生魚眼，
中泠三峽何需辨。清香仙露沁詩脾，座間不覺芳堤轉。」

　　圓竹下方第三段最為精彩，以脂泥泥繪加上堆泥手法，畫上具
立體感的遠山近水、叢樹飛禽、茅舍小舟等景致。此浮雕堆繪線條
如行雲流水般自然順暢，嫻熟精練，不落俗套。

　　蔡錫恭（1771-1854），清乾隆年間人，江蘇望族，字少峯，性嗜
茗壺，乃乾隆至嘉、道年間著名紫砂收藏大家，常敦請名家製壺，
並於壺底落款「少峯」二字，傳器製工精研，韻致極佳。全器裝飾
風格呈現出繁瑣的富貴氣息，顯見乾隆帝治理下的泱泱大國、太平
盛世的繁華格局。據研究資料記載，經康雍乾三代百餘年的經營發
展，清乾隆時期國富民強，人口已超過三億，比清初人口增長了五
倍，約佔當時世界人口的百分之四十！清三代紫砂工藝蓬勃發展，
俱是表彰盛世之作。一個時代的流行往往在各類工藝品的紋飾上都
會具體呈現，盛世收藏，乾隆帝好古敏求，風氣所及，民間興盛金
石考古，製器皆富於變化，氣韻靈動，把玩在手，摩挲其質地，欣
賞其書法，賞心悅目，意境無窮。

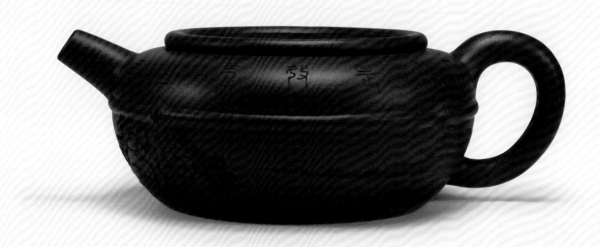

53.
彩泥繪段泥海棠盆

清中期　W:11.5x H:5.8cm　無款

　　段泥胎土，四瓣海棠式
器型，高身下斂。圓底略
凹，中挖七孔，沿口壓飾回
紋一周。盆腹泥繪描飾山水
蘭花圖，色彩明快，線條直
率，風格寫意，為全器增添
簡潔素雅之韻味。

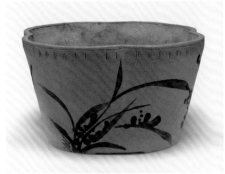

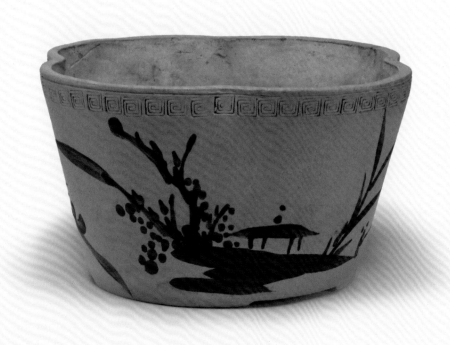

54.
黑泥繪開光紫砂四方壺
清中期　W:14.3x H:10cm　無款

　　此器作四方式，連同壺蓋共有五面開光，壺身以四面泥板圍合，無壺頸設計，平蓋，底下承四折角條形足，鈕亦作四方體，中刻一環凹槽，便於拿取。壺嘴上折幾近直角，其勢前引，壺把剖面亦呈四方，轉折果斷俐落。全器器身與口蓋皆作方折設計，方把向上外折，流口作弧形變化，使四方器觀之挺秀，而不顯呆板，係紫砂方器中難得一見精妙之作。器身刷白泥漿，以壺身作紙，以泥代墨，快筆寫一幅山水、一幅墨竹恣意奔放，必為老手所為。

　　泥繪是紫砂常用的裝飾技藝，作法是在已經完成明針精加工，但尚帶有一定溼度的坯體上，以毛筆沾本色或異色之細白泥、烏泥、本山綠泥或朱泥等泥漿，在壺身表面堆繪出山水或花鳥及詩文等紋飾。運用泥線的粗細、長短、面積、厚薄等來表達遠近、虛實等質感，模擬畫作效果。

參照 1：成陽藝術文化基金會主編，《古壺之美 · 卷一》（台北：成陽藝術文化基金會，2000），頁 210。
參照 2：詹勳華，《宜興陶器圖譜》（台北：南天書局，1982），頁 33。

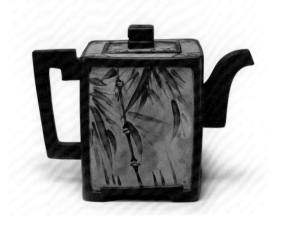

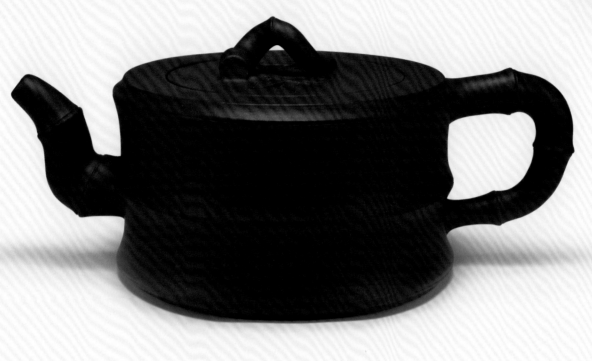

55.
味泉款紫砂竹段壺

清 嘉道　W:20.5x H:9.3cm　款識：味泉

　　此壺造型取圓柱竹段為體，仿竹節造型，工藝精緻。
紫泥胎土，色澤溫潤，砂粒隱現，把持手感極佳。三彎流，
根闊口縮，簡潔順暢，出水細圓有力；端把飾四段竹節，
上粗下細，遒勁堅實，便於支撐圓式壺體傾湯時的重心轉
移。壺身腹腰處飾竹節一圈，成為視覺上之焦點；竹節上
下兩端微外張，弧線曲度自然。平嵌蓋，上方壺鈕作一曲
型細竹，與流、把相映成趣；壺蓋表面貼飾竹葉，簡潔率
性，意趣橫生。

　　此作全器皆竹，造工極精，形制巧妙。三彎流昂出，
見竹之勁；橋式壺把三折，見竹之堅；竹節彎曲為鈕，見
竹之柔；二節竹段為身，見竹之實。全壺一致，妙合天成！

　　蓋內鈐「味泉」款楷書長圓印。「味泉」其人未詳，
然所見製壺大都竹器，其器簡潔素靜，泥質細膩仿如竹
皮，精工巧作，往往曲盡厥狀，妙粹靈通，想必為愛竹愛
壺之君子。「一代大師紫砂泰斗」顧景舟於廿世紀晚期，
在北京故宮博物院賞鑑館藏宜興紫砂時，曾指出院藏「味
泉款黑砂竹節式壺」為「清嘉慶時期作品」。

參照：黃健亮主編，《紫砂名品——黃正雄珍藏古今名壺特展》（台
北：國立歷史博物館，2008），頁96、97，「味泉款束腰竹段壺」、
「味泉款竹段壺」。

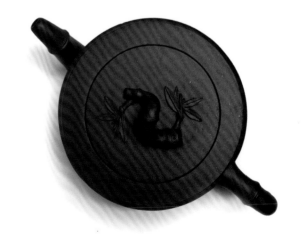

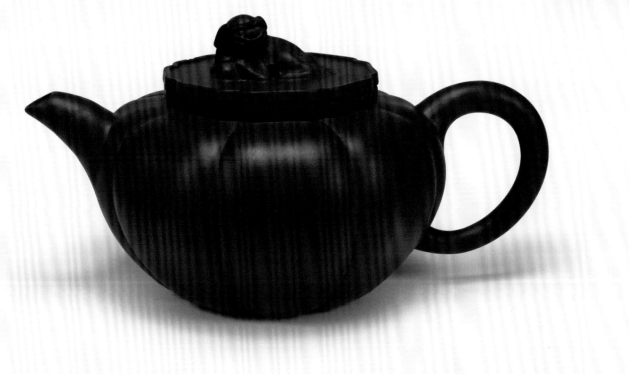

56.
應和款獅球菊瓣朱泥壺

清中期　W:16.7x H:8.8cm　款識：應和

　　壺身以八瓣瓜棱筋紋成型，壺頸挺括，成
型燒製不易。臥獅繡球鈕，寓意吉祥；葵花口、
扁圓腹、短流微曲，圓曲把。壺蓋呈葵式與
葵形壺口緊密結合，口蓋任意調動，均準縫
而合，蓋內鈐有「應和」款。朱泥胎質細膩，
筋線分明，線條極為優雅，氣韻內斂自然，
端莊雅致，飄逸俊美。同類型壺大多為紫泥
胎，以朱泥製作較為罕見。

　　筋紋器為紫砂茗壺各式型體中常見的一
種，其造型理念主要係彷照植物瓜果的筋紋
加以創作，例如南瓜的規則紋理組織，齊整
協調、等份均勻，線條順暢、自然明快，具
有強烈的節奏韻律美感。

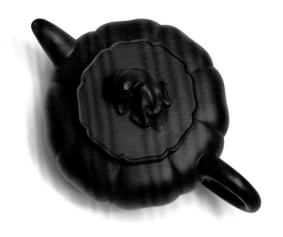

57.
高帽紫砂圓壺
清中期　W:19.5x H:14cm　無款

　　胎質呈棕紅色，調泥不苟，胎質極為綿密細膩，見有銀沙閃點，細泥幼砂隱然浮現。甕圓器身，線條曲弧圓潤，單口壓蓋，流嘴前引。蓋內氣孔、壺內流孔，皆修飾工整端正，端把則作提耳式，曲線流利。此大壺鈕、蓋、身為橢圓狀，端把與流口走勢向上，全器雍容端莊，力量飽滿內蘊，堪稱精工之作。誠如清代俞蛟《夢厂雜著‧潮嘉風月》（1808）所言：「工夫茶，烹治之法，本諸陸羽茶經，而器具更為精緻。……壺出宜興窯者最佳，圓體扁腹，努嘴曲柄，大者可受半升許。……舊而佳者，貴如拱璧，尋常舟中不易得也。」此壺東瀛回流，老包漿淡雅溫潤，壺雖無款，然工藝精湛，亦無憾矣！

參照：鴻禧美術館編，《中國雅趣品錄：宜興茶具》（台北：鴻禧藝術文教基金會，1990年10月），頁18。

58.

藍釉太白尊水丞

清中期　W:7.2x H:3.7cm　無款

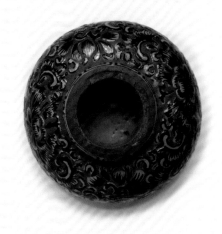

　　水盂紫砂胎，呈太白尊狀，直頸，半球形腹，下有一木製臺座。水盂器內及底施綠釉，外壁繪滿藍彩釉，輔以白釉襯托，筆法細膩，畫工精到，透出一股奢華之氣。

　　水盂為書案上磨墨時貯水的器具，一般器形小，容水量少，用墨時以小銅匙往硯上滴水。本器造型玲瓏娟秀，花卉描繪細膩生動，佈局繁而不亂，色彩渲染清朗，整體柔和而淡雅，實有可觀之處。

59.
大亨款刻繪紫砂掇球壺
清中期　W:16.5 x H:11.5cm　款識：大亨

　　此壺造型簡練，純以手工拍身筒製作，泥質細密，器形比例協調，勻稱自然，凸顯其技藝精湛。壺蓋內鈐瓜子形「大亨」二字楷書陽文印款。壺身一側刻畫山水，佈局遠近層次分明，疏朗有致，畫工密佈於壺身及壺蓋，佈局風格與同時期的子冶石瓢相同。另一側勁刻梅花一株，傲梅顫枝，孤朵挺立，群簇華髮，掩映其間，頓出文人之高潔。

　　此壺應屬嘉道文人敦請大亨製壺贈與同道之作，由此想見當時文人雅士詩酒流連、佳茗美器相贈的韻事。另嘉道年間楊彭年製坯，陳曼生於茗壺上創作書畫，蔚為文人壺佳話，而大亨作品上有鐫刻書畫者，更是罕見，是十分難得的珍玩。

　　此掇球壺造型乃邵大亨代表壺式之一。大亨製壺一般選泥考究，此作泥色紫潤，砂質細膩，手感觸摸極佳。線條渾樸飽滿，氣度大方，耐人尋味而神韻俱足，實乃一代良工佳作。

　　清代高熙《茗壺說・贈邵大亨君》：「君（邵大亨）所長，非一式而雅，善仿古，力追古人，有過之無不及也。其掇壺，肩項及腹，骨肉亭勻，雅俗共賞，無鄉者之譏，識者謂後來者居上焉。注權胥出自然，若生成者，截長注尤古峭。口蓋直而緊，雖傾側無落帽之憂。口內厚而狹，以防其缺，氣眼外小內錐，如喇叭形，故無窒塞不通之弊。且貯佳茗，經年嗅味不變。此皆前人所未逮者。」

　　邵大亨，清嘉慶道光咸豐年間人，乃繼陳鳴遠以後的一代製壺大家，其製壺以光素器見長，所作簡潔莊重，氣勢不凡，大亨壺在清代已被視若拱璧，深得藏家珍愛，有「一壺千金，幾不可得」之譽。近代紫砂泰斗顧景舟《宜興紫砂珍賞・紫砂陶史概論》便十分推崇大亨：「邵大亨……他精彩絕倫的傳器，理趣、美感盎然，從藝者觀之，如醍醐灌頂，沁人心目，藏玩者得之愛之，珍於拱璧，不忍釋手。」

　　邵大亨傳世作品多光素器，且壺身極少有刻銘者，此壺經當時文人書畫刻飾，堪充文人雅玩茶具，值得典藏。

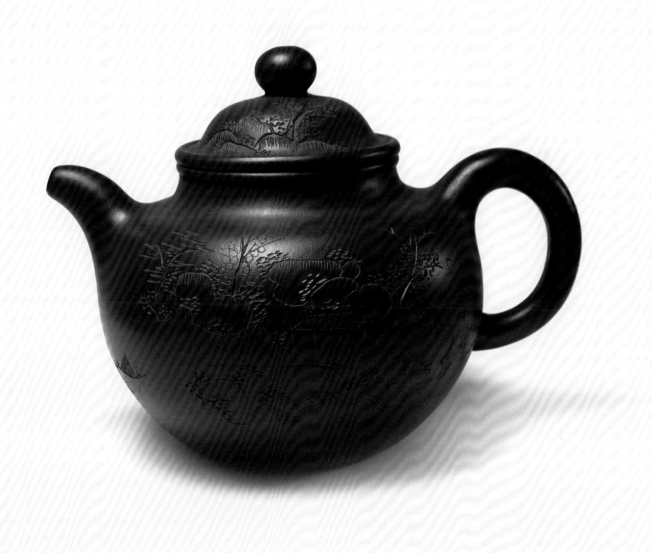

60.

友竹款段泥大南瓜壺

清中期　W:21.5 x H:10.8cm　款識：竹深留客處　荷淨納涼時　友竹

　　此壺取南瓜形而化合自然，壺身貼飾瓜藤枝葉，藤葉並茂。壺腹渾圓略扁，頗富田野意趣。壺蓋作瓜蒂形，壺把作藤扭曲狀，整體協調，仿生逼真，可稱佳器。壺身鐫刻竹紋，運刀如筆，并銘刻「竹深留客處，荷淨納涼時　友竹」字畫具妙，足可寶玩。

　　清嘉慶、道光年間，紫砂製作因文人墨客的參與，陳鴻壽（曼生）、瞿應紹（子冶）、朱石梅、郭頻伽、梅調鼎等金石書法家在紫砂壺上的書畫創作，詩文銘刻，為實用性的茶具，增添了文人氣息，其流風遺緒影響了晚清的紫砂風氣，興起了「文人壺」的風潮。從陳曼生到梅調鼎，成就了文人壺的承傳，使翰墨趣味、藝以載道及沈醉自然的文人趣味融入其中。

　　梅調鼎（1839-1906年）字友竹，號赧翁，晚清慈溪縣城（今屬寧波市江北區）人。年輕時曾補博士弟子員，後因書法不中程見黜，不得以省試，從此發憤習書，絕意仕進，以布衣終其一生。《回風堂脞記》謂其「於古人書，無所不學，少日顓致力於二王，中年以往，參酌南北，歸於恬適，晚年益渾渾有拙致入化境矣。」自言：「用筆之妙，舍能圓能斷外，無他道。」《沙孟海論書叢稿》云：「他的作品的價值，不但當時沒有人和他抗衡，怕清代二百六十年中也沒有這樣高逸的作品。」鄧散木評其「早年的字，寫得既漂亮又樸素，像年輕的農襯姑娘，不施脂粉，自然美好。」有《赧翁集錦》和《梅赧翁手書山谷梅花詩真跡》印行於世。另有《注韓室試存》。

著錄：*Patrice Valfré, Yixing: teapots for Europe.Poligny, France: Éditions Exotic Line (2000), p.186, fig.74.*

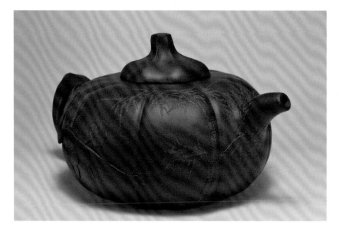
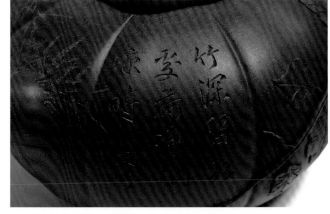

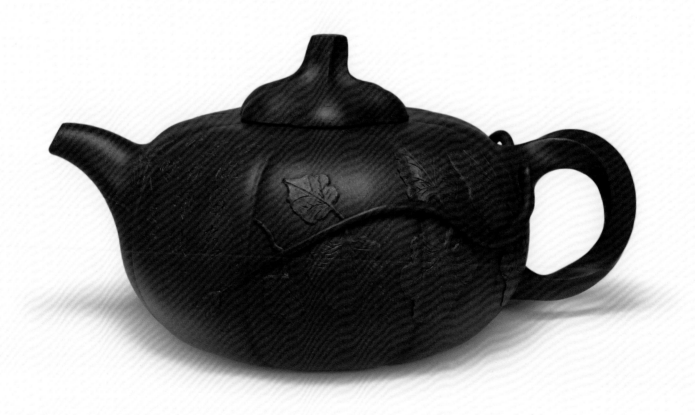

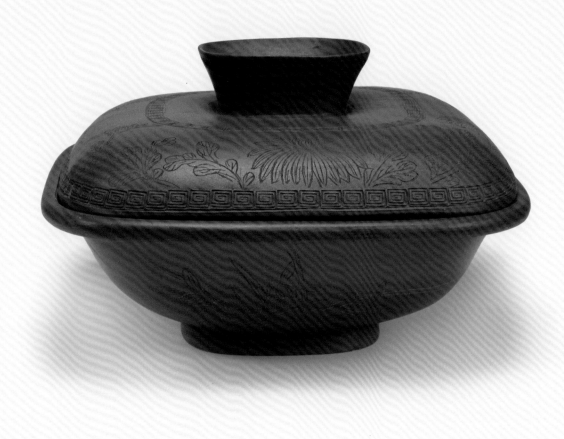

61.

楊彭年款紫砂刻花蓋盒

清中期　W:16.7x H:10cm　款識：楊彭年造

　　此方型蓋盒以段泥為胎，用泥似玉成窯製器，胎泥色澤古雅，
質地細膩溫潤。形制仿自青銅器，泥片鑲接，古樸別致，質感厚實，
為紫砂博古陳設、實用佳器。全器造型頗見巧思，器型方中寓圓，
造工精雅不俗，蓋盒上下兩層，內施白釉，器緣飾以回紋印花，上
蓋滿地刻繪菊花、下盒身繪飾蘭花，佈局爽朗有致，甚具文人雅氣。
四方大蓋鈕外撇，可倒置作為蓋碗。底款署「楊彭年造」四方陽印，
此印頗有陳鴻壽（曼生）篆刻冶印風格。

　　紫砂藝術汲取青銅器的造型、紋飾，拓寬了紫砂藝術的表現方
式，既有青銅器的內外之美，又不失紫砂陶藝賞玩、實用的價值，
把紫砂藝術帶到了另一種境界。楊彭年，清代乾、嘉、道（1736-
1850）間宜興製壺名手，善於配泥，所製茗壺，渾樸工致。曾與陳鴻
壽（1768-1822 年，字子恭，號曼生）合作，由曼生設計壺樣並題銘，
彭年製作，世稱「曼生壺」，為世所珍。

著錄：《紫泥——王度宜陶珍藏冊》頁 285 原件。

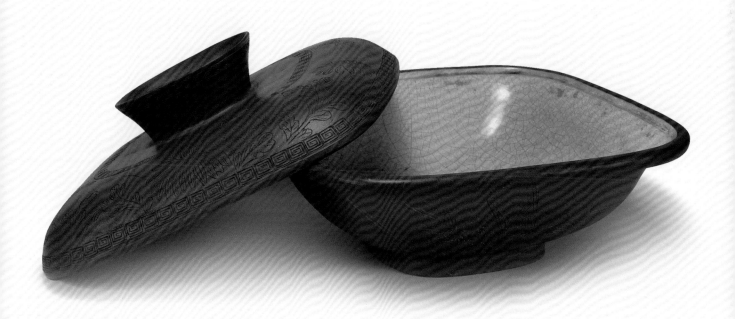

62.
彭年款石泉銘紫砂壺

清中晚期　W:15.8x H:9.5cm　款識：程殿華記、彭年

　　此壺形制古樸，壺表包漿圓潤。直流嘴、耳形端把，折肩壓蓋，壺身直壁圓筒形，並銘刻：「飲此丹泉，自天祐之，吉無不利　石泉氏」，壺底足心則鈐印陰文「程殿華記」，四方章邊刻飾松竹梅三友花紋樣邊，此印刻畫極為精緻，實屬罕見。

　　全器製作技法高超，各部位轉折利索，別開生面，觀之宛如紫玉，令人賞心悅目。紫泥胎質用料講究，燒造成熟，清水素顏、樸實無華，起線造型，無不大氣雄渾，予人視覺上具素樸之美，韻味無窮！

　　壺身銘刻語出《易經》之「大有」卦上九爻的爻辭：「自天祐之，吉無不利」，而《系辭》中孔子對此註解曰：「佑者助也。天之所助者順也；人之所助者信也，履信思乎順，又以尚賢也。是以自天佑之，吉無不利也！」即清楚指出世人若想得到「天助」，必須順乎天道，而人之「自助」則重在信諾；因此人在實踐上奉行誠信，於思想上順應天道，進一步在品德上尚賢崇德，便能獲得上蒼之保佑、「吉無不利也」。

　　由此可知，「天佑」與「吉利」並非命定或盲目祭祀即可求得，而是需要修身養性、精進品德，上蒼才會「天助自助者」；如此充滿人本思想的積極精神，正是中華傳統文化的精華所在，也令近代國學大師南懷瑾亦讚嘆不已。可以說傳統的腳踏實地、「天助自助」之精神能應用於人生各方面，工作學習如是，品茗收藏亦復如是。

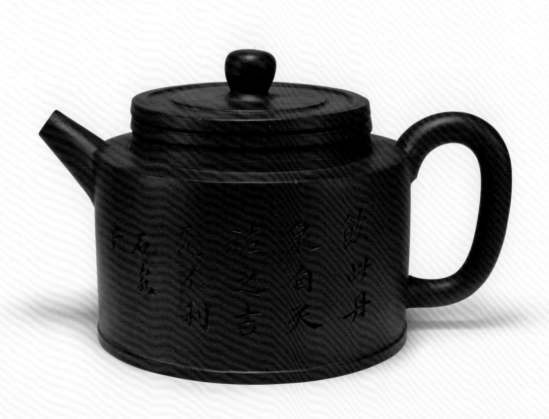

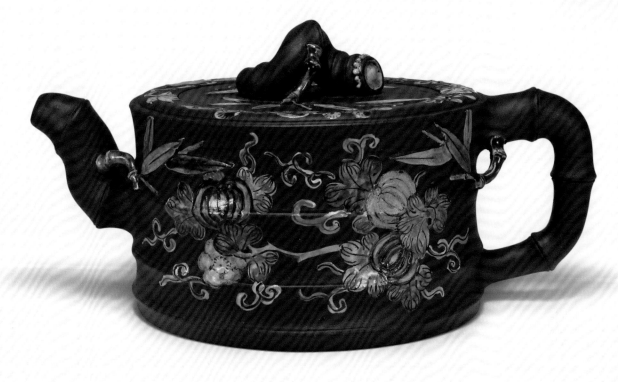

63.
楊氏款廣彩瓜果紋竹段壺
清中期　W:19.4 x H:9.2cm　款識：楊氏

　　壺身作竹節式，紫泥為胎，泥質精練。流、鋬、鈕皆以竹節為飾，側處皆貼
飾竹葉紋，並施釉彩裝飾，造型簡練，宛若生成。壺身兩側描繪瓜果紋飾粉彩，
壺口肩部亦描繪梅、竹、松等粉彩紋飾。全器氣息生動，自然飄逸，頗見靈秀之氣。
底款鈐有「楊氏」小圓章。

　　楊氏，為楊鳳年作品之署款。楊鳳年，嘉慶（1796-1820）、道光（1821-1850）
年間製壺名藝人，楊彭年之妹。所製之壺，構思巧妙，浮雕精美，可與其兄媲美，
傳世作品較多，所製「風捲葵壺」為其經典傳世器，造型典雅，製作工巧，用名
貴的天青泥製成，紫檀色中微泛藍，精美內含，溫潤如玉。現藏於宜興陶瓷博物
館的「竹段壺」呈紫色，沉著穩重，壺體為竹段形，流、蓋、把，均以竹枝、竹
葉裝飾，比例勻稱，疏密合度，工藝精巧，為壺中佳品，底亦有「楊氏」圓形戳記。

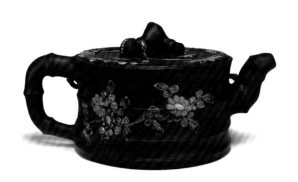

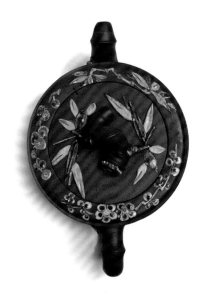

64.

秋山款紫砂缽形水丞

清中晚期　W:8.6x H:4.7cm　款識：舌本餘芳　秋山

　　水盂古稱「水中丞」，為磨墨時的盛水器皿。宋人趙希鵠《洞
天清祿集 · 水滴辨》：「晨起，則磨墨，汁盈硯池，以供一日之用，
墨盡復磨，故有水盂。」可見這種文房用具是貯水以供研墨之用。
當然，水盂除了實用意義外，亦具有觀賞陳設性；供置案几之上，
硯田相伴，文人相對，極富情趣！

　　此器缽狀水丞，斂口，口沿隆起一圈翻邊，溜肩，弧壁，腹部
下方收束成圓底，內施白柚。綜觀此器，雖無多餘紋飾或俏麗設計，
然而線條流暢簡練，泥質細緻溫潤，形制古雅大方，相當耐人尋味。
以紫砂為文房，泥料豐富多樣，造型千變萬化，令人摩娑把玩，回
味無窮。

　　缽身銘刻：「舌本餘芳　秋山」，字體舒展，行雲流水。惟「秋
山」待考！

65.

彭年款紫砂漢君壺

清中晚期　W:17.2 x H:6.8cm　款識：彭年

　　此漢君壺又稱扁石壺，源於曼生扁石壺之式，器型與曼生扁石壺相仿。由於器形不斷的演化，於清晚時期，已形成平蓋漢君壺的經典樣式，這與民國後之崁蓋式漢君壺，於形制上已略有區別。

　　此壺段泥胎質，胎泥細膩精練，式度嚴謹，比例適中。壺身扁圓，大口斜肩，直壁腹，腹以下又斜收，底做假圈足。彎流略微扁平，扁形圓耳，橋鈕渾圓，皆具古風。觀整器線條流暢優美，自然舒暢，微細中見神韻，頗有大將風度。

　　此壺蓋內有鈐印「彭年」陽文篆字。

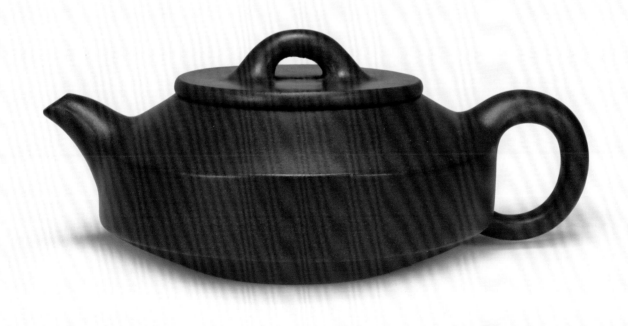

66.
敷亭款紫砂掇球壺

清中晚期　W:16.5x H:13cm　款識：敷亭、孟臣

　　此壺作掇球式，盛行於清末民初，乃假傳統蓮子壺式演化而成，器身三圓比例協調，圓潤穩重，與較早時的大亨掇球稍有不同。棕紅泥胎質綿密，蓋鈐「敷亭」無邊楷書陰印，把下鈐印「孟臣」陽文框邊小章。

　　邵夫廷，字甫亭，又名敷亭。生於道光四年（1824 年），歿於光緒末年，宜興上袁人。善製圓器，製技嚴謹，所製之器，渾樸大氣。四十多歲時的作品較多，其子邵雲甫所製的紫砂煙具，在南洋極富盛名。曾指導其孫邵茂章的製壺技藝。

著錄：《紫泥藏珍》頁 131 原件。

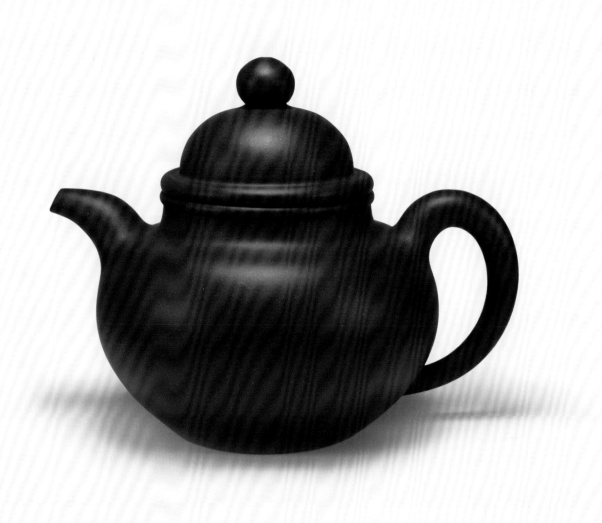

67.

邵權衡款段泥壺

清晚期　W:18.5x H:9cm　款識：權衡、劉海戲金蟾圖章、赦記

　　此壺作井欄式，底設三圓珠足，與三足香爐相同，為變異創新形體，三足間隔較開，有利壺身穩固。寬口、短小彎流、圓形把、崁蓋、橋形鈕，整體造型簡潔樸實，泥料溫潤，氣度端莊，予人勻稱自然之感。

　　古人掘井多置井欄，井欄是指古時造井的圍欄，多以石造，藉以護井護人，井中甘泉潺潺不絕，恰如砂壺可蓄佳茗。深井有如文山書海，知識有如井水，取之不竭；古人以此來告誡世人，學識有如人生必備之水，唯有不停汲取，才能修身養性，頤養天年。藏壺亦應如是！

　　邵權衡，原名邵大赦，一字權寅，又號赦大；（一說：其為邵敷亭之長子，邵大亨之兄，此說尚待考證。）宜興川阜邵氏世家，為邵文金、邵文銀後人，約生於道光年間（1821-1850），歿於光緒（1875-1908）。晚年於光緒 15 年（1891）創立權寅陶器店，所用印款為「權寅赦記」四字楷書方正回文邊框印。

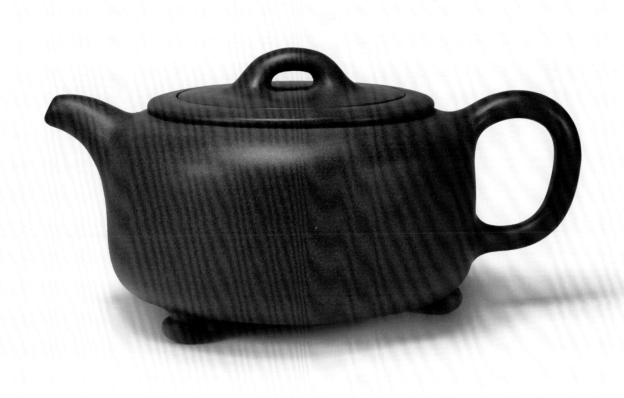

68.
楊彭年造款平蓋瓜棱壺

清晚期　W:19.5x H:12.3cm　款識：楊彭年造、彭年

　　壺作圓身高瓜棱身筒，飾以八條陰紋瓜棱線，器身筋紋線條等
分勻衡。泥料呈紅棕色，胎質細膩，平壓蓋，鈕珠刻陰線裝飾，與
壺身呼應。直流，壺嘴短而有力，圓肩，鼓腹斂足，體態優雅細緻。
壺內底鈐「楊彭年造」四字方章，蓋內鈐押「彭年」小章。全器簡
約大方，簡潔明快，提攜舒適，線條柔和，造工自然舒放，意態天
真樸雅，恰似一顆大蘋果，令人回味。雖為托款，實為一件不可多
得的作品。

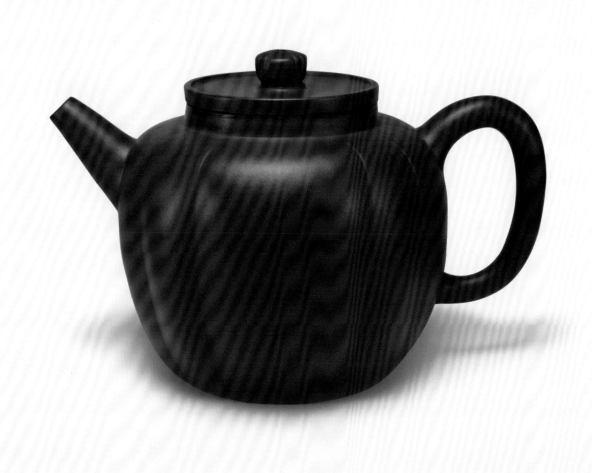

69.
貢局款朱泥大壺
清晚期　W:18.3x H:9.4cm　款識：貢局

　　此壺器型飽滿圓潤，用泥細膩潤澤，色呈紅橙和絢，胎細如凝
脂，朱紅欲滴，彷彿吹彈可破，展現豔而不俗、華而不膩之氣韻。
綜觀全器規整渾圓，式度嚴謹，勻整秀雅，工藝精妙，豐腴圓潤，
極有氣度。相較於專供潮汕工夫茶區使用之朱泥水平壺，此壺體容
量頗大，達520cc，應屬非常製品，燒製不易，頗為珍稀。
　　壺底竹刀書款「貢局」，相同款識見於道光時期「迪沙如號」
沉船出水紫砂壺。

參照：黃健亮、黃怡嘉主編，《荊溪朱泥》（台北：唐人工藝，2010），頁78。

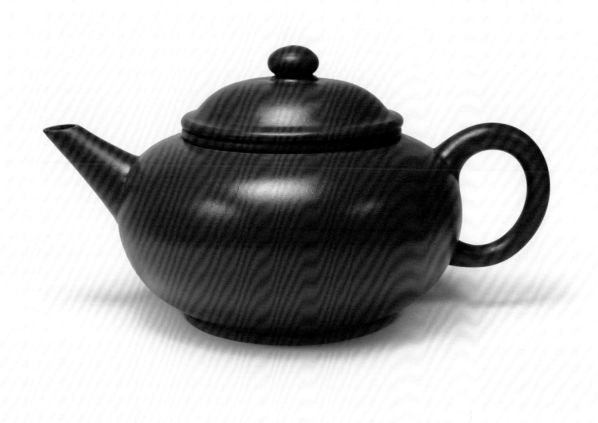

70.
四方彩繪紫砂溫酒壺
清晚期　W:8.6 x H:10.8cm　無款

　　溫酒壺，古時以飲酒保溫之用。紫泥為胎，顆粒隱現，色呈紫嫣，窯火極佳。此壺形制方中有圓，四方身桶襯以圓直形內膽，身筒與內膽各自作軟耳提樑式。全器設色豐富，透出一股清雅脫俗的氣息。

　　此壺在彩繪裝飾方面較為可觀，內膽頸肩以淡藍彩繪出一圈回紋，壺肩四周亦以淡藍彩繪花卉、藤草紋，兩器相襯，似若滿地錦繡群花。身筒四面開光，佐以深藍、淡藍相間勾勒框幅，四面各以花卉彩蝶、或竹林賢士、或西廂記人物題材入畫，畫意簡潔，整器帶有幾分淡雅，富有文人氣韻。

著錄：*Patrice Valfré, Yixing: teapots for Europe.Poligny, France: Éditions Exotic Line (2000), p.194, fig.101.*

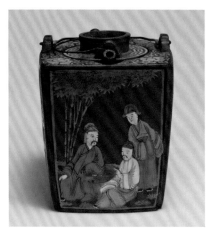

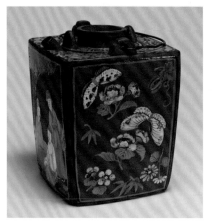

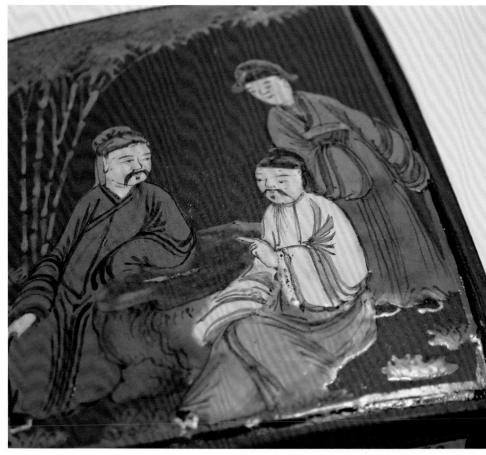

71.
申錫款雷紋蒜頭瓶
清晚期　W:7x H:11.2cm　款識：申錫

　　此蒜頭瓶以精鍊白泥煉成，沿口留唇，長頸、敦腹、圈足，身腹印壓回紋，排列有序，並上漿粉飾。回紋亦稱作「雲雷紋」，細致周到，環環相扣，是由古代陶器和青銅器上的雷紋演化來的幾何紋樣，圖案呈圓弧形捲曲或方折的迴旋線條。圓弧形的稱雲紋，方折形稱雷紋，「雲雷紋」是兩者的統稱。於紫砂器上鈐押雲雷紋，能夠排列整齊且有條不紊，看似平常簡單，實非易事！

　　瓶底部落款：「申錫」。李景康 · 張虹著《陽羨砂壺圖考》（1937）：「申錫，字子貽，道、咸間人，篤志壺藝，以陸師道（嘉靖十七年進士）遊宜興玉女潭有『帝命主茲山，功成有申錫』之句，因取此義命名。」又《詩經 · 商頌 · 烈祖》：「申錫無疆，及爾斯所。」唐 · 魏徵〈享太廟樂章 · 長髮舞〉：「浚哲惟唐，長髮其祥，帝命斯佑，王業克昌。配天載德，就日重光，本枝百代，申錫無疆。」古時「錫」字與「賜」字相通，詞中「申錫」應解釋為「神賜」之意，非關姓氏名。嘗見紫砂製器款落：「白申錫造」，引證申錫姓白，然至今仍未能定論。

參照：何健主編，《紫泥——王度宜陶珍藏冊》（台北：奇園國際藝術中心，1993），頁 157、203。

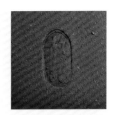

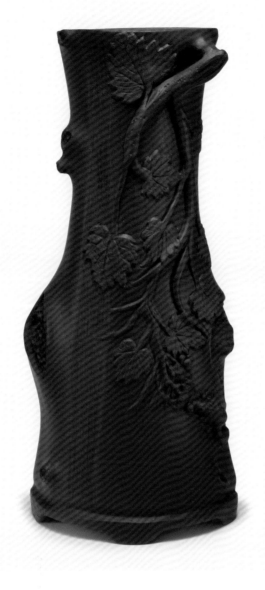

72.
赦記款紫砂壁瓶

清晚期　W:8.3 x H:18.5cm　款識：赦記

　　此瓶用泥細緻純正，形制別致，造型甚具特色，葉片貼飾疏密有致，葡萄枝葉伸展自然。全器以松鼠跳躍穿梭於葡萄樹幹間，歡樂嬉戲為題材。宜興陶手常以松鼠、葡萄、松樹、梅椿等題材組合成各種裝飾紋飾，取其豐衣足食的寓意。壁瓶器形如花瓶剖半，正面以各式造型或花樣等題材為型，另面自上至下採全平面設計，以利平貼在牆壁面上，壁瓶上端開一小孔，便於懸掛，古時多貼掛於正廳或書房內，可實用插花或作為裝飾用品。古樸典雅怡人，實為難得之紫砂裝飾器物！

　　「赦記」橢圓形小章，為權寅陶器店所用小印。

73.

宜興縣孟臣製款舖首紫砂罐

清晚期　W:23x H:15.5cm

款識：宜興縣孟臣製、惠、孟臣、貞祥、吉安

　　器型呈鼓圓型，斂口圓肩，捺底小平口，內施白釉，肩上兩側對稱舖獅首銜活動圓環。古人常以獅「鎮門」、「護佛」，因此古器常以獅首裝飾，寓意「吉祥」。

　　缽體鐫刻唐代詩人韋莊（836-910）〈過揚州〉：「當年人未識兵戈，處處青樓夜夜歌。花簇洞中春日永，月明衣上好風多。淮王去後無雞犬，煬帝歸來葬綺羅。二十四橋空寂寂，綠楊摧折舊官河。」另側銘刻梅花伸展綻放，意境妍雅。鈐印多款皆為篆書，有「惠」、「孟臣」、「貞祥」、「吉安」，底款：「宜興縣孟臣製」。

參照1：何健主編，《紫泥——王度宜陶珍藏冊》（台北：奇園國際藝術中心，1993），頁182。

參照2：潘敦，《閑砂輯略》（台北：唐人工藝，2012），頁51。

參照3：馬介其、華斌主編，《品砂——三蠶會館紫砂雅集》（江蘇：鳳凰出版社，2013），頁272。

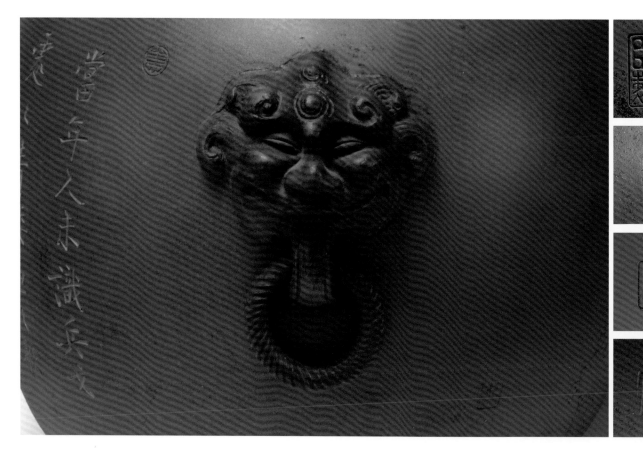

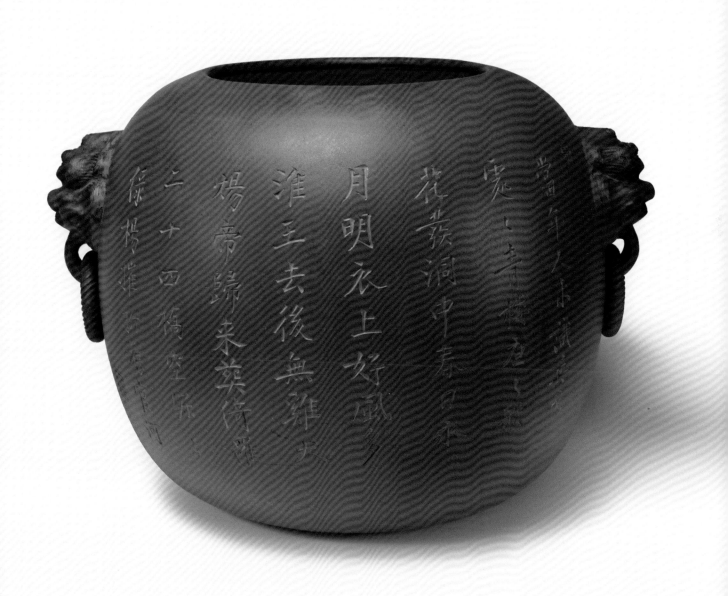

花菱洞中春已來

月明衣上好風

淮王去後無雞犬

煬帝歸來葉府

二十四橋空有月

侯楊羅綺

當年人上玉流

處上青橋處士墳

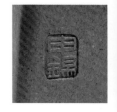

74.
申錫款段泥大印泥盒

清晚期　W:14.8x H:5.8cm　款識：申錫

　　印泥盒為文房必備之物，古稱之為「印色盒」，為盛放印泥之
文具。此段泥白釉大印盒呈長方型，規整精巧，段泥為胎，明潔純
正，質感光潤。盒內施白釉，以利裝填印泥，不致滲漏。器尺寸碩大，
甚為罕見，應係古時文人寫字作畫時鈐押較大印章落款所用。蓋與
盒身子母口套合，口蓋嚴密平整，蓋面以刀代筆，鐫刻山水漁隱圖
一幅，刀勢靈活，工手老辣，與筆墨皴線效果相類。盒身兩側角鈐
有「申錫」方印。

　　申錫，道光時期製壺名手。李景康 • 張虹著《陽羨砂壺圖考》
（1937）稱讚申錫：「……善雕刻，喜用白泥，精者捏造，巧不可
階，……考清代陽羨壺藝能蔚為名家者，當推子貽為後勁，此後則
有廣陵絕響之嘆矣。」

75.
微型隨身朱泥硯
清晚期　W:6.7x H:1cm

　　紫砂文房雅玩歷來深得文人喜愛，蓋因紫砂器色澤
含蓄內斂，質感古樸潤澤，氣韻雅逸敦厚。以紫砂材質
所製文房用品，既精巧實用，亦具賞玩雅趣。故得以齊
聚各式紫砂文房於案頭書齋，實為人生一大樂事也。

　　此作為一小圓硯，以朱泥為胎，泥質細緻，色澤丹
紅，吉祥討喜；銅板大，器小便於隨身攜帶。製作精美，
極為可愛，且實用。既可為硯，亦作筆舐，妙用無窮。

76.
友尚款紫砂茶匜

清晚期　W:8.6x H:3cm　款識：友尚

　　此茶匜取龍頭為把，前端為流口，內施白釉；腹身上端周飾迴文一圈，周身光素無紋，下設圈足，內鈐圓形篆文「友尚」，整器小巧精致，充滿古樸韻味。

　　匜，音「儀」。最早出現於西周中期後段，流行於西周晚期和春秋時期。早期大都為青銅質地，漢代以後出現匜金銀器、匜漆器、匜玉器等，其形制有點類似於現在的瓢，前有流、後有把。為了防止置放時傾倒，在匜的底部常接鑄有三足、四足或圈足，底部平緩一些的則無足。昔時匜之功用應為古代貴族舉行禮儀活動時澆水的用具，到了現代則類似於茶席上常見之茶荷或茶則之功用。此作大小適中，應為古時文人書案上的文房器具，作為盛水硯滴。

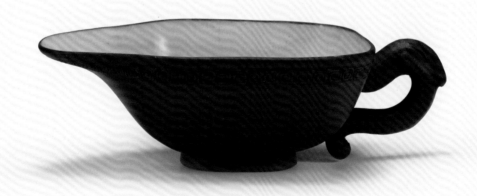

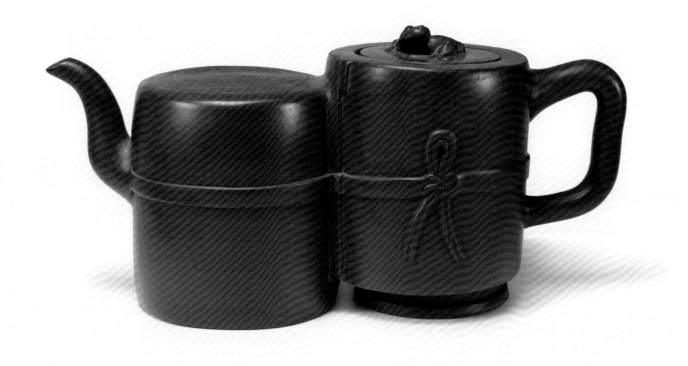

77.
友春款紫砂雙連壺
清晚期　W:21.3x H:10.2cm　款識：友春

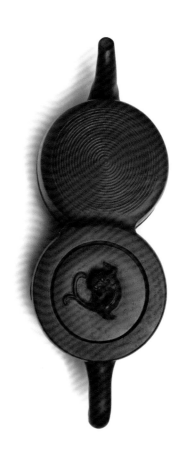

　　紫泥為胎，砂色沉穆，包漿內蘊；雙連壺身，造型以兩個圓身直筒相黏接合，並以絲帶於壺身中央相聯，左邊身筒頂部飾同心圓，右邊身筒頂部設壺蓋，蓋上置一螭龍作鈕，壺底裝置外撇圈足，右邊母壺較高，子母壺中間設三排濾孔，利於茶水流至子壺。此類子母雙連壺，其身筒有圓有方，有素器有花貨，但多見製作工藝粗糙，應係託款之作，然此器在同類砂壺中可算較為精美之作，應係友春本尊所作。此壺造型新穎、立意創新，時在有清一朝能有此開創時代風格特異新制，殊為難能可貴！

參照 1：南京博物院、台灣成陽藝術文化基金會，《紫玉暗香──2008 南京博物院紫砂珍品聯展》（江蘇：文藝出版社，2008），頁 252。
參照 2：詹勳華，《宜興陶器圖譜》（台北：南天書局，1982），頁 82。

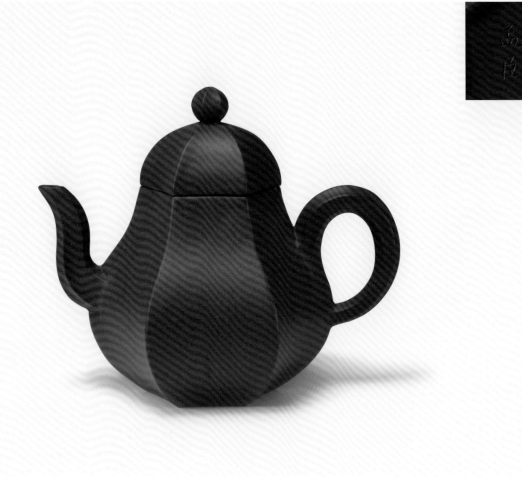

78.
孟臣款紫砂六方壺
清晚期　W:11.3x H:9.5cm　款識：孟臣

　　此壺型體若似思亭式，採用鑲身筒工法成型，俗稱「楊桃瓣」。壺把與壺嘴作六方，面面內凹，便於端提。如是筋紋，壺嘴、壺身、壺蓋、壺鈕、壺把、均作六方對應；全器線面分明，形制端雅，氣勢挺拔。窯燒極致，色澤亮潤，身筒泥片微微內凹，由上方俯視，更如星芒，絕非凡工俗手所能為。壺底鋼刀銘刻「孟臣」兩字。

　　鑲身筒成形法是紫砂陶藝特有的技藝，其結構原理雖然簡單，但成型難度比拍身筒的圓壺，有過之而無不及。此法是緣於錫器的黏接方式，先將泥片逐一裁製成塊，再依次以脂泥為媒，相銜成器。方器只要有一個塊面傾斜，高溫窯燒時在應力的作用下，便會導致全器扭曲變形而造成失敗，故成形工藝難度頗高。

參照 1：黃健亮、黃怡嘉主編，《荊溪朱泥》（台北：唐人工藝，2010），頁280。

參照 2：劉創新編著，《文薈精英——和正齋宜興紫砂珍藏》（台北：唐人工藝，2012），頁 296。

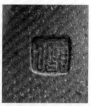
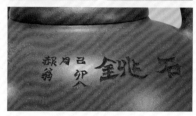

79.

林園款石銚提樑壺

清晚期 W:14.7 x H:16.2cm 款識：林園、石銚 己卯八月赧翁、韻石

　　此壺似匏瓜，黃泥段砂，造型自然流暢，渾圓敦樸，三叉交柄提樑，臥足捺底。壺身銘「石銚」，左署「己卯（1879年）八月赧翁」，底鈐印「林園」陽文圓形章。全器造型簡練，古樸大方，不論胎泥、形制、燒結特徵，及壺內若干造工細節，皆為典型的玉成窯風格。

　　清同光時期，梅調鼎於寧波慈城林家院內（今慈城粮機廠內）創辦浙寧玉成窯，聘製壺名手何心舟、王東石等人，並邀胡公壽、任伯年等書畫名士，參與壺式設計、題銘創作，所製作品別具品味，文人氣息濃厚，多為署款「玉成窯」、「林園」、「赧翁」。

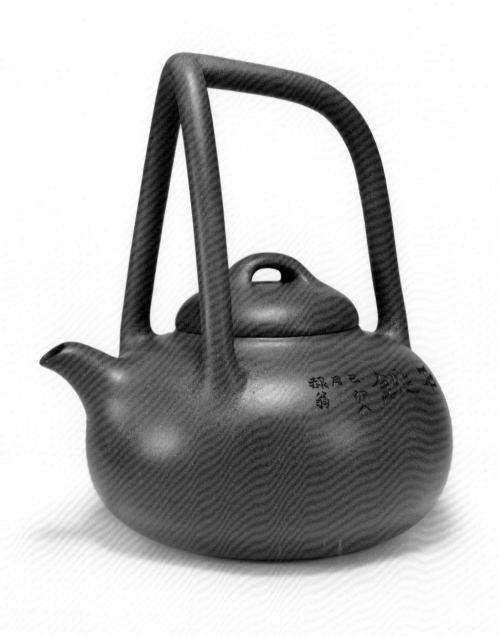

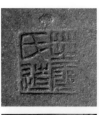

80.
芝云氏造款段泥石瓢壺
清晚期　W:15x H:7.5cm　款識：芝云氏造

　　此壺作石瓢式，泥料採用段泥系中之「蟹殼青」料，壺身題「天茶星，守東井，占之吉，得茗飲　子冶」。另面刻繪雙竹，底鈐「芝雲氏造」陽文篆書方印。石瓢應為曼生所創十八式之一，曲線柔和流暢，造型渾厚樸拙。石瓢壺身型似「八」字，寬廣的梯形壺身，非常適宜題詩作畫。所形成一個視覺角度上的亦曲亦直成型表面，顯現簡樸大方的氣度。把呈倒三角，與壺身接合成互補之勢，形成極為和諧的美學效果！平壓蓋、橋鈕，線面俐落，比例恰當，充分體現秀巧精工之味。足為圓釘足，呈三角鼎立支撐，給人以穩重的立體感。

　　清末猶崇尚文人壺風氣，茗壺多見有托款曼生、子冶之作。「芝雲」即吳芝雲，為晚清時期的製壺陶人，生卒不詳，擅仿古器；製器紫泥、朱泥兼俱。或為時尚所趨，或專為日人訂製需求，其製器多師法曼生、子冶、留佩等文人壺風格，所製之器亦多外銷東瀛。嘉道時期有曼生、子冶石瓢壺，製極精雅，不僅時人所重，亦為後人所追摹。然其價高，即至今日亦價值萬金，受到眾人追捧，實在「難得」！愚雖無緣也無力追求曼生、子冶石瓢，然有此芝雲氏造石瓢一持，亦無憾矣！

著錄：《紫泥藏珍──明清宜興窯器之美》頁 121 原件。

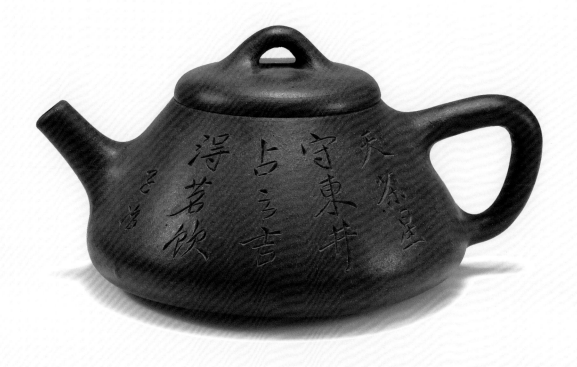

81.
愙齋款紫砂牛蓋蓮子壺

清 光緒十九年（1893） W:17x H:7cm 款識：愙齋、支泉、東溪

　　壺身胎質細膩，精淘紫砂細煉，色澤沉穩呈紫茄。此作牛蓋蓮子壺式乃源於曼生井欄體，壺作半圓式，壺身圓潤豐實，古樸典雅，滑肩凸蓋，表現和諧之氣又不失穩重。壺嘴微伸、前引胥出，典型松亭工藝，牛蓋與壺口合唇，雙線壓蓋呈一雙線圈式，前端流尖似探頭般一窺虛實，與後端老練穩重執耳把交相呼應。

　　壺底鈐「愙齋」方印。「愙齋」是清晚期著名的大收藏家吳大澂，因訪得古銅「愙尊」，而命其書齋名號為「愙齋」。吳大澂（1835-1902）字清卿，號恒軒、愙齋、白雲山樵，江蘇蘇州人，同治七年（1868）進士，官至廣東、湖南巡撫，工山水、花卉，精於金石書法和鑑賞，富收藏。吳氏嗜蓄紫砂書畫鐘鼎，常委宜興製壺名手合作茗壺。

　　此壺蓋內鈐押「支泉」小方章，支泉即趙松亭。壺身正面刻「嫩荷涵露竹葉青，閑對明月翻茶經」；另面刻「蓮房」、「癸巳東溪作」。趙松亭（1853-1934），工藝老練，製器皆厚實可觀！為清末最傑出的紫砂製壺、陶刻名家之一，精擅書畫。刻字署款「東溪」為松亭之號，所見製器銘刻獨絕，刀工嫻熟，簡潔明快，大氣磅礡，深受文人雅士的喜愛。文人參與紫砂的製作可以說是紫砂發展史上具有重要意義的事件，至此，紫砂被賦予了更多的內在價值。文人以坏為紙的縱情揮灑，也使得詩、書、畫、印融為一個整體，使紫砂壺成為了文人的案頭佳品。這些借助不同壺型配置的銘刻，皆蘊藏著豐富的人文思想、詩辭欣賞，以及深厚的處世哲理和文學修養，進一步地使得紫砂壺的意境昇華成為藝術珍品！更形成諸多風雅之士訂製紫砂風潮，以為其私人寶玩之用。此壺係吳大澂訂購，由趙松亭製作並銘刻之壺，實為典型清晚時期文人合作作品。整體式度飽滿，造型甚富創思，實是一件融文學、書法、工藝、創意於一體的佳作。故有「字依壺傳，壺隨字貴」之說，名師名匠相得益彰，一儒一工，各施所長而流芳百世。

著錄：《紫砂古調》頁 292 原件。

參照1：鴻禧美術館編，《中國雅趣品錄：宜興茶具》（台北：鴻禧藝術文教基金會，1990 年 10 月），頁 118。

參照2：北京故宮博物院主編，《故宮收藏——你應該知道的 200 件宜興紫砂》（北京：紫禁城出版社，2007 年 8 月），頁 107。

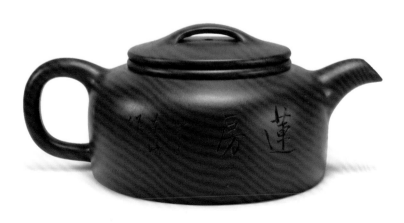

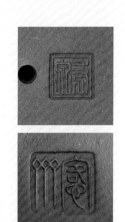

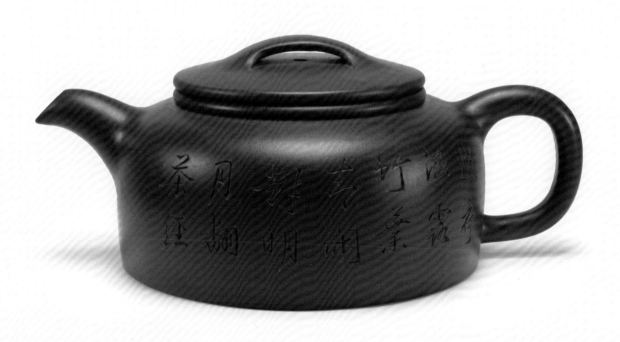

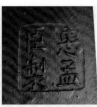

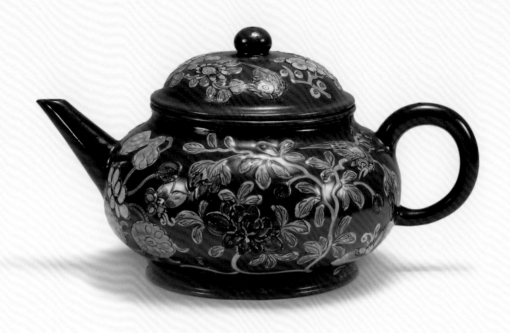

82.
滿彩花鳥紋朱泥壺

清晚期　W:13 x H:7.2cm　款識：惠孟臣製、水平

　　壺作扁圓式，朱泥胎質，扁腹外鼓，盉蓋，
口蓋密合，底置圈足，直流胥出，圈把秀巧，
器身線條流暢，自然均稱。底鈐有「惠孟臣製」
陽文方印，蓋內「水平」陰文無邊小章。除壺
底之外，全器施滿藍釉為底色，勾勒描繪出各
式花卉枝葉，尤見花鳥澹然遊憩其間，色彩淡
雅，畫意質樸可人。

著　錄：*Patrice Valfré, Yixing: teapots for Europe.Poligny,
France: Éditions Exotic Line (2000), p.246, fig.336.*

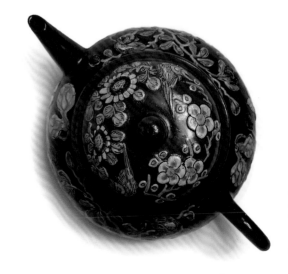

83.
滿彩鳳凰紋朱泥壺

清晚期　W:12.6 x H:7cm　款識：貢局

　　壺作水平式，造型清正秀麗，朱泥胎
質，胎壁甚薄，壺腹瑩潤飽滿，盎蓋，蓋
唇較長，沏茗時利於擠壓茶葉，壺底鐫刻
「貢局」。整器除壺底未施釉外，器表均
施滿釉色，流、把、鈕、帽沿線施以藍釉
裝飾，壺帽、壺身則以薄透紫釉濃淡塗彩
其間作為底色。壺身兩側鳳凰飛舞，佐以
花卉紋，用色淡雅秀麗，釉色清亮，華麗
奪目，宛如一幅瑰麗的中國繪畫。

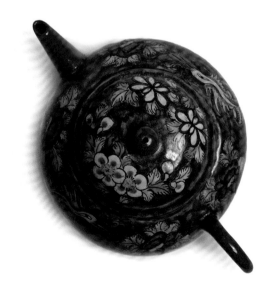

84.
玉麟款紫砂魚化龍壺

清晚期　W:19.3x H:10cm　款識：玉麟

　　壺以宜興紫砂中的極品天青泥精煉製成，色呈深紫茄，溫潤如玉，其泥質細膩而厚實，入手頗沉，與清中期名家大亨用泥相同。壺身通體作海水波浪雲，壺身渾圓，兩側各塑一魚一龍淺浮雕，意喻在洶湧波濤中，鯉魚奮搏向上，躍過天險，化身為龍。壺蓋裝飾尤為可觀，蓋頂俯視滿飾海浪紋，中央波濤洶湧處作一龍首聳出雲端，破浪而出，活絡靈動，輕扣有聲，頗見巧思。龍舌可伸縮吐注，妙趣橫生，配以龍尾執把，渾然一體。蓋內鈐「玉麟」二字陽文篆書、橢圓形瓜子款印，此印應係玉麟早年用印。

　　魚化龍壺以其寓意魚躍龍門而深受歡迎，為經典的紫砂茗壺造型。此「鯉魚跳龍門」的傳說，喻金榜題名、吉慶高昇之意，如唐代《封氏聞見記・貢舉》云：「故當代以進士登科為登龍門」；李白（701-762）〈與韓荊州書〉亦言：「一登龍門，便聲價百倍。」而魚化龍壺式的壺鈕最為特色，以龍首伸縮、龍舌吞吐，泡茶時一伸一縮，其樂無窮。

　　縱觀流傳後世所見名家工手所製魚化龍壺式，最早應見清嘉慶、道光年間（1796-1850）邵大亨所作「魚化龍壺」（該壺參見顧景舟主編《宜興紫砂珍賞》88、89頁）。緊接其後黃玉麟（1842-1914）、俞國良（1874-1939）等諸多紫砂高手均有所製，各具特色。惟以本壺「玉麟」手製「魚化龍壺」，其壺蓋湧泉設計與龍首神形，皆與前述邵大亨所作「魚化龍壺」完全一致！可見大亨與玉麟所製之魚化龍壺應為第一代「魚化龍壺式」。而玉麟在臨摹大亨創製此體後，徒手搏製此壺，惟燒製完成後發現其壺鈕造型完美卻端提不易，於是加以改良鈕座為雲層紋式（該壺參見《宜興紫砂珍賞》136、137頁）。故此壺體形式至此發展成熟，終成後代各家仿傚臨摹所作。

　　黃玉麟（1842-1914），民國《光宣宜荊續誌》（1921年刊本）內有詳細記載其背景：「黃玉麟，蜀山人，原籍丹陽。幼孤，年十三從鄉裡邵湘甫學陶器三年，遂青過於藍，善製掇球、供春、魚化龍諸式，瑩潔圓湛，精巧而不失古意。又善製假山，得畫家皴法，層巒杳嶂，妙若天成。吳縣，吳中丞大澂及顧茶村，先後來聘，為各製壺若干事，大澂手鐫印章贈之。大澂富收藏，玉麟得觀彝鼎及古陶器，藝日進，名亦益高。晚年每製一壺，必精心構撰，積日月而後成，非其人重價弗予，雖屢空不改其度云。」又《夢窗小牘》言：「玉麟，……善製宜興茶器，選土配色，並得古法，賞鑑家珍之，謂在楊彭年、寶年昆仲之上。倪小舫云：玉麟落拓不羈，家極貧，然非義不取。其壺每柄售兩金，須極窮乏時始再製，否則百金不能強也。立品如此，宜其藝之精矣。」足見其為工為匠的態度嚴謹自持。

　　玉麟製壺意技藝較為全面，方圓其皆擅。從傳世作品中發現其作品選泥考究，調配精湛，製作工巧，作品瑩潔玉潤，為後世所珍，所製壺流最能顯出其個人風格。吳大澂及顧潞等諸多大家先後延聘其製作茗壺若干，其傳記載入《宜興縣志》，為橫跨同治、光緒、宣統年間一代巨匠。

參照：顧景舟主編，《宜興紫砂珍賞》（台北：遠東圖書公司，1992），頁88-89、136-137。

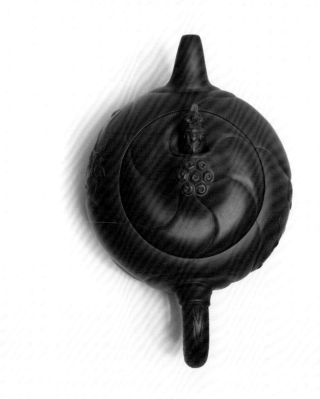

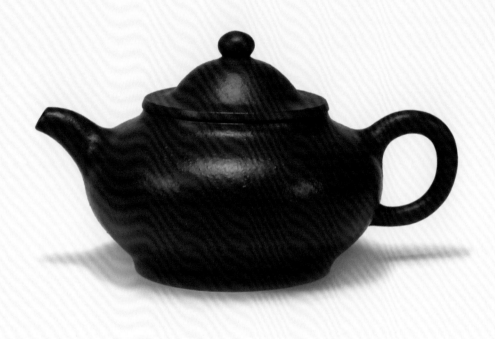

85.
貢局款笠帽梨皮朱泥壺

清晚期　W:11.7x H:6.1cm　款識：貢局

　　此壺調製粗熟砂料，經過窯燒收縮後，
胎色橘紅，壺身表面猶見粒粒砂料，器表由
於經過明針工序撩括整壓，熟料與泥顆粒結
合甚佳，形成較粗獷的梨皮效果。整器令人
注目的焦點於盎起的笠帽，工藝規整，器形
輕巧秀麗，沏茶傾湯，利於操持。蓋內鈐「貢
局」小印，為銷往泰國皇室貴族的壺款。

參照：萬妙玲主編，《朱泥壺的世界》（台北：
壺中天地，1990），頁189。

86.
錦堂發記款笠帽朱泥壺

清晚期　W:13.7x H:7.9cm　款識：錦堂發記

　　此壺朱泥胎質用泥細膩且精，色呈紅潤，寶光熠熠。壺嘴彎流
前引，耳把外圓內平，線條優美，身筒溜肩過渡順暢，壺腹飽滿，
笠帽蓋稍具弧圓，上置圓珠鈕。壺作平底，鋼刀雋刻「錦堂發記」，
結字周正，錦堂乃晚清著名商號。

　　整器形制俊雅，工致肅慎，一派雍碩，頗能跳脫晚清紫砂式度
纖弱渙散的積弊。據傳世銷泰茗壺所見，當地對於物品珍惜程度的
區分，按包鑲金屬的金、銀、銅作為級別順序，此器真金鑲口，雖
非南洋老包，然一則保護茗壺，二以彰顯華貴之氣派。

參照：萬妙玲主編，《朱泥壺的世界》（台北：壺中天地，1990），頁82。

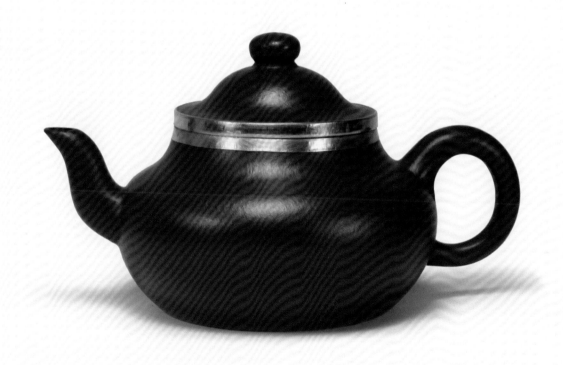

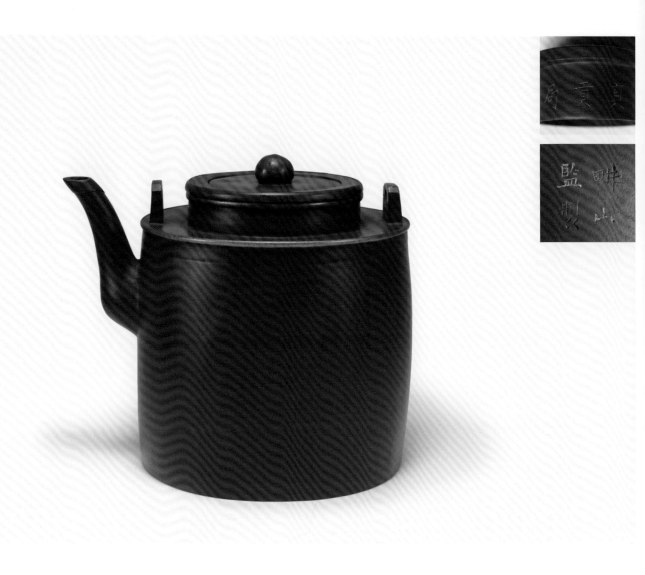

87.
畊山監製款提樑朱泥壺

清晚期　W:15.2x H:10.5cm

款識：畊山監製、真貢局

　　精鍊朱泥，平蓋，壺內有網狀濾膽，圓柱形身筒，高直頸、大口平折肩、三彎嘴，肩部置二系，用以裝配活絡提樑。壺流、壺鈕、口沿、肩部、圈足等均用銅片鑲嵌裝飾，藉以保護，不致因不慎碰喀造成損傷，兼俱美觀實用。壺底銘刻「畊山監製」、蓋牆則刻寫：「真貢局」。

　　此壺式多作軟耳銅把提樑式，輔以螺絲鎖上固定座，亦可拆下作活動式。此器容量頗大，燒製不易，朱泥胎色嬌紅欲滴，純泥無砂，薄胎，另以朱泥做內膽，便於放置或掏出茶葉。口蓋嚴實，火侯極到，作鏗鏘金鐵之鳴；器身直筒狀，規整渾圓，式度嚴謹。此作係筆者收藏之第一把古壺，可謂引領筆者進入老紫砂領域的帶路者！

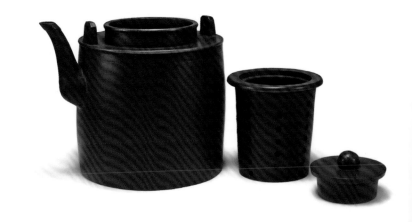

88.
龍印款扁圓朱泥壺
清晚期　W:15.8x H:7.8cm　款識：龍印章

　　此壺為典型外銷南洋的朱泥壺，器身呈扁燈式，結構端雅，造工講究。薄胎、口蓋嚴實，火候極到，蓋牆較長且薄，此高牆設計頗為巧妙，一無落帽之憂，二可壓榨茶湯。直嘴斜彎細長，出水順暢，器身規整渾圓，用泥極細且精，胎色紅潤欲滴，光挺勻稱。整器質樸諧和，工藝周整，式度嚴謹，為扁燈式中佳品。

　　壺底鈐押「龍印」章，為清晚期之章款。此朱泥神燈容量不小，屬朱泥壺中大品，高溫燒製，泡養台灣高山茶，發茶性一流，實為茶席品茗良器，全器完美無缺，當可見時人之寶惜。

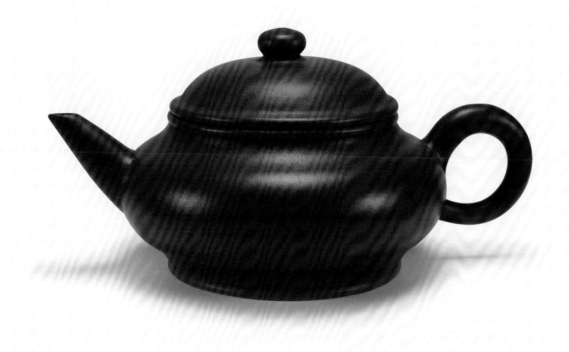

89.
東坡提樑式微型朱泥壺
清末　W:6x H:5.7cm　款識：○○

　　此器三叉提樑，小彎流，曲度柔美；流、鈕、提樑均飾作木枝截狀，或以瘤狀的枝幹塑成。壺身雖小，然式度端莊，精巧素雅，恰如「麻雀雖小，五臟俱全」矣。

　　「陽羨」即宜興古名，宋代大文豪蘇東坡（1036-1101）曾數度遊覽陽羨，其〈菩薩蠻〉：「買田陽羨吾將老，從初只為溪山好，來往一虛舟，聊從物外遊。」足見宜興之山水風光亦羨煞了一代大文豪。

　　此壺底鈐押極小方印，款識不清，甚難辨認。朱泥壺向來少提樑式，此迷你微型朱泥東坡提樑壺不過 10 餘 c.c.，約莫半杯之水，又稱「一滴壺」，尺寸雖微，卻見氣勢，微形小壺之製作成型，難度高，尤其朱泥性嬌黏手，不易駕馭。日本回流，顯見應為古人把玩觀賞或作硯滴之用，輾轉流落東瀛，有幸得之，回歸故里。

90.

笠帽紫砂小壺

清末　W:8.7x H:6cm　無款

　　笠帽蓋壺式係一種結構複雜的形制，氣孔呈內大外小的長漏斗狀，孔緣修飾圓正堅實；此器自蓋而壺身至壺底，造型雖簡，但表情十分豐富，變化萬千，非製坯老手難臻佳妙，所以笠帽蓋壺式多見精工，少見粗糙之作。此壺容量不大，但式度嚴謹，敦實穩重，渾樸古雅。蓋上飾圓鈕，鼓腹短頸，壺蓋與身密合無縫，壺鈕圓珠形成視覺上的焦點；身作甕形，上鼓下斂，形制典雅，秀緻可人。全器燒結甚佳，圓潤似珠、鏗鏘含韻，凡此皆非箇中老手莫辦；入手賞玩，正如清人余懷（1616-1696）《板橋雜記・麗品》云：「嬌啼婉轉，作掌中舞。」壺雖無款，然全器意態樸雅，安瀾可喜，老練灑脫，實為茶席良器，亦可玩也。

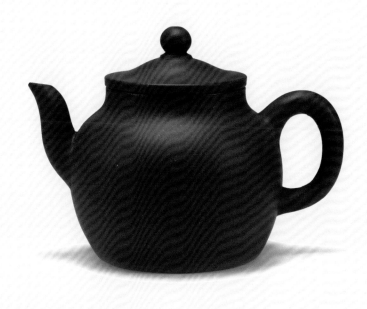

91.

紫砂南瓜壺

清晚期　W:18.5x H:9.3cm　無款

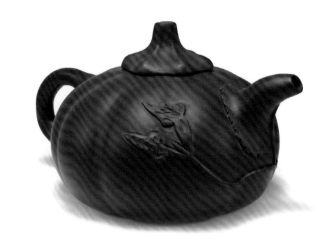

　　壺腹渾圓略扁，壺身為圓碩豐滿的南瓜型，上下接合，式度凝練，結構端雅、工法老辣，用泥細精，胎色漂亮，壺嘴覆以翻轉有致的堆雕瓜葉，壺蓋作瓜蒂形，蓋面起伏有致，壺把作殘梗瓜蔓扭彎狀，絲紋歷歷。全器葉脈藤紋，刻畫自然，砂質溫潤，藹然樸雅，實為佳器。

　　瓜形壺之吉祥寓意取自《詩經・大雅・綿》：「綿綿瓜瓞，民之初生。」其中瓜大為瓜，小瓜乃瓞，意指子孫如瓜如瓞，綿延長遠，生生不息。而宜興地區自古瓜果豐盛，年年豐收，遂有陶人以瓜果為題創作壺式。南瓜壺展現出濃郁的日常生活氣息，富有強烈的鄉土情調、田野意趣，觀之憨厚可愛，飽滿周正，這種由「象」引起趨向無限的朦朧想像和境界，從而襯托出作品的內在氣韻！

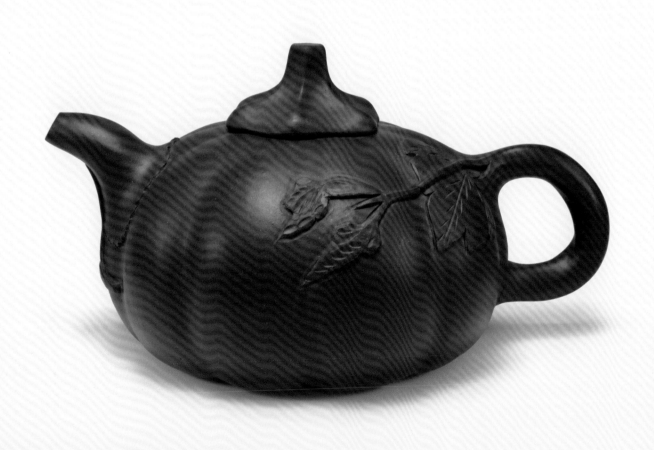

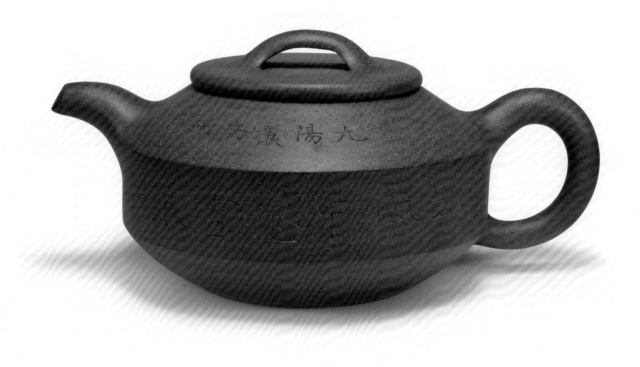

92.
石溪款段泥漢君壺

清 宣統元年　W:17.8x H:8cm　款識：石溪、南林監製

　　全器以段泥製成，壺形扁圓，寬斜肩、短彎流、
平蓋、橋鈕、小圓把。線條俐落規整，一絲不苟。
壺肩銘刻「己酉重九陽羨南林刻」，壺腹并刻詩句
「碧玉甌中思雪浪」。壺底鈐「南林監製」方章，
蓋內落款「石溪」小章。1909己酉年，國號宣統，
是清末溥儀皇帝登基的第一年，但也僅僅維持三年
就結束了清朝的歷史，開啟了民國的歲月。王南林
（1862-1920），宜興陶人，號南林，家羽後身，及自
詡為唐代茶聖陸羽的後裔。活躍於同治、光緒年間，
為紫砂著名藝人、擅製茗壺，鑴刻古樸精雅，如古
金鐵。

93.
江案卿款段泥供春壺組

清末民初　W:18x H:9.9cm　W:9x H:4.9cm　款識：案卿

　　此供春壺取瓜蒂形為蓋，蓋內鈐長方篆書印款「案卿」，壺身縠縐（皺）滿身，形如嶙峋老樹，瘦瘤滿佈，以枝梗三叉為把，端握舒適，短嘴彎流敦實，出水流暢。胎以精煉段泥製成，泥色黃褐，百年包漿，呈色瑰麗，質樸輕巧。整器古拙精工，自然生動。

　　供春壺此型式相傳為明朝正德年間「龔春」所創製，故名曰：「供春壺」，又因壺以銀杏樹癭為題，又命名為「樹癭壺」。關於「供春壺」的由來，清人吳梅鼎〈陽羨名壺賦‧序〉云：「余從祖拳石公（吳頤山），讀書南山，攜一童子名供春，見土人以泥為缶，即澄其泥以為壺，極古秀可愛，世所稱供春壺也。」此外，清周澍《台陽百詠》載：「台灣郡人，最重供春小壺，一具用之數十年，則值金一笏。」可見供春壺於早期亦受台人喜愛。

　　晚清時期「供春壺」的製作以黃玉麟、江案卿最為著稱。二人各有所擅，個人以為玉麟所製供春壺風格較為蒼勁、古拙；案卿作品相對圓潤、飽滿。這件江案卿制供春茶具套組，其壺身扁圓，形如老樹疙瘩，溫雅天然。其杯身紋理與壺相對，杯內飾白釉。整套組造型古樸天然，返璞歸真，寓象物於未識之中，大智若愚，雅趣無窮。清許次紓《茶疏》記供春壺：「蓋皆以粗砂制之，正取砂無土氣耳。隨手造作，頗極精工。」故而大為時人寶惜；另文震亨《長物志》亦有「供春最貴」的評論，可見供春壺在當時已為壺中精品，眾人之所追求！

　　江案卿，又名漢臣、少南，宜興大浦洋渚人，為清末民初著名陶人。

參照1：許四海編著，《吾壺四海：四海壺具博物館藏清末民國宜興紫砂壺百件》（上海：文化出版社，2009），頁136。

參照2：徐湖平主編，《砂壺匯賞——2004年南京博物院紫砂特展》（香港：王朝文化藝術出版社，2004），頁230。

參照3：李明編著，《砂壺選粹》（上海：上海古籍出版社，2008），頁256。

參照4：《壺中天地》，第2期（1987），頁59。

參照5：黃健亮主編，《紫砂名品——黃正雄珍藏古今名壺特展》（台北：國立歷史博物館，2008），頁136。

參照6：黃福弟主編，《粲雅軒藏壺》（上海：上海書畫出版社，2014），頁170。

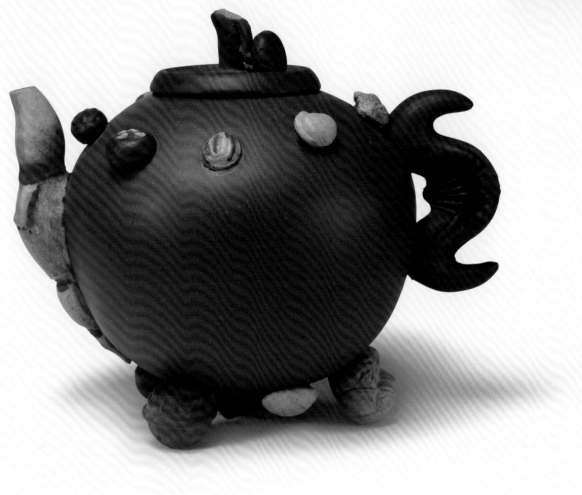

94.
立山款紫砂百菓壺

清末民初　W:16x H:13.5cm　款識：立山

　　紫泥壺身圓形作石榴式，全器雕塑各式百果巧妙組成；腹身肩部貼塑花生、瓜子、雲豆、棗、蓮子等堅果，流以白泥塑成蓮藕狀，把作褐色菱角，壺蓋飾一蘑菇形體，並塑有一小蘑菇鈕。器底均繁飾荔枝、蓮子、核桃、蓮蓬等各類果實，並以其中核桃、蓮蓬、蒔菰等三顆較大果實構成三足，壺底中央處裝飾一小花形假托足。全器共由十餘種果實裝飾，設色精準、形態自然逼真，實為宜興紫砂花器代表之作。

　　瞿應紹（1780-1850）曾作〈百果壺銘〉：「本是榴房多結子，菱腰藕口品如何？堆來顆粒皆秋色，百果園中次弟歌。」傳統上石榴寓意多子，百果壺代表後代子孫衣食豐盛，繁衍昌茂。蓋內鈐「立山」小印，立山係晚清宜興陶人。

著錄：《紫泥藏珍──明清宜興窯器之美》頁 151 原件。

參照：李瑞隆主編，《紫砂古調》（台中：靜觀堂，2013），頁 310。

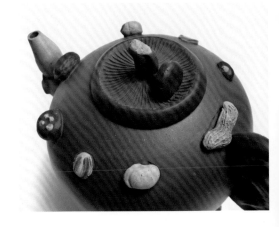

95.
福記款荊溪惠孟臣製紫泥水平壺
民初　W:9.6x H:5.6cm　款識：福記、荊溪惠孟臣製

　　福記款水平壺為民初時期作品，「荊溪惠孟臣製」六字大章印款，用料屬福記專用特選泥料，質地珠紅玉潤，色呈絳紅，砂料明顯可見。直錐嘴，圓蓋，寶珠鈕，溜肩，鼓腹，圈足底，型式規整，全手工製作。福記號專營水平壺，壺嘴和壺把之形式上的協調，出水流暢，兼具美觀與實用，向為茶人所珍。

　　「福記」據考，為陳壽福（1853-1926，又名陳綏馥），於光緒晚期與廣東潮州商人合資開設的壺肆，專營各式朱泥小壺製作，大多銷往南洋一帶。陳生於道光末年，避亂定居川阜上袁東北角惠家村，為惠孟臣後裔義子。陳壽福有二子，為陳金茂、陳金土，俱擅水平壺，又以二子陳金土所製茶壺尤其精到。

參照1：黃健亮、黃怡嘉主編，《荊溪朱泥》（台北：唐人工藝，2010），頁291-292。

參照2：黃怡嘉、李富美主編，《紫韻雅翫——中國紫砂精品珍賞》（台北：天地方圓雜誌社，2008），頁121。

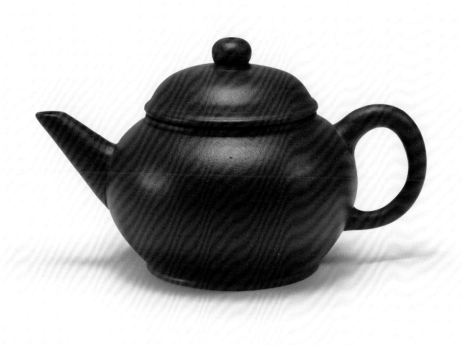

96.
福記冶匋款紫砂梅樁壺
民初　W:12.7x H:10cm　款識：福記、冶匋

　　紫泥胎土，泥料綿密溫潤，壺身塑以梅樁式，
貼飾數片梅瓣。流、把、鈕皆飾以枝幹狀，其型蜿
蜒，而樹樁與枝幹極具張力。看似誇張怪異，然實
際使用時卻極為舒適合用。全器構思奇趣，底置假
圈足，內凹而平整，鈐有篆體「冶匋」方章，蓋內
落款「福記」。「福記」為陳綏馥在光緒晚期與廣
東潮州商人合資開設，專營各式茶器，風行一時，
尤為東南亞功夫茶區所珍視。

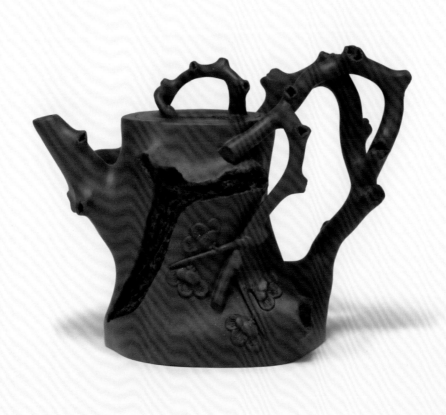

97.
冶匋款巧色佛手花盆
民初　W:18.2x H:7.5cm　款識：冶匋

　　此器為紫砂仿生花貨，泥質橘黃，器身作橫臥佛手瓜狀，枝幹塑以執把，與盆底枝梗相接，瓜身上下開孔，作盆器。使用琢泥法仿造佛手顆粒質感刻塑細緻，胎色漂亮，頗富田野意趣。「佛手」指一種觀賞兼食用植物，果實裂紋如拳，或張開如十指狀故名佛手瓜，亦名佛手柑。亦可引伸為佛之手，唐・司空圖〈楊柳枝〉：「煩暑若和煙露，便同佛手灑清涼。」可見古佛之手、古佛之言如月，能照人煩惱轉清涼。

　　盆底部鈐有「冶匋」二字印款，考證「冶匋」二字印款使用者有二，即利永公司邵仲和及裴石民（1892-1976）二人皆用此號。此「冶匋」應為利永公司後人邵仲和，邵氏祖輩邵權寅，世代經營紫砂陶藝。邵仲和年輕時承紫砂業績，向善製花塑器的葉德喜學藝，其後，葉德喜與馮桂林同時，利用陶工傳習所之首批藝徒，一直於上海仿製古董。

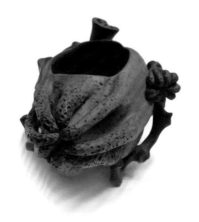

98.
盧元璋款紫泥花插一對

民初　（左）W:12.5x H:19.8cm　（右）W:12.3x H:19.5cm
款識：盧元璋

　　花插是插花用器，倆瓶成對以紫泥作胎，泥質棕褐，包漿厚實。
此器瓶體塑以梅樁型，其上飾以樹結，而冷傲的梅枝向外敧斜，轉
折依附主幹，枝末開朵朵梅花，或立體貼飾，或壓印描繪，表達千
變萬化姿態，亦巧妙展現空間的遠近之感。枝旁的梢上佇立著喜鵲，
作彎腰狀，似與梅花喃喃低語，寓意「喜上梅梢」，即「喜上眉梢」
諧音吉祥語，又可作「喜鵲登梅」即喜鵲登上梅枝樹頭；喜鵲在中
國是報喜鳥，寓意喜事來臨，內心歡喜之情。

　　宜興紫砂發展歷史，常以梅幹、梅花作裝飾，取其鬥霜雪、抗
嚴寒、冰肌玉骨、傲然挺立、迎春花開、高潔清幽，喻為高尚品格
的象徵，深為文人喜愛。正如唐 ‧ 黃檗禪師有云：「不是一番寒徹
骨，爭得梅花撲鼻香。」為歷代騷客傳頌千年。梅樹，老幹發新枝，
古人用以象徵不老不衰；梅花瓣有五，古人更藉以暗喻五福：福、祿、
壽、喜、財。

　　瓶底內圈，鈐有「盧元璋」長方隨形印。盧元璋，民國初年著
名紫砂藝人，作品以雜件製作見長，尤其製瓶最為人稱道；此對喜
上梅梢花插即是盧元璋的經典之作，同類製器嘗見以玉蘭花裝飾。
曾與范大生、胡耀庭、強義海等紫砂名家同時被聘至鐵畫軒製壺，
專心製作，傳世作品皆不俗！

參照 1：何健主編，《紫泥——王度宜陶珍藏冊》（台北：奇園國際藝術中心，
1993），頁 196 頁。

參照 2：李長平，《明清紫砂珍賞》（杭州：西泠印社出版社，2006），頁 309。

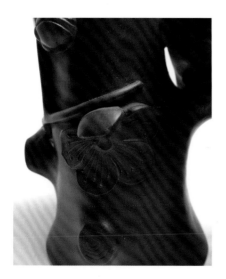

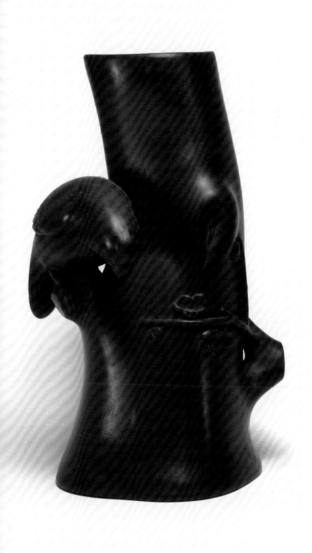

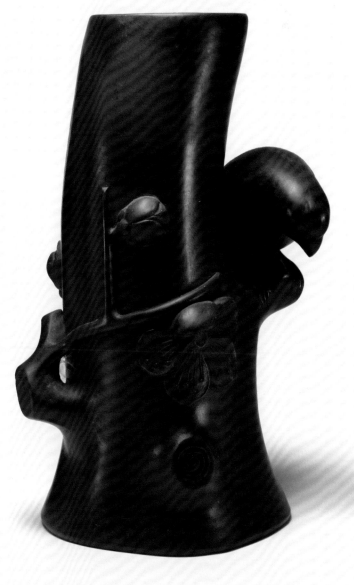

99.
利用潛陶刻段泥大賞瓶

民初　W:12.7x H:27.8cm　款識：利用潛陶

　　在宜興「以泥飾泥」諸般技法中，有一種技法稱為「粉」，
是在革硬狀態的紫砂坯體上，粉上一層層色泥，由裡及表、
從淺至深，然後運用鋼刀深淺刻劃，使之刻出富有層次的圖
案，從而自然流露出原紫色的內胎，形成一種協調又醒目的
裝飾效果。例如此器係以紫砂胎質作瓶，外淋段泥漿，再予
飾刻而得。

　　此瓶身筒渾柱，包漿厚實，全器刀工老練、氣勢磅礡，
畫工技術嫻熟有力，瓶身刻飾：「和靖琢梅　利用潛陶刻
用」。「和靖」乃指北宋詩人林逋，後世稱其為和靖先生，
終身未娶，與梅花、仙鶴作伴，留有「梅妻鶴子」之佳話。
又其詩善描寫梅花，〈山園小梅〉云：「疏影橫斜水清淺，
暗香浮動月黃昏。」不帶一「梅」字，卻婉轉而巧妙歌頌其花，
成為千古之絕唱。瓶身刻畫隱士林和靖持杖，倚梅幹而立，
似是沉醉在暗夜梅香之中。

　　「利用潛陶」，則指民國初期著名的宜興紫砂陶器行老
闆吳漢文。此瓶刻畫極為精美，鐵劃銀勾，蒼勁老辣，無論
人物、梅樹、景色等皆栩栩如生，實乃少見的紫砂陳設佳器。

參照：李瑞隆主編，《紫砂古調》（台中：靜觀堂，2013），頁301。

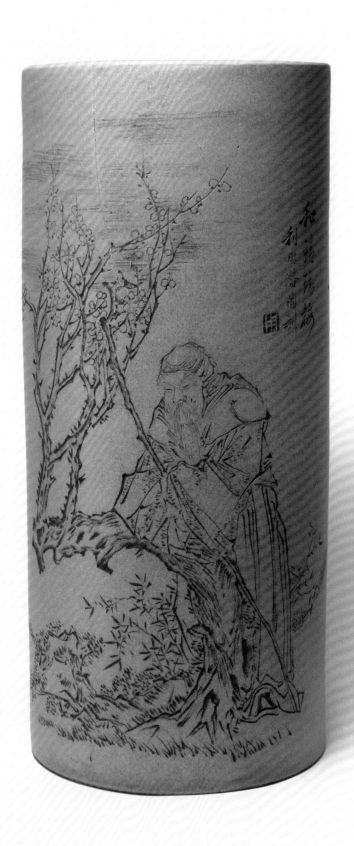

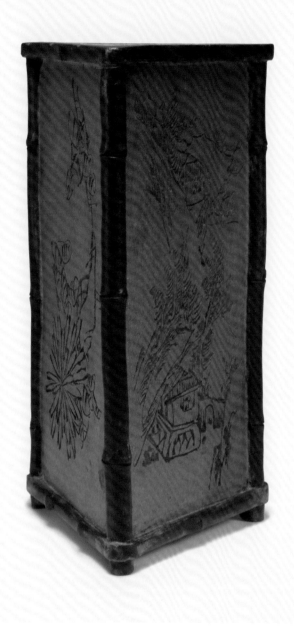

100.
錢五真記款段泥筆筒

民初　W:6.9x H:14.9cm　款識：錢五真記

　　筆筒作三角柱體，角沿及邊線皆塑竹節狀，器底承三足，器表則形成繪圖畫面，一面鐫刻山林高隱、另面刻繪詠菊頌，第三面銘刻：「玉於湘東三品」。以竹框架，搭配山林野菊，頗有山林野逸，高人隱士之意。

　　底部鈐印「錢五真記」，錢五真記款甚少見，筆者多年前曾見一清末民初朱泥小壺亦落此款。

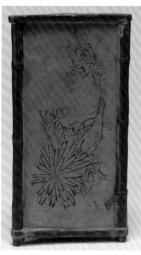

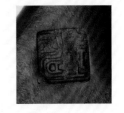

101.
金壽款紫砂筆架
民初　W:21x H: 5cm　款識：金壽

　　山形筆架是常見的中國文房用具，但多為瓷製。此件筆架泥色絳紅，包漿盈潤，呈連綿山峰，造型共有九峰，中峰最高，兩邊側峰，逐漸次之，每一峰前方亦有山，層巒疊嶂，形成雄偉之山脈。整器巧工，古樸典雅，實用、賞玩兼具，可謂案頭之佳器。

　　背面鈐印「金壽」章款。束金壽（1894-1952），宜興蜀山人，1921年進入「利永陶工傳習所」學藝，與馮桂林、郭其林、儲銘等同為製壺班藝徒，師從程壽珍、范大生等名師，以善製花貨等著稱。歷來紫砂文房多樣，然而筆架卻為少見，故此作堪稱珍稀！

102.

吳德盛製雙獅耳銘文段泥大水洗

民初　W:29.4x H:6cm　款識：吳德盛製

　　此件段泥大水洗是民國初年吳德盛陶器店所生產作品，器身呈扁圓形鼓式，造型敦厚、規整大氣，包漿凝實，古色蒼然，如銅鐵之貌。全器以段泥製成，刷黑泥粉漿，經刻字師傅刻畫後，產生雙色效果，這是民國初年高檔日用陶器慣用的手法。

　　自清中期以後，紫砂器的裝飾，常採用詩詞、書畫或博古圖案，此器即是。器身銘刻「跂陶模古並刻於師竹齋」，另面刻飾殘磚紋，署「跂陶氏仿古刻」，刻工精練流暢，極具書卷氣與文人味！

　　腹身兩側裝飾雙獅耳銜環，「獅」與「師」同音，古意相通，象徵官祿代代相傳之意。而獅子在古代稱狻猊，為祥瑞之獸；可鎮邪辟災、安康吉祥，更是威嚴及權力的象徵！古人常以獅「鎮門」、「護佛」，寓意「吉祥」。器身肩部與底部上緣，上下兩圈圓鼓釘環飾周身，底鈐「吳德盛製」四方大印。雙獅耳水洗為古代玉洗的經典式樣，其型源自商周青銅器，頗有氣度；整器用料講究，規矩優美，端莊雅致，刀刻工藝細膩精湛，品相完美，意蘊非凡，實為精品，不遑多讓。

　　吳德盛即民國初期 1916 年，在江蘇宜興縣城著名的宜興紫砂陶器店行。1925 年在上海增設「吳德盛陶器行」分號，1939 年因時居抗日戰爭期間等原因停止運營。店主吳漢文（1874-1941），號跂陶，擅長雕刻，作品署名：跂陶、企陶、潛陶、松鶴軒等。在二十多年的經營當中，吳德盛出品的紫砂多有與當時製壺名家與文人雅士的參與。

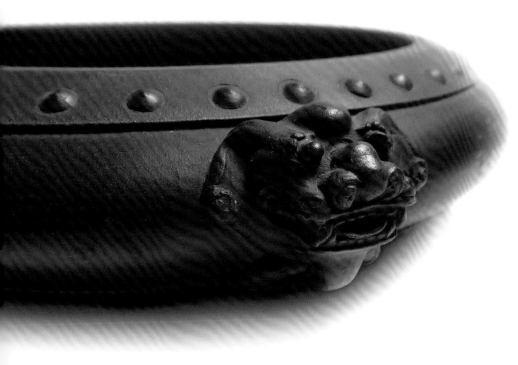

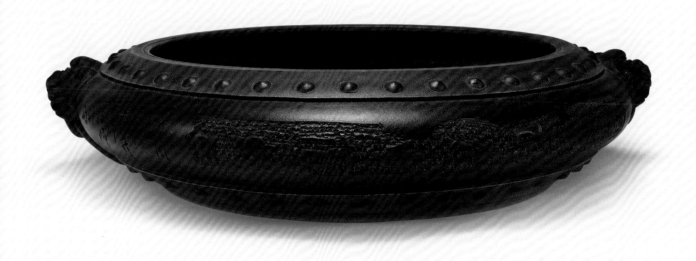

103.

燕庭款紫砂葫蘆形水滴

民初　W:12.3x H:5.5cm　款識：燕庭

　　此民國初年時期蔣燕庭製葫蘆形水滴造型獨特、比例勻稱，以紫砂作材質，從模擬自然界的實物形態設計，大葫蘆下方依附一個小葫蘆，玲瓏可愛，並有支撐作用，保持平衡。葫蘆梗蒂向上微翹，中間開孔，用以注水，委婉隱晦，設計巧妙。葫蘆瓜葉攀沿其上，花葉翻轉，形態自然；另有一隻小瓢蟲停歇其上，甚具田園清新之氣。葫蘆多籽，且諧音「福祿」，表達多子多孫、吉祥富貴之寓意，由此將古人文房雅趣融入紫砂工藝中。

　　底鈐二字「燕庭」方章，字體工整，冶印佳妙。此作全憑作者以純樸的感情與直覺的印象創作，因此形成一個簡潔、明快但風格強烈，反映了古時人們那種樸實無華的精神。葫蘆由圓弧體所構成，象徵著和諧美滿，作為文人案頭雅器，更增添許多想像；它是一件藝術品，也是很好的遠古文化傳承的載體。

　　蔣燕庭（1894-1943）係清末民初宜興紫砂名工，原名宏高、鴻鵠，號志臣、鴻皋；亦名彥亭、燕庭、燕廷。江蘇宜興川阜潛洛村人，工冶壺，尤擅仿作。蔣燕庭幼承家學庭訓，早年隨父蔣祥元（1868-1941）學習製壺技藝，並以張蘭舟（1882-1938）為師亦友，二十世紀初二十年代後期在業界嶄露頭角，尤以雕塑器為佳，擅製水盂、水滴、文房用具、雜項雅玩等。三十年代被聘至上海為他人作嫁衣，專門仿製紫砂古器，為當時在上海仿製陳鳴遠作品主要人物之一。燕庭善調配紫砂泥色，其技藝全面，所製紫砂作品古色古香，質樸工精，藝趣橫生，名聞一時。此器之調砂胎質與後世所見若干落陳鳴遠款器物相同，應可作為比對判別昔時上海灘仿古砂器之參考。

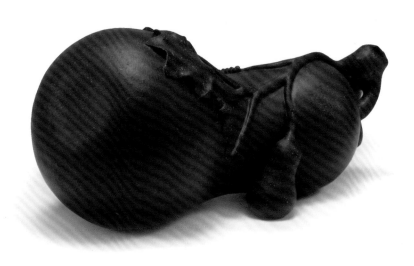

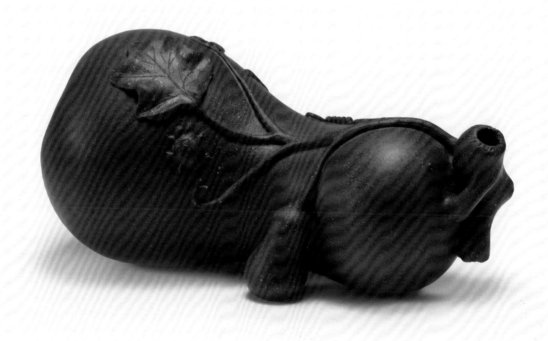

104.
桂林款紫砂傳爐壺

民國十四年　W:19x H:10.6cm　款識：桂林、順昌

　　此作馮桂林制四方傳爐壺，壺面呈四方，鼓腹飽滿，棱角渾樸有致，造型寓方正於渾圓之中，壺蓋弧起，沿口作方唇，內部微隆，頂部提鈕上端略尖、下部方圓。壺身平沿短頸，腹部呈方圓造型，轉角圓鼓，平底、下設四乳丁足。紫砂壺前側肩部作三彎式流嘴，根部粗圓，嘴口前伸外翻，壺身後側作壺把，自肩部斜出，收於腹部下端，弧把昂揚。全器方圓相濟，挺勻有力。

　　傳爐壺為宜興紫砂壺經典造型，成形難度極高。台灣玩壺習慣暱稱「四腳豬」。四方傳爐壺於清末民初始創，經由民國初年名手黃玉麟、俞國良和馮桂林三人，將此壺式發揮淋漓盡致。

　　壺身兩側分繪高士圖及詩文詞句，圖繪一高士頭戴綸巾，身著長袍，盤膝而坐，面目祥和，眉宇間流露輕鬆怡然之情，身側竹石疏落，表現自然野趣。另側銘刻：「玉壺隨意酌　詘思擴胸襟　時在乙丑　宜興琢如主人刻」蓋內「桂林」款印，壺底「順昌」款識。「順昌」為清中期嘉道年間製壺名家邵順昌開設作坊名號，亦嘗見製器落款鈐押「順昌圖記」。「琢如」，原名白應生，為民國初年陶刻紫砂大師的款銘，知過軒主人，善紫砂銘刻裝飾，書法有晉唐風韻，其作品字體流暢，刀工老辣，極具功力。

　　馮桂林（1907-1945），號卷翁，是民國時期傑出紫砂藝人。桂林天資聰穎，勤奮好學，屢獲陶工比賽桂冠，風格獨特，被譽為一代英才，深得茶人及紫砂行家佳評，讚其「青出於藍而勝於藍」；所製之器姿態萬千，新品迭出，手法新穎，構思巧妙，贏得「千奇萬狀信手出，鬼斧神工難類同」的美譽。惜1945年因終日辛勞，積勞成疾而英年早逝，年僅三十九歲，時紫砂同業公會特為其舉哀！天忌英才，殊為可惜。

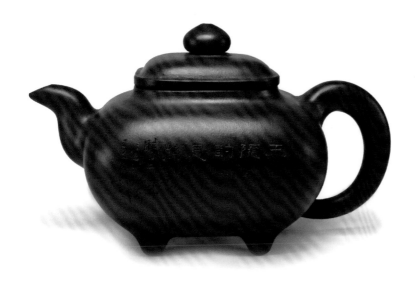

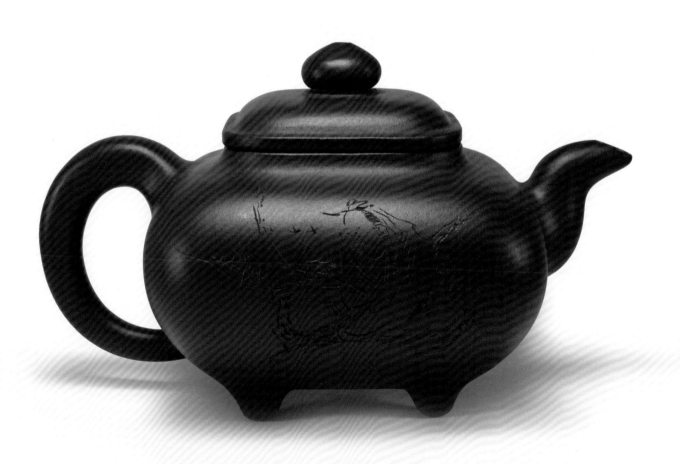

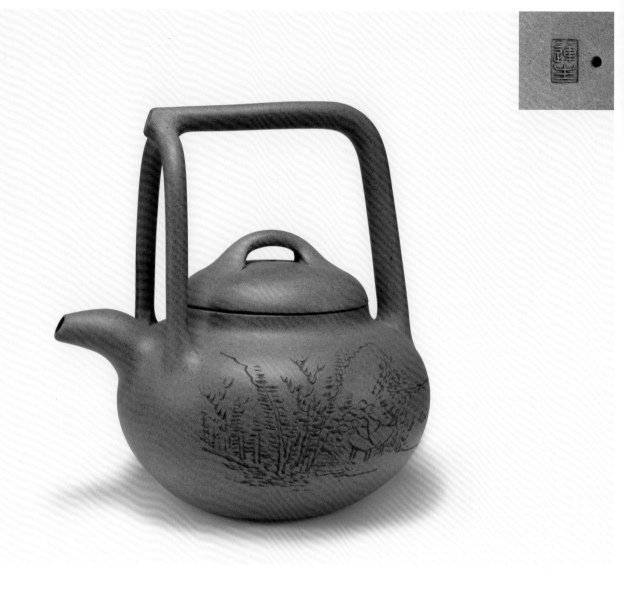

105.
蓮生款段泥東坡提樑壺

民初　W:15.2x H:15.5cm　款識：蓮生

　　此壺提把作三叉提樑式，壺身圓潤飽滿，氣韻渾厚。
以段泥為胎，胎質潤澤、栗色如古金，溫潤如玉石。一彎
流，一捺底，截蓋橋鈕，蓋內鈐「蓮生」陽文小印。此提
樑壺器型風腴、式度妍雅，作品造型簡練、古樸大方，壺
身鼓腹，豐厚渾圓。正面銘刻詩句「採自雲深」，左署「逸
雲」，另一面繪山水亭台之景，筆致流暢、瀟灑飄逸，書
畫風格俊逸出眾，具有民國線刻特色，耐人把玩尋味。

　　史蓮生（1880-1950），又名蓮生、彭年。世居宜興川
阜潛洛村，祖上以製壺為業，史蓮生承襲祖制，常落款為
「彭年」，亦有部分作品鈐上「蓮生」，亦有同時鈐上「彭
年」與「蓮生」於一壺上。「逸雲」乃葛逸雲，清末民初
時期大窯戶，擅銘刻，生卒年月不詳。

參照1：李長平，《明清紫砂珍賞》（杭州：西泠印社出版社，
2006），頁179、184。
參照2：詹勳華，《宜興陶器圖譜》（台北：南天書局，1982），頁
113。

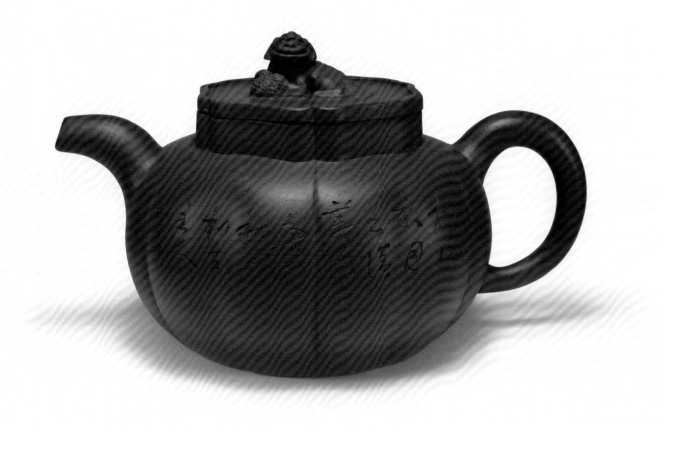

106.
明記款紫砂獅球壺
民國十九年　W:21.7x H:12.2cm　款識：獅球第壹、明記

　　壺作瓜棱筋紋式，紫泥胎質，蓋鈕塑一喜獅抱繡球，此獅球型
式為民初時期經典壺式，又稱伏獅壺，台灣玩壺習慣稱「趴獅」。
彎流圈把，蓋呈葵狀，與壺口緊密相合，口蓋任意調動，均準縫而合；
器身筋紋線條等分均勻，端莊大器。

　　此件臥獅壺容量巨大，高達1200c.c.。腹身渾厚，有千軍萬馬之
氣勢，獅王作頂，具昂揚無畏之勢；流嘴前引，圈把張揚，互為角力，
更增添幾許霸王氣概。瑞獅製作精細，憨態可掬，張口露齒，腳踩
繡球，眉目毛髮形塑細膩，獅背鬃毛鬈鬈披散，線條分明，神情生動，
活靈活現。獅頭頂上毛髮卷宗，像極了港劇裡英國大律師戴的假髮，
極為逗趣！

　　蓋內鈐印「明記」款小長方章，壺底中央鈐押篆體「獅球第壹」
款大四方章，壺身一側銘詩，署「庚午秋月　利生主人刻」，另面
刻繪遠山近水，茅屋一間、舢舨二艘，好一幅鄉村美景。

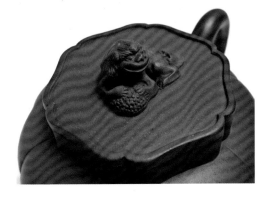

參照：姚遷等編著，《宜興紫砂陶藝》（台北：南天書局，1992），頁133。

107.
鐵畫軒製蓮生款紫砂大提梁壺
民國二十年　W:23.3x H:16.4cm
款識：鐵畫軒製、玉記、蓮生、華聚

　　此壺以紫泥為胎，泥質精鍊堅緻似金鐵，形制古樸儒雅。器身
碩大，扁腹，單線壓蓋，平蓋穩重，壺鈕作笠帽狀。三彎流，圓弧
提樑橫跨壺體，與壺身接合流暢，猶如長虹，氣勢宏偉，式度不凡。
壺一側銘刻詩句：「一壺靜酌詩棋賦，三絕閑評味色香。時在辛未
春（AD1931），鐵畫軒製並刻。」另一側刻繪牡丹花卉紋飾。壺蓋
內從左至右鈐「玉記」、「蓮生」、「華聚」等方印，壺底則鈐「鐵
畫軒製」方印。縱觀此壺，包漿古雅，砂色沉秀。壺體造型古拙大方，
線條流暢柔美，比例協調適中，實為民國時期精美之作！
　　蓮生，係鐵畫軒第二代傳人戴相明之小名，鐵畫軒創始人戴國
寶之子，大學畢業後繼承父業。其經營鐵畫軒時，所定製的紫砂壺
皆署蓮生款。

著錄：*A Matter of Taste: Selected Chinese Art from California*
　Collections：*p. 20, no. 44*. 原件
參照：*T. T. Bartholomew, "In Search of Tiehua Xuan," Orientations (May*
1990): p. 92, figs. 11, 11a a

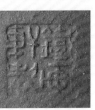

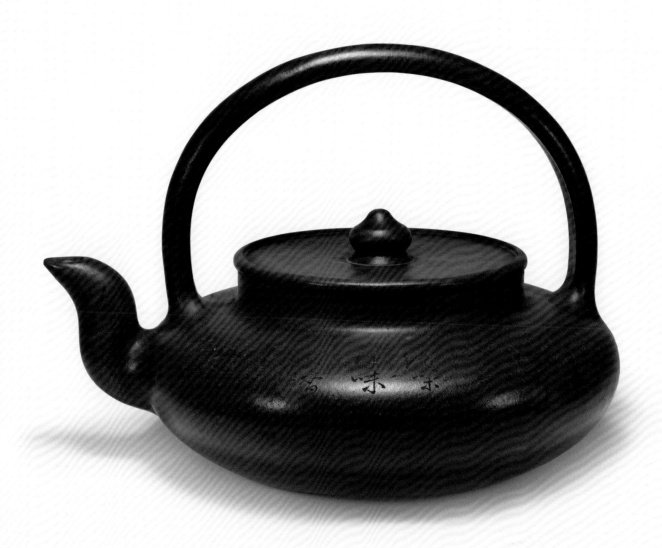

108.
淦甫款段泥大柿子壺
民初　W:23.3x H:12.5cm　款識：淦甫

　　柿子壺形為清末民初的流行款式之一。壺胎以段泥摶製,器型飽滿大度,一捺底,筋紋、一彎流、圈把。壺流及把作樹枝節理,柿蒂為蓋,柿葉翻捲,單口壓蓋,生動逼真;鈕亦擬樹枝貌,形態自然親和,頗有農家風韻、鄉土氣息。柿子體態圓滑,寓意碩果累累、圓滿吉祥,且「柿」之諧音又具「事事如意」之祝福;如此結合精湛工藝與傳統文化,足見淦甫製壺技藝嫻熟,形制氣韻掌握得宜。

　　蓋內落楷書陽文「淦甫」長方章,壺身一面行書刻銘「悠然過竹圍,永日有清蔭;輔卿仁叔清玩　東山敬贈」,另面刻繪江岸小屋,雁行西飛,江水景色一派悠閒;為清末民初文人間相贈的訂製壺,此類訂製壺的作工要求精細,皆刻有贈與、受贈人款等署名,有利於考證,甚具收藏價值。

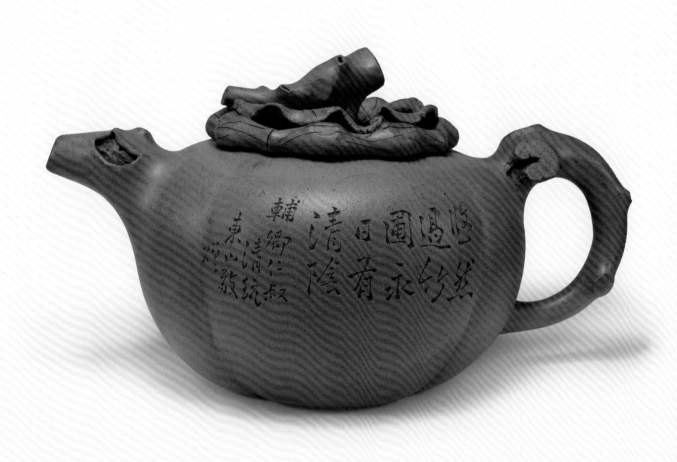

109.
雙色小木瓜壺
民國廿五年　W:15.8x H:10cm
款識：酌彼清泉滌我塵緣　丙子

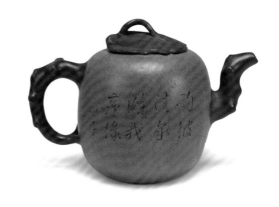

　　取其形似，故名木瓜壺，因壺把尾端延伸一枝，枝幹橫生一葉，故又稱「一葉壺」。此壺以段泥為壺身，壺身飽滿，大小如拳，壺腹一側銘刻「酌彼清泉滌我塵緣　丙子」，另側刻繪花鳥圖紋，栩栩如生，典型民國初年刻繪風格，觀其筆意應為琢如所作。另以紫砂塑壺嘴、片片重疊木瓜葉蓋及彎曲壺把，線條優美自然，節疤順暢得體，精雕細琢枝幹生態，健壯有力且實用。作者未署名也無鈐章，許是繪製完畢，閉眼打盹，老婆喚他喫飯，一時起身，卻忘了落章！徒弟收拾整理，逕送窯燒，完成此作。

110.
張鴻坤製款黑泥四方壺
民國三十二年　W:15.8x H:8.´3cm　款識：張鴻坤制

　　此壺各部位皆呈四方，壺身上下圓弧過渡，尺度嚴謹，一側銘刻漢半瓦紋飾「宣寧」，左署「半瓦　岩生氏撫古」；另側銘刻：「我來陽羨，船赴荊溪　癸未」，此句摘自宋代大文豪蘇東坡（1036-1101）曾數度遊覽陽羨，其〈楚頌帖〉曰：「吾來陽羨，船入荊溪，意思豁然，如愜平生之欲。逝將歸老，殆是前緣」。此壺蓋沿略厚，鈕座渾厚豎立，三彎方流，環形方把，底呈線足，內鈐「張鴻坤制」四字篆書，蓋內亦落同款，全器棱角渾樸有致，方圓相濟，挺勻有力，實在難得。

　　此器以紫砂作胎，出窯後再予以「捂灰」，使其呈現黑中帶紫的烏黑胎面。「捂灰」係將已燒成的紫砂壺覆以穀糠、茅柴灰掩埋在匣缽裡封好，置於龍窯的爐頭再燒製一次，使其在還原氣氛中燒成，讓泥料中的氧化鐵在缺氧環境中和灰炭產生反應，還原成了氧化亞鐵，從而改變壺色。由於爐頭部位的溫度約在一〇〇〇度以下，燒成時升溫緩慢，穀糠被引燃。但因缺乏足夠的氧，而不能充分燃燒，穀糠中的炭分子被融入壺胎裡形成黑色，這樣的工藝技法被稱為「捂灰」。燒得好的捂灰，其色猶如徽墨，色黑而不板，有一種溫潤之感，與現代黑泥壺不同。現代的黑泥是摻入氧化金屬來調節色澤，與傳統的「捂灰」色澤有著不同的觀感效果。

　　張鴻坤（1909-1948）原名張洪大，宜興川阜潛洛人，民初宜興紫砂陶人。出身貧寒，師從姚義坤，並受陳少亭青睞招為女婿，並安排至宜興利用陶器公司製壺，並將名字從洪大改為鴻坤，鑴銘「張鴻坤制」方章一枚贈之。

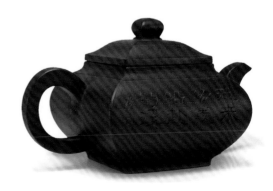

111.
張鴻坤製款段泥四方橋鼎壺

民初 W:15.5x H:8.7cm 款識:嘉源、張鴻坤製

　　段泥作器,薄胎,四方壺型線條挺拔,規整有力、大度端莊,方形流嘴亦作三彎,環柄提耳把亦作四方,下承四折角條形足。拱形橋鼎作鈕,厚實壓蓋,壺身線條挺括,清晰明朗。全器角線皆修飾倒角,掩其鋒利銳角,力度透徹,通貫全器,造工精細,雍容有度。

　　壺身一面精刻青山疊翠,另面題刻:「食德飲和　竹溪」。「飲和」語出《莊子・則陽》:「故或不言而飲人以和」;「食德」語出《周易・訟》:「六三,食舊德」。故「食德飲和」之意為:人的飲食,應當堅持「和」與「德」兩個原則,簡言之為「飲要和諧,食應道德」。

　　「竹溪」應係吳月亭,清道光間(1821-1850)宜興製壺高手。善製壺、工雕刻、嘗與邵二泉合作。然張鴻坤生於1909年,歿於1948年,惟兩人活動年代不同,因此張鴻坤斷不可能請竹溪署刻,想必係民國初年時,宜興一帶紫砂從業者眾,交由專業刻字畫者托款為之;或是此壺銘刻陶工亦號「竹溪」尤未可知也。

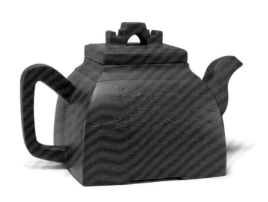

　　張鴻坤,民國時期製壺名手,曾為利用公司、利永公司、立信陶器行等製壺,以善製方器著稱。所製茗壺渾樸古雅、規矩嚴謹;剛柔並濟、和諧古樸,惜英年早逝,蓋內所鈐「嘉源」,或為其別號,底款「張鴻坤製」,全器稜角分明、渾樸有致,挺勻有力,實為方器代表作。

參照:顧景舟主編,《宜興紫砂珍賞》(台北:遠東圖書公司,1992),頁134。

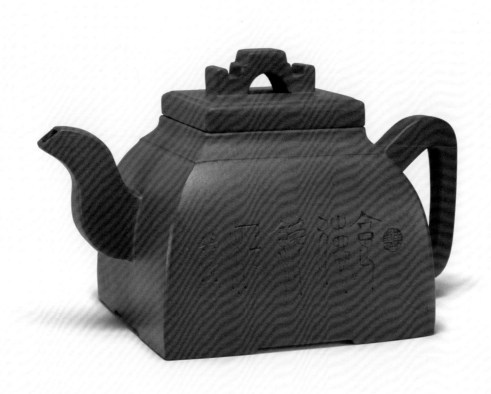

112.
大茂款紫砂石瓢壺

民初　W:15.8x H:6.5cm　款識：大茂、茂記

　　此器壺身較一般石瓢壺略扁，短直流，粗圓耳把，三扁圓足，壺蓋較大，蓋沿薄且圓潤，橋鈕憨態可掬，拙中藏巧，十分討喜。蓋內鈐「大茂」，底款「茂記」，不論胎泥、形制、燒結、作工等等細節，皆流暢率性，實為佳器，充分體現其製作技藝卓越水準。

　　石瓢，顧名思義，即石做的瓢。古時顏回「一簞食，一瓢飲」，何其瀟灑、安貧守儉。石瓢古稱：「石銚」，《辭海》解釋：「銚，吊子，一種有柄、有流的小烹器」；蘇東坡〈試院煎茶〉亦有詩句：「且學公家作茗飲，磚爐石銚行相隨。」足見此石瓢的器形歷史之久遠。石瓢為曼生十八式之一，也是備受茶人喜愛的一種傳統壺式。

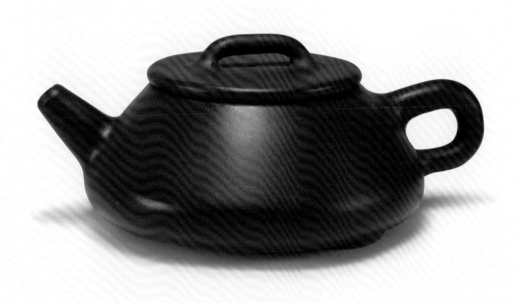

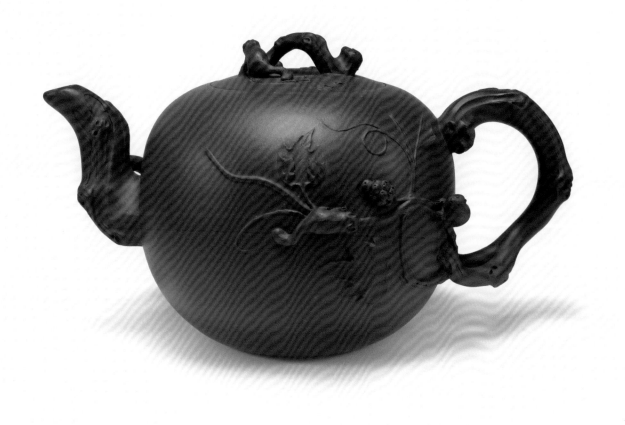

113.
琴玉款紫砂松鼠葡萄壺

民初　W:19.4x ：11.3cm　款識：琴玉

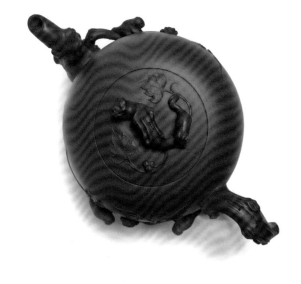

　　此壺紫砂胎質，胎表堅實溫潤，紅黃顆粒若隱若現，透析出一股淳厚的古樸質美。窯溫適當，燒製得宜，紫中透紅，呈色絢麗。壺身似葡萄果實，壺肩飽滿、崁蓋合體，流、把作葡萄枝幹，虬曲蒼勁自然。壺蓋置一捲曲的枝幹為鈕，老枝下松鼠躲藏其間覓食，畫面生動。全器貼飾松鼠穿梭在葡萄枝椏間，壺身捏塑堆貼流暢自然，布局爽朗，意趣盎然。

　　蓋內鈐「琴玉」篆文小方印；琴玉，佚姓，民國初年製壺藝人，生卒待考。為何此款為「琴玉」，而非「玉琴」？係因宜興紫砂作者款印大都皆係「由右至左」，且「琴」大「玉」小，所以此款必為「琴玉」而非「玉琴」。在清末民初諸多製器中，許多款識未見資料記載，根據韓其樓、夏俊偉主編的《中國紫砂茗壺珍賞》記載：「民國二十一年（1932）時有紫砂藝人六百多人，但如今有姓名可考的不足百人，實為遺憾。」琴玉其人雖未見史載，但所見此精工花貨有明顯的「桂林」與「石民」風格，想當然爾，琴玉必為民初時期箇中高手無疑。

114.
寅春款茄瓜朱泥壺
民國　W:10x H:6cm　款識：寅春、陽羨惜陰室王

　　此壺器型以茄瓜為題材，瓜蒂為鈕，直嘴，耳把，全身線條柔順自然，形制饒有新意，罕見。蓋牆內側及流嘴尖處皆以細工切削成銳角、一氣呵成，形成個人工藝特色，最為藏家所樂道。壺底鈐押「陽羨惜陰室王」長方章，把下小印「寅春」，為民國二、三十年代用印，彼時三十餘歲的王寅春技藝成熟，早已聞名遐邇，廣受追捧，訂壺者眾；所製朱泥小壺秀雅適用，親切可人，實為茶席良伴，令人愛不釋手。此類朱泥小壺造工精到，卻渾樸自然不具匠氣；堪稱是民初名陶王寅春的早期壯年時期代表作品，與大手大腳，外號「王大漢」的稱號實在讓人很難聯想在一起！

　　王寅春（1897-1977），十三歲即於趙松亭陶坊習藝，寅春自尊心極強，埋首苦練，獲趙松亭誇獎為「人粗手巧」。其製壺技法快捷精熟，尤擅製朱泥小壺，其人身形碩實，手指粗壯卻十分靈巧，搏製小壺可以食指捺底，用小指拍打身筒，七下即成，技驚四座！趙松亭慧眼識才特地請人刻了此枚「陽羨惜陰室王」章贈與王寅春，被王當成至寶。

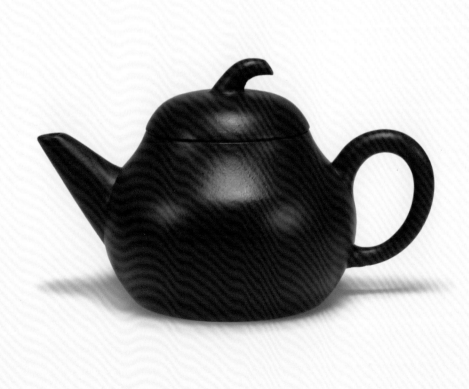

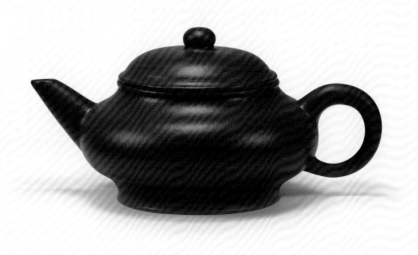

115.
荊溪惠孟臣製款朱泥扁燈壺

民初　W:9.8x H:4.8cm　款識：荊溪惠孟臣製

　　此壺尺寸略小，寬口扁身，呈虛扁式；泥料細密，整體
比例均衡協調，製作周正精湛，是一件嚴謹的朱泥佳器；壺
底鈐押「荊溪惠孟臣製」陽文長方六字章。

　　飲茶是東南工夫茶區重要之休閒、社交活動，既是友人
相聚，免不了在茶餘飯後對茶、壺品頭論足一番，因此發展
出工夫茶具的主流評價與使用心得，如「壺宜小不宜大，宜
淺不宜深」、「杯小如胡桃，壺小如香櫞」等觀念，致使此
類朱泥小壺由清初到民國盛行不墜。

　　此壺朱泥胎質，全手工製作。「荊溪惠孟臣製」章俗稱
四腳溪；此章亦見於《朱泥壺的世界》一書之「顧景舟早期
朱泥壺景記款朱泥西施壺」同一章款；此壺蓋牆內末端有修
飾倒角，流嘴尖亦倒角精工修飾，這種技法在當時僅王寅春
與顧景舟二位大師慣用。研判其應係作為記號，並讓蓋牆於
泡茶使用時較為理想且不易造成碰喀；而此壺在對照底款與
其工藝水準，個人較傾向應為顧景舟大師，早期於民國 30 年
代所製作之朱泥小品。

著錄：黃健亮、黃怡嘉主編，《荊溪朱泥》頁 293 原件。
參照：萬妙玲主編，《朱泥壺的世界》（台北：壺中天地，1990），頁
22。「顧景舟早期朱泥壺景記款朱泥西施壺」。

尋壺記事 話一二

文／林彥禮

我總覺得人要活出點「味道」才像回事！在蒐羅古器的路上，這一壺正，所有開展便順理成章；這一壺偏，路可就愈走愈狹窄。器正，則人器一體，心神合一；器偏，則貌合神離，誆惑世人也欺騙自己！壺有千姿百態，各擇所好，然藏定有其宗，識得此宗，藏器得以出入無礙！所得諸器，皆有其前因後果，本將所得經過及其因緣概述於藏品賞析內文；然得健亮老師建議抽出，盡歸此記，保持前文諸器描述之嚴正態度與其完整性！聞過當改，甚喜！在收藏過程中，每件寶貝都得之不易，無論是用盡心思與老藏家周旋取得，或是絞盡腦汁與商家議價，還是在拍賣場與競標人拼得你死我活，事後回想起來都特別有趣。能將幾件精彩趣事記錄下來分享，或可略增本書之柔軟度，添加些許可讀性，吾願足矣！

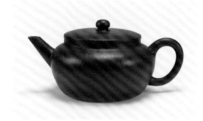

41. 玉川珍款平蓋朱泥壺

〈圖錄41〉玉川珍款平蓋朱泥壺一直是我非常喜愛的茗事戰將，每每用它沏茶時，總讓我不禁想起玉川子盧仝的七碗茶歌！這個「七碗」更讓我聯想：「古人茶喝七碗變神仙，今人油飯七碗呷免錢。」筆者友人嘉義食品李董事長創立「呷七碗」彌月油飯事業體系，事業蓬勃發展，蒸蒸日上，令人生羨！李董事長有一件事令我好生感動！記得2004年因罹患癌症住在台大醫院治療時，李董及賴副總前來探視，我剛作完化療，病懨懨地躺在病床上，我們聊了一陣子後，李董突然蹲跪在床邊，抓起我的手，自顧自個兒的開始禱告，儘管我篤信佛教，他還是跟他的主祈願讓我能度過難關，在這半個鐘頭裡，愛是無遠弗屆的，沒有宗教之別，有的只是相知相惜的友情！或許是如此誠心誠意感動了上帝，也感動了觀世音菩薩，讓我活過來了！

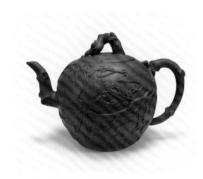

11. 松鼠葡萄貼花朱泥壺

記得2011年秋與彭清福兄同赴香港參加 Bonhams 拍賣，此場拍賣極為熱絡，兩岸三地加上歐美藏家爭拍，此起彼落，競價激烈，真是殺得昏天暗地、血流成河。諷刺的是前一天晚上，互相熟識的藏友相聚一起，大夥同桌吃飯，還認真地討論如何分配。大家稍微相讓，不要互相競價，揚高收藏成本！哪知道隔天拍賣當場，一片肅殺氣氛，一開拍，大家便一發不可收拾般地舉牌，簡直殺紅了眼，甚至翻臉不認、盡傷和氣，到後來幾乎意氣用事、買到為止！可憐了小弟我，口袋淺、財力不支的情況下，只揀到幾件。步出會場後，腦袋仍在發熱，心臟撲通撲通地跳，福哥說距登機時間還早，提議去古董街閒逛。整條街上幾乎見不到一把壺，忽然眼前一亮，有家店裡有壺，原來老闆是個老外，專門從歐洲英國、法國、荷蘭等地蒐羅古董，在香港開店販售古物，所以店裡有幾把外銷朱泥壺，櫃子裡陳列了一把巨大的松鼠葡萄貼花朱泥壺〈如圖版11〉，問了價格，開價不低，著實猶豫了一陣子。由於實在太漂亮了，不忍放下，走過路過，千萬不可錯過，還是咬咬牙買下了！在結帳期間等待刷卡時，老闆娘這時才倒了杯茶給我們喝，就這樣拖延了些時間，走出門外，福哥笑著說：「如果你沒買這把壺，我們可能還沒茶喝呢！」急忙趕赴機場，差點趕不上班機，直到過了海關，一路衝進登機門，我們已是最後登機旅客，直到飛機起飛，擦著滿頭大汗，這才放下心來。啊，真是精彩又刺激的一天，真好玩！

〈圖版39〉萬寶款朱泥壺原為台灣南部好友，坤龍實業張董事長鑑成先生，筆名「寶山」所珍藏，筆者與「寶山」同齡，我們倆在2011年台南壺展上相識，一見如故，相聊甚歡，互以「同學」相稱。「寶山同學」為人海派，經營事業有成，藏壺甚夥！我們玩壺經歷頗為相似，都是在畢業後，年輕時即已開始喝茶、買壺，尤其是聊到「剛

就業時，薪資不多，往往得積累好幾個月才能買把壺，甚至買了一把壺後，口袋所剩無幾！常常騎著車逛著壺店，佇立於玻璃窗外，注視著一把把漂亮的壺，仔細地看著，深怕下一趟看不到了，久久不忍離去！但因阮囊羞澀，不敢推門而入，只好摸摸口袋，無奈離去！」在聽聞同學口中如此說出時，真令我驚訝，完全一致的玩壺過程，頗有相見恨晚、惺惺相惜之感！在得知同學此壺讓藏送拍，特意舉下支持，也是緣份！

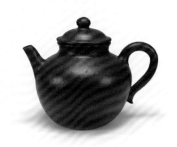

39. 萬寶款朱泥壺

〈圖版 08〉惠孟臣款紫砂笠帽壺，失而復得的過程曲折離奇，令人拍案叫絕！此壺出現在 2013 年 10 月香港嘉德秋季拍賣會。能擁有「竹石居孟臣壺」，蓋因我與它緣深，說來話長，且聽道來！當時收到嘉德的拍賣圖錄後，發現該期有幾把令人矚目的壺，尤以第 573 號拍品「明朝惠孟臣紫泥笠帽壺」最得我心，腦海裡一直浮現著把她迎娶回來，那可樂了！得知福哥也要去香港，我倆便一起訂好機票，相約當天早上八點機場碰面。期待的日子終於來臨，急性子的我早到了機場，但時間一分一秒地過去卻沒見到福哥，此時電話突然響了：「小林，我家裡有點事，沒法和你一起去香港了。」我與福哥向來瘋瘋顛顛的，以為他和我開玩笑，其實已經到機場門口在抽煙故意騙我，直到再三追問，這才確認他真的不去了！掛完電話，心裡有些落寞，一個人的旅程挺無趣的，差點也想打退堂鼓。於是悻悻然地到了香港，但看到好壺以後，精神終於來了。仔細地端詳這幾把古壺，保存狀況皆好，也非贗品，果真沒白跑一趟！而環顧展場四周，倒沒見到什麼熟人，於是貪心地想著：「老天爺保佑，最好大家都有事不來！」想著這幾把老壺全以起拍價拿下，豈非人間最大樂事！這時眼角瞄到台北的小葉兄與一位林兄也來了，簡短地聊了一下便分手離開。回酒店的路上，不禁想著他們倆人會不會也衝著這幾把壺來的？沒有解答的問題一直縈繞心頭，當晚想著想著便迷迷糊糊地睡著了。

隔日一早隨便吃點東西，動身前往香格里拉。到了現場，找個角落坐下，四處張望著，仍沒看到半個認識的。獨自聽著別人聊天，內容皆是高古瓷器，這才知道這場拍賣還有好些精彩的高古瓷，想來現場大多拍瓷器來的。這時的我笑了，「真的沒有玩老壺的朋友來競爭！」那興奮的眼睛都笑成一直線了。不過就在拍賣官站上檯的同時，突然一個熟悉的身影出現了！網名「aa117 路虎」一屁股坐在我旁邊，「小林兄好啊！」他笑著說。我心頭一沉，不妙，小虎年輕氣盛，這幾年已領教過好幾次了，只要他看上想要的，常常打死不退！看來有場硬仗要打了！小虎笑著問我喜歡那幾把？我老實交待了，他說：「小林兄喜歡的，小虎不跟您搶，我只想舉最後一把『明朝惠孟臣紫泥笠帽壺』，這把小林兄您可得讓我啊！」我冷汗直冒，天知道我最愛的也是這把啊！話剛說完，現場已經開始競拍古壺了，沒多久到了第 565 號拍品「明末大彬款紫泥竹節提樑壺」，此壺體形碩大，標準明末清初五色土胎，材質精鍊，凸顯精湛的工藝水準，壺身草書刻款「二月吳山草　三友居　大彬」，其書法風格與世見陳用卿如出一轍，年代這麼好，值得拿下！雖然起拍價才港幣五萬元，但競標激烈，多支牌號此起彼落，很快就到了二十萬，這時候我才知道好多狠角色散佈在各個角落。過了二十五萬以後，只剩我與右前角落的一位仁兄。小虎低頭跟我說，那好像是宜興製壺大師華健的公子，看來勢在必得！我心想：「怎麼想要的第一把就如此辛苦，後面怎麼辦！」時運不濟，拍場上只要有兩人以上競爭，價格很快就上去了。暗地裡作了第一次底價三十萬，直到對方舉了二十八萬，我應了三十萬，沒想到對方考慮了

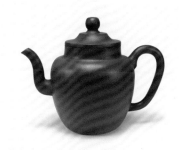

08. 惠孟臣款紫砂笠帽壺

一點時間後，還是舉了三十二萬，這下換我掙扎了，要在極短的時間內作出決定是很困難的。在不甘心的情況下，腦袋很快地決定：第二次底價三十五萬，超過就放棄！應了三十五萬後，心慌慌地沒個底，不知對方是否會再舉牌？終於在一陣沉寂後，拍賣官對我微笑地點點頭，落槌了。回了一個苦笑後，付出辛苦的代價終於拿下了。

隨後喜歡的兩件拍品，價格也扶搖直上，由於超過心中預期，不得不放棄，決定全力拼搏最後一件「明朝惠孟臣紫泥笠帽壺」，但此時心中不安的是，這把小虎肯定是會爭的頭破血流。恍惚間就到了，說時遲、那時快，身旁的小虎突然伸手，把我的號牌一把搶了過去，放進他的包包裡，再壓住我的手，笑著說：「林兄，這把孟臣壺我實在太喜歡了，您一定要讓我。」當下我真愣住了，不知所措！雖然與小虎相識，但是沒料想過遇到此般狀況，其實有點啼笑皆非！坐在我倆後排的幾位玩高古瓷的前輩們，看到也全都哈哈大笑、東倒西歪，我尷尬地回頭苦笑著，想必他們也從來沒見過這種狀況。當時腦海裡閃過許多念頭，一方面感性的我想要搶回號牌一爭高下，另一方面理性的我也知道小虎個性要強，即使我看到五十萬，他也非要舉到五十二萬，如果我舉到一百萬，他也肯定會再加一口，直到拿下！時間很快地過去了，就在煎熬、掙扎、左右為難之間，還未作出決定之際，拍賣官已經敲下！小虎如願以償的拿到這把「竹石居」了，他開懷地笑著，那燦爛的笑容，我心中突然放下了，由衷替他感到高興！

哎！都是愛壺的人！臨走時，小虎握著我的手直道謝並且連說著：「改天想出讓時，一定讓給小林兄。」我點頭如蒜般地回說：「好的、好的，一定、一定喔。」不過在香港機場候機返台時，懊惱的情緒仍不斷湧現。我怎地都沒舉舉看，就這麼輕易地讓了！腸子恐怕都悔青了！一路吃著後悔藥回來。隔天，緊接著登場的是由國立歷史博物館與江蘇宜興陶瓷協會合辦的，兩岸宜興紫砂藝術台北展「陶都風 · 寶島情」登場，好友杭州「華夏紫砂博物館」館長李長平兄，及上海「中國歷代茶具陳列展示館」館長黃福弟兄相偕同行來台。好友相聚自然高興，開車遊覽台北街頭時，閒聊著最近的收穫，長平兄得知我剛從香港標得「明末大彬款紫泥竹節提樑壺」時，直說：「好壺！好壺！真是一把好壺！黃館長最近即將出版一本紫砂巨著，裡面正缺一把大彬壺耶！」黃館長福弟兄也在後座說：「對啊，林兄您要成全我啊！」以我們三人的交情，兩位老哥說話了，怎能不答應呢！老天爺真會捉弄人，才到手沒幾天，還沒熱呢，就換了主人。老前輩們常說：「物無恆主，古物自個兒會找主人！」果真不錯。就這麼，大彬走了，孟臣也沒了，心裡鬱悶著緊。爾後沒有一天不想著這把竹石居孟臣壺，天天念著、想著，不時翻出圖片望梅止渴一下。老婆大人看著煩，開導說：「該你的，就是你的；不該你的，你想也沒用。」她講得輕鬆，我可沒那麼好受，但也許就是如此心誠感動了老天。過了一個多月，又在北京遠方拍賣上遇到小虎。他神情緊張地把我拉到一旁說：「林哥，上次那一件您還要不要？」我故作鎮靜且裝傻地回答：「那一件？」他說：「竹石居啊！」此時我內心早已雀躍不已，回說：「怎麼了？」小虎說：「我遇到一件重器了，陳鳴遠！」這時我可客氣不起來了，直說：「要啊，當然要啊！」就這樣，「竹石居孟臣壺」被我念啊、念啊、給念回到我身邊來了！它自個兒回頭找到主人了！樂啊！

〈圖版 12〉松鼠葡萄貼花宮燈朱泥壺得自 2014 年 6 月上海泛華春季拍賣會第
1863 號拍品。據負責徵件的阿祖兄描述，此作來源係台灣北部某經營明、清古董達
三十年以上之資深業者徵得，據稱是二十餘年前在歐洲尋覓古董時偶見，便買回台灣。
數百年前輾轉由宜興至歐洲，再由歐洲來到台灣，然後由台灣去了上海短暫停留，終
由我再度攜回台灣典藏。然物無常主，若干年後會在那裡？我佛無說。得到此壺時，
曾在微信上貼圖臭屁一下，顯擺顯擺！遠在荷蘭的談德龍兄應了一句：「林中松鼠朝
天歌」，由談兄此句，讓我作了打油詩一首記之：

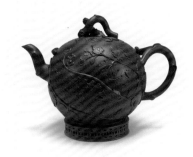

12. 松鼠葡萄貼花宮燈朱泥壺

　　　　老藤枝下藏螭龍，林中松鼠朝天歌；
　　　　三足金蟾把端現，金錢飾孔滿圈足。

　　〈圖版 04〉朱砂菊瓣壺及〈圖版 05〉朱砂合菊壺，這二把壺原為歐洲舊藏，早
在清朝康熙年間即已外銷歐陸，數百年後終於回歸中土故里並為 2014 年 11 月北京嘉
德秋季拍賣會第 3717 號拍品。吾人能得明朝古人製作之壺流傳今世，興奮之餘在拍
賣會結束後於北京機場候機時作打油詩一首以記：

04. 朱砂菊瓣壺　　05. 朱砂合菊壺

　　　　深秋訪京師，採擷長城下。嘉德雙菊會，漂洋過海來。
　　　　東坡買田處，寄語蜀山歸。蓮房詠菊誦，明朝花兒開。

　　〈圖版 93〉江案卿款段泥供春壺組得自 2014 年 12 月上海春秋堂秋季拍賣會第
4303 號拍品。二十幾年前筆者剛玩壺時，翻閱顧老主編《宜興紫砂珍賞》載錄之黃玉
麟供春壺時便念念不忘，期能蒐得供春古壺，豈不快哉？然吾等俗人與古器相逢，未
必有緣，二十幾年下來所知所見也不過聊聊幾把，約在三、四年前聽聞台灣中部紫金
城主阿政有一把案卿供春，特驅車前往，惜苦求未果。後於 2012 年底得知北京嘉德
秋拍出現一把案卿供春，排除萬難，僥倖拍得，攜回台灣後仔細比對，竟為 1991 年《名
壺郵票特展專輯》書上原件！賞玩大半年後，因緣際會，讓予好友蔡銘修兄。本以為
能再遇得，然而找了二年也沒看到；失望之際，2014 年 11 月香港邦瀚斯拍賣出現一持，
但幾番競價，敗下陣來！所幸旋即於 12 月上海春秋堂拍賣公司也徵得此件案卿段泥
供春壺組，此作較過去出現過的案卿供春相比較，尺寸略小，卻更適合泡茶品茗，流
口前端以明針修飾，未施紋理，久經使用，包漿瑩潤，與壺蓋交相呼應，更具特色，
而且還是套組。因此千萬不能再錯過了！這次無論如何，一定得拿下，僥倖多位競價
好友高抬貴手，承蒙相讓，此願望終於得以再次實現！

93. 江案卿款段泥供春壺組

　　〈圖版 107〉鐵畫軒製蓮生款紫砂大提梁壺係筆者首次採電話競標方式所得，
此壺為香港 Bonhams 2014 年秋拍拍賣會第 207 號拍品。並曾於 1986 年 3 月 29–31 日
展覽於：A Matter of Taste: Selected Chinese Art from California Collections，The
Chinese Culture Center of San Francisco；原為美國 Joseph Yip 先生珍藏，並曾收入 A
Matter of Taste: Selected Chinese Art from California Collections 一書中。話說是
年 11 月初即已得知香港 Bonhams 秋拍，此拍場拍品雖不多，但頗為精彩，最受矚目
當屬一把大清乾隆年製款黑漆描金壺、一把心舟款玉成窯段泥壺、一把江案卿白泥供

107. 鐵畫軒製蓮生款紫砂大提梁壺

50. 海棠形紫砂筆舔

春壺，以及此紫泥刻牡丹詩文大提梁壺。由於甫從北京嘉德拍賣歸來，公務繁忙，無暇前往香港與會，本想放棄，但心有未甘，突生一計：不曾以電話競標，何不試試？於是辦妥手續後，便靜待日子來臨。到了 27 日當天，在辦公室裡，興奮地、緊張地等待，腎上腺素不斷分泌，讓我坐立難安，緊盯著電腦螢幕裡的現場直播，拜科技所賜，相隔千里竟能如臨現場！直到電話響了，第一件 198 號邵赦大的松椿花插應到 3.5 萬，對方還是不放棄，只得我放棄了。第二件 199 號的心舟款玉成窯段泥壺，沒幾秒已到了五十萬，應了一口，馬上又扶搖直上。唉！誰教我口袋淺，只能自我解嘲：「它與我無緣！」下一件重頭戲，我最愛的 204 號案卿供春開始了！好壺大家搶，喊了幾口，已經過了二十，電話那頭的舉牌員告訴我現場只剩一個人在與我們競標了；由於實在太喜歡案卿供春了，當對方加到二十二萬，我只得硬著頭皮喊二十五，這時候錢好像已經不是錢了，彷彿只是一個數字，直到對方再加到二十八萬時我崩潰了；下一口要應三十，實在是相當高價了！不得不佩服對手強大的心臟！話筒裡不斷地催促說：「拍賣官已經不耐煩了，問我們跟不跟？」心裡頭一火，不要了！就這樣案卿他俏俏地來了一會兒，又一溜煙地消失的無影無蹤！我抓都抓不住。餘氣未消地進入 207 號此作紫泥刻牡丹詩文大提梁壺，最後一把了，怎麼樣也要拿下！幸運地僅持了幾口價後，對手承讓了，總算沒有白忙一場。

　　取得〈圖版 50〉海棠形紫砂筆舔有點意思，前後大概磨蹭了一年多的功夫。此器約在一年多前出現於老范店裡。台北永康街的草棠茶館是我們一幫老男人閒來無事的聚所，簡單而稍嫌雜亂的陳設，並不影響我們下班後的興致，在這可以完全放鬆心情，天南地北的胡扯瞎聊、嗑嗑牙、喝杯茶，或喝點小酒舒解一下壓力。店主老范個性隨和，與人為善，各式各樣的人進出店裡，大夥每次光顧亦當尋寶，隨時有意想不到的收穫，舉凡高古瓷器、紫砂、各類古玩，應有盡有！這日，他神秘莫測地從抽屜裡拿了出來，問我，這是什麼東西？我看了看，想了又想，腦海裡搜尋著。沒看過啊。但心底由衷地欣賞此器，暗地告訴自己一定要買下來。於是嘴上漫不經心地回答：「看似小盆，但又似文房。口沿線條利索，還有四隻腳，做工精湛，紫泥砂質細膩，黃顆粒隱現，漂亮，標準乾隆土胎。」老范拍了一下大腿喝道：「那一定是水丞！」我問：「為什麼？」他說：「文房比較值錢啊！」然後自個兒哈哈笑了起來。沒料到隨後我問賣多少錢？老范居然說不賣！認識他老兄這麼多年，第一次從他嘴裡聽到不賣，這可神了！他說：「什麼東西都賣光光，我要給自個兒留一件玩玩。」於是無論如何說服、利誘，他老兄就是不肯點頭。沒辦法，我只好落寞地回家。接下來的日子，許多進出的藏友見了無不歡喜，但他都不讓，直到此書出版前夕，我想不能再拖了！有一晚到他店裡，商借出來把玩許久，一不作二不休，直接拿張報紙包起來踹進口袋，老范詫異地說：「你幹嘛？」我回說：「我買了，價錢你自己開！」接著拔腿就走，揚長而去，徒留他在裡頭嚷嚷：「你回來……。」嘻嘻！此乃「先斬後奏」輔以「走為上計」之策也！

　　在出版時程即將進入尾聲的前夕，2015 年四月底舉槌的上海春秋堂拍賣會大概已是截稿前的最後一役了，收到拍賣圖錄後，瀏覽多件作品均相當喜歡，無奈摸摸口袋早已阮囊羞澀、彈盡援絕，只能挑選一件傾全力投入！在考量諸多條件綜合分析後，映入眼簾裡的首選當是第 5914 號拍品清乾隆年堆泥繪紫砂鼻烟壺〈圖版 32〉。首先考量的是在我的收藏品項裡，長久以來尚未得遇這難得一見的稀缺紫砂品種——堆

泥繪紫砂鼻烟壺，其次是經濟能力負擔得起，最後一關是個人喜愛程度百分之百！但此器也必是眾人追逐的目標，能否順利拿下，只有天知道？於是，在輕鬆的週末，抱著愉快的心情踏上旅途，再次征戰滬上。果不出其然，此物非但精緻完整，堆泥繪工藝精湛，且原蓋及老牙勺仍在，果然引起諸多會場裡的收藏家們的關注。拍賣當日，前面有幾件皆因超過心理價位而放棄了，煎熬的時刻終於來了，拍賣官在臺上喊著第5914號拍品清乾隆年堆泥繪紫砂鼻烟壺，我第一時間立刻舉起號牌，今天的拍賣官是位美麗的女士，節奏明快，大概是因為後面拍品還有很多，她語調飛快地喊著，手裡小槌毫不遲疑地敲下，我立馬配合著再次舉起號牌，讓臺上記錄下牌號。同時，現場一片嘩然，我很清楚，這是大夥眼鏡掉一地的反應。後面只剩四件拍品，老壺場很快地結束了。

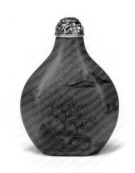

32 堆泥繪紫砂鼻烟壺

　　當步出會場，一堆朋友圍了上來，七嘴八舌搞的我一頭霧水，也沒能聽個明白！其中隱約聽到春秋堂副總鄭濬賢說：「完蛋了，我要被罵死了，這件是老闆喜歡的，交待要拍下來的。」旁邊松蔭跟老PJ大聲喊著：「林總你揀大漏了！」只見他們幾個人臉色鐵青著都不太好看。我才慢慢搞清楚狀況：原來是春秋堂老闆尹總交待阿賢要舉下這件鼻烟壺，而阿賢忙翻了，全場忙進忙出的，於是交待了老PJ幫忙舉這件。而老PJ剛拿下一件清初一本萬利款加彩四方盆，正興奮的屁顛屁顛、樂呵樂呵，與座位旁的朋友們分享著喜悅，松蔭補充道：「坐在旁邊的王總直跟老PJ道喜說：『朱總以這價拿下這盆真好，這款也好，一本萬利，將來一定能價值百萬，真的一本萬利啊！』」就在這當下，眾人正沉浸在這片歡愉氣氛中，渾然不知道這第5914號拍品清乾隆年堆泥繪紫砂鼻烟壺已悄悄地落槌了。老PJ突然醒了，還以為是流拍，坐在椅子上喊著：「等會兒、等會兒，重拍，重拍！」旁邊的小史喝道：「都已經過了，是林總舉到了，不是流拍！」松蔭笑著說：「林總一定是昨天晚上請拍賣官吃飯了，她才會一下子這麼快就敲下了，然後又派王總潛伏在老PJ身邊干擾他，哈哈……。」福哥微笑地說：「此類堆泥繪紫砂鼻烟壺過去在國外的蘇富比、佳士得等拍場出現時，大約都要一至兩萬多美金才能舉到，小林真幸運！」這時健亮夫人也說：「對啊，我也覺得奇怪，中午與尹總閒聊，他說到：『堆泥繪再收個一年半載，準備出版這項專輯收藏呢！』」我尷尬地傻笑著，腦海裡浮現兩年前在春秋堂的庫房裡欣賞尹總的堆泥繪系列收藏時，著實令我吃驚！轉頭還一眼撇見尹總在角落邊，面無表情，恐怕還在那嘔著呢？我趕緊收拾著，跟眾位道別。「欸，我得趕去機場飛回台灣，明天一早還要上班呢，大家再見……。」說完，趕緊抱著鼻烟壺，頭也不回地走了！

後 記

　　終於寫完了，這時候的心情好像小時候寫完功課，那輕鬆的像隻小鳥快要飛起來了！打從一開始動筆，白頭髮不知增添了多少！寫稿怎麼就這麼難，都怪從小就不認真讀書，到現在才體會「書到用時方恨少」！不過慶幸自個兒不是吃爬格子這碗飯的，常見健亮老師「債台高築」，稿債壓力之大，可想而知。說實在的，做夢都想不到我能夠出版一本書！早年獲王品餐飲集團戴勝益董事長所贈《董事長愛說笑》乙書，其中提到的人生必須努力完成的十件事，其中之一就有「一輩子要寫一本書」這件事！所以，今天將個人所藏集結成冊，也算是達成目標。期間查找資料，絞盡腦汁，咬文嚼字，引經據典，敲打鍵盤，當文章一篇篇地完成，內心的喜悅，實在無法形容。

　　筆者於 1996 年底自國防部少校後參官退伍後，自行創業努力打拼事業，常常一天也睡不到四個小時，終小有成果，開創出一片天地！然天有不測風雲，人有旦夕禍福，2004 年一次應酬返家後，腹痛如絞，發現癌症已第三期了，幸得貴人相助介紹安排，得遇台大醫院治療血液腫瘤名醫姚明醫師救助，在多次化療後，病情穩定下來，最後施以超高劑量化療後並住進負壓隔離房完成自體骨髓移植，一切幸賴人助、自助、天助，終於擺脫病魔糾纏！或許是老天爺刻意捉弄，就在養病期間，事業也出現危機，工廠竟遭隔鄰火災波及，所有設備、機具、車輛、庫存完全付之一炬！轉投資的餐廳也虧損累累，更倒霉的是被客戶惡性倒閉巨額貨款！股東也在不諒解的情況下將資金抽離，棄我而去！接二連三的打擊，身心劇疲，差點真的走上不歸路！多少午夜夢迴，只能獨自將眼淚吞！隔天還是要當父母眼中的好兒子、扮演好先生、好父親的角色，更重要的是要帶領不離不棄的老員工們繼續拼搏，當一個好老闆！這樣的刺激，讓人看盡人情溫暖，萬般世間無奈！但是我沒有被打倒，老天爺把我多年的奮鬥通通都收了回去，幾乎讓我一無所有，我不甘心，下定決心必以雙手努力以赴，重新來過！終於皇天不負苦心人，反倒讓我再上一層樓，讓我找到一塊地買了下來，建設符合國家衛生標準的廠房，並通過國家食品最高標準認證 CAS、HACCP. 及國際認證 ISO22000 通過。這一切的努力沒有白費，借此作也向我大哥林彥忠先生，及好友林利吉、林麗雪夫婦，在我最困頓時伸出援手，以及多年以來諸多好友、貴人相助，一併感謝、銘感五內！在這段期間，能撫慰我心靈的，唯有紫砂！多少日子，能夠讓我釋放壓力，靜下心來，更是唯有紫砂！無論是在公司裡閒暇時刻或每當拖著疲憊不堪的步伐，回到家中，只要燒了水，拿起愛壺，抓起一把茶，開水沖入，餘煙裊裊，啜飲一杯，何等快樂！當下忘卻所有煩惱，當個神仙先，其它的慢慢再說吧！更荒唐的是常常在泡完茶、養好壺、擦拭乾淨後，直到三更半夜才捨得上床睡覺，但是往往躺下沒三、五分鐘又爬起來回到泡茶玩壺的小天地裡，把剛買回來的壺拿起來仔細端詳、研究研究、再三摩挲，這才滿意的去睡覺！有時候自己想起來都好笑！

　　照例，這個時候不能免俗也要開始感謝！首先要感謝我的父親林進福先生及先母林黃昔如女士生我、養我、育我；教我為人處世與清清白白做人的基本道理。什麼是善、什麼是惡；什麼是忠、什麼是奸；什麼可以做、什麼不能做、什麼應該做。說來簡單，但卻是做人一輩子都需要嚴格奉行的基本準則。惟我摯愛的母親大人已在兩年前去世，那個「慟」真是無法以言語表達，只能埋藏在我的心裡！永世懷念她老人家！而我的內人仁芝更是我在收藏紫砂時背後最大的支柱，打從我還是個職業軍人時，不嫌棄我薪水少，還要長年戌守部隊、甚少時間回家；還幫我生育了兩個乖巧的小伙子！

更在我創業時毅然絕然地辭去穩定的工作，與我胼手胝足共同打拼事業；回家仍要操持家務，充份扮演了一位好媳婦、好太太、好媽媽的角色，真是蠟燭兩頭燒！平時更是省吃儉用，捨不得買漂亮的衣服、皮包，省下錢來都是為了成全我收藏紫砂的自私興趣！在這裡真是衷心的跟親愛的老婆說句：「感謝妳啦！」

救我一命的台大醫院姚明醫師更是我要感謝的人，當他以堅定的語氣告訴我：「林先生，請您放心！我一定盡我所能幫助您、給您最適當的醫療，並且全力救治您，讓您康復！」就是這樣強而有力的保證，是讓我堅定對抗病魔最大的支持！並且在往後的一年裡仔仔細細的幫我做各種的檢查、絞盡腦汁地思考最適當的醫療方案，並作最妥當的照顧與安排。借此要跟我敬愛的姚醫師說聲：「謝謝您！」。

彭清福先生是我接觸老紫砂古器的「引路人」，他更是毫無隱藏、毫無保留的傳授我，讓我瞭解、認識古壺的各種知識與技巧，每次去叨擾他時，不但熱心招待，更是搬出所藏古壺，逐一介紹、講解，耐心的回答我提出的各種問題，互相討論，這樣亦師亦友的情誼讓我十分珍惜與感念！在此書的出版上更是多予指導協助，最後更是允諾作序導讀，實在是十分感謝！

在彭清福先生的介紹下，結識了唐人工藝出版社的黃健亮老師與小英姐，兩位老師夫唱婦隨，窮盡一生的時間與精力研究紫砂，是大家眾所公認對紫砂最具貢獻的研究學者！出版紫砂研究書籍，更是提供了兩岸三地所有喜愛紫砂、研究紫砂、收藏紫砂的廣大藏友的一盞明燈，為大家指引方向。這次更是為此作題序作文，並帶領團隊從拍照、編輯、校稿、修訂到最後的印刷，忙進忙出，耗費心力。筆者在兩位老師的指導協助下能夠完成此書，都是他們的功勞。

在台北永康街開店的范宜人先生，更是我的知心好友，在他店裡偶而會遇到極精彩的古物，老范的父母皆為紫砂的故鄉——宜興當地人，雖然在台出生，顧名思義，取此名當是思念故鄉所記。老范心寬肚廣，待人和氣，為人實在，對於高古瓷器研究頗深，尤其是龍泉窯器，朋友們封他一個「龍泉王子」的外號，更是讓他洋洋得意而自得其樂，也讓我們經常津津樂道！讓售予我的古物大都價廉物美，十分公道，使得經常阮囊羞澀的我常能得以合理的價格取得寶愛之物！這種實誠風格的古董商實在不多見了！

這種因共同熱愛紫砂而相識、相熟、相知的情誼，只有局中人才能體會，外人恐怕難以理解，也願與以上諸多好友們的此段友誼常存！最後衷心的希望此書的出版能對廣大的紫砂愛好者具有參考、研究價值，讓我們共同為推廣紫砂文化略盡一分心力，那也值了！

林彥禮 謹識
2015.6.20

蓮房汲砂

竹石居珍藏明清紫砂

編著／林彥禮

總策劃／黃怡嘉

執行編輯／周佩蓉

文字編輯／杜翌靖

美術編輯／陳懷松

行銷經理／黃培綸

發行人／黃健亮

社長／黃怡嘉

發行所／盈記 唐人工藝出版社

台灣 台北市大安區建國南路一段 311 號 1 樓

TEL/886-2-2325-9393 FAX/886-2-2702-0747

E-mail／art.tea@gmail.com

藝茶網／www.e-tea.com.tw

購書服務專線／0933-089-838

郵政劃撥／1944-1937 唐人工藝有限公司

印刷／凌祥彩色印刷股份有限公司

局版台業字第 5260 號

出版日期／2015.7.25

定價／NT. 1800

ISBN 978-957-0499-30-8

蓮房汲砂